한국미의 레이어

눈맛의 발견

LAYERS OF KOREAN BEAUTY

한국미의 레이어

눈맛의 발견

안현정 **지음**

ART LAKE

일러두기

- 관련 문화재 및 유물 설명은 국가유산청(구 문화재청) 및 소장처 유물설명과
 민족문화백과사전의 설명표기의 기본 원칙 및 내용을 따랐습니다.
- 유물 사진의 출처는 국립중앙박물관 E-뮤지엄(https://www.emuseum.go.kr)의
 저작권 '제1유형: 출처 표시' 원칙에 따랐습니다. 문제가 있을 시에는 원칙에 맞게
 해결 조치하겠습니다.
- 작가 작품 및 사진 출처는 모두 저작자의 허락하에 제공받았습니다.
- 책 제목은 『 』, 전시 제목은 《 》, 작품은 〈 〉로 표기했습니다.
- 작품 캡션 표기는 다음과 같이 표기하였습니다. (국립현대미술관 기술 지침 참고)
 · 평면 작품: 작가명, 작품명, 연도, 재료, 크기(높이×너비), 소장처 등 기타.
 · 입체 작품: 작가명, 작품명, 연도, 재료, 크기(높이×너비×깊이), 소장처 등 기타.
- '눈맛의 발견'의 원고는 '대한변협신문/법조신문'에 연재한 '안현정의 눈맛의 발견'
 칼럼에서 내용을 추가하여 서술하였습니다.

전통미술 열풍, 한국미로 거듭난 K-Art

박물관 큐레이터로 산 지 20여 년의 시간이 흘렀다. 처음 성곡미술관 인턴으로 큐레이팅을 접한 게 2002년, 국립민속박물관 연구원으로 '유물의 보존과 활용'을 배운 게 2004년이었으니 헤리티지와 동시대 미술을 함께 보는 일은 아마 처음부터 예견된 것이 아니었나 싶다. 2005년 보스턴미술관을 방문했을 땐, 고미술과 현대미술이 다양한 시선 속에서 버무려진 것이 마냥 신기했다. 한국에선 '유물 중심의 고미술'은 박물관에서만, '동시대 담론을 탑재한 현대미술'은 미술관에서만 다루었기 때문이다.

이후 박사 논문이 『근대의 시선, 조선미술전람회』이학사, 2012로 나오게 되면서, 나름대로 '이중 모방에 따른 근대미술의 맥락과 식민지 규율 권력의 시선'이 '박물관과 미술관의 이원화'를 조장했다고 정리하게 됐다. 어찌 보면, 2010년 이후 필자의 눈은 '동시대 작가들'과 호흡하면서 이를 잊힌 '한국미감'과 연결하는 데 초점을 맞춰온 게 아닌가 싶다. 이러한 과정에서 얻은 결론은, 예술이란 시대의 욕망과 미감을 담는 일이며 시대가 변하더라도 매칭되는 속

성은 분명히 존재한다는 깨달음이었다. 결국 예술도 사람이 하는 일이기 때문이다.

필자는 여행을 떠나면 늘 '한국관' 혹은 '한국실'이 있는 해외박물관을 방문한다. 해외에서 소비되는 문화재와 현대미술의 조잡한 조화가 아닌, 신작 커미션으로 재해석된 전통문화재와의 조우를 보고 싶기 때문이다.

최근 전통을 보는 대중의 눈은 고루하고 거리가 먼 과거의 유물에서 '신박'하고 독특한 영감을 주는 대상으로 변화했다. 식민사관과 한국전쟁, 급격한 산업화 등을 이유로 전통과 현대문화가 단절되었으나 K–Art의 세계화 속에서 20세기 글로벌 스탠더드인 서구편중현상은 밀어내고, 오래도록 어필할 수 있는 미학적 전통을 재발굴 및 개발해야 한다는 쪽으로 변화하고 있다. 젊은 MZ 세대는 우리만의 정체성을 바로잡고 이를 혁신으로 잇지 않는다면 문화적으로 도태될 수 있다는 사실을 더욱 실감하고 있기 때문이다.

BTS를 비롯한 한류 스타가 글로벌 브랜드의 얼굴이 될 만큼 주류 문화를 이끌게 되면서, 그들의 문화 애호 활동이 K–Art의 세계화를 위한 발판이 되었다. 새로운 관점으로 보는 달항아리의 21세기 브랜딩 과정이나, NFT 시장에서 유행하고 있는 한국화·민화의 대중화와 같은 사례는 대중들의 전통문화 소비화 과정이 기존과 다른 방향으로 전환되는 사례라고 할 수 있다.

미술은 수많은 인구와 막대한 사회 자본을 유지하고 운용할 수 있는 경제대국을 중심으로 발전했다. 그러나 이제는 거대한 문화 용광로 속에서 제3국 혹은 소수 가치의 독창성이 더 인정받는 시대가 되었다. 우리 관점에서 2020년대는 주변부가 아닌 우리 스스로가 '문화 거점 허브'가 될 수 있는 기회를 만난 시기다. 이에 발 맞춰 최근 국립현대미술관 덕수궁에서 열린 전시들은

전통을 현대와 조화시키면서 '새로운 영감'을 발휘한다. 일본이 메이지 유신으로 근대화에 성공하면서 스스로 거대 제국으로 발돋움했다면, 현재 21세기 대한민국 또한 스스로 증식한 문화자본을 활용하여 전통문화의 대중사회적 재해석을 통해 이를 한층 더 개발·개량하여, K-Movie·K-Drama·K-Pop·K-Food 등을 잇는 K-Art로 전 세계로 전파하는 '문화전략 시대'를 열고 있다.

2020년대 들어 한국미술계는 '프리즈'의 한국 진출을 계기로 놀랍도록 변화되었다. 2023년 가을 단색화의 거장 박서보朴栖甫 화백이 별세했고, 고금리 등의 경제 악화로 미술시장은 힘든 한 해를 보냈다. 하지만 한국 현대미술을 소개하는 대규모 전시가 미국을 중심으로 잇따라 열리며 'K-Art'가 주목받기 시작했다. 주제도 '고미술-실험미술-사진-1989년 이후의 현대미술'까지 다양해졌다. 무엇보다 2023년 영국 빅토리아앤알버트뮤지엄과 2024년 미국 보스턴박물관에서의 '한류' 주제 전시는 한국 문화의 위상이 기존과 크게 달라졌음을 입증하는 신호탄이라고 할 수 있다.

2023년 미국 뉴욕의 솔로몬R.구겐하임미술관에서는 9월《한국 실험미술 1960-1970년대》전시가 열렸고, 메트로폴리탄미술관에서는 한국실 개관 25주년 기념전시를 무려 1년 동안 개최했다. 세 차례의 작품 교체를 통해《리니지-계보》라는 이름으로 고미술에서 현대미술까지 연결하는 전시로, 이는 메트로폴리탄미술관의 한국 현대미술 소장품의 확장, 한국미술 담당 큐레이터의 영구직 설치까지 이어졌다. 미국에서 가장 오랜 역사를 자랑하는 필라델피아미술관에서는 한국계 미국 작가와 한국 작가 28명이 참여한《1989년 이후 한국 미술》을 전시해 성황리에 마무리되기도 했다. 특히 메트로폴리탄미술관

은 이불 작가에게, 필라델피아미술관은 신미경 작가에게 이례적으로 외관에 설치할 조각 작품을 의뢰하기까지 했다. 프리즈서울의 성공적 안착은 해외갤러리의 한국 지점 설치와 프리즈 기간 동안 한국을 찾은 해외 미술계 인사들에게 국내 작가들을 소개할 좋은 신호탄이 되었다. 최근 이루어지는 기술 중심의 변화도 미술의 내일을 예측하기 어려울 만큼 판도를 뒤집어가며, 미술계의 변화를 예고하고 있다. 이런 시각에서 우리에게 중요한 것은 'K‒Art'에 걸맞은 '한국미감'의 발견이 아닐까.

전통에 대한 대중적 소비가 늘어난 오늘날, 미술계는 역동적이고 평등한 정체성을 탑재한 다음 세대들에게 전통문화가 국가 정체성 확보에 얼마나 유의미하고 중요한지 깨닫게 해주어야 한다.

희망적인 부분은 20여 년 동안 퍼져 나간 한류 열풍 덕분에 세계인에게 한국 고유의 전통미가 스며들기 시작했다는 것이다. 이제 중요한 것은 소재주의를 탈피한 전시 방식의 세련된 현대화다. 이를 위해 한국문화원에 대한 외교부와 문화부의 적절한 협조가 전제돼야 하며, 전통‒현대를 잘 잇는 큐레이터 양성 프로그램이 민관民官 양쪽에서 활발해져야 한다. 해외박물관을 향한 기증 문화는 '유물과 미술작품' 등의 대상을 가로질러, '한국미술 전문 큐레이터'를 확산시키는 인력 지원으로까지 이어져야 한다. 대중화와 전문화가 동시에 요구되는 오늘날에는 박물관과 미술관의 다양한 교류‒협력프로그램이 절실하다. 전통은 고루한 것이 아닌 새로운 것을 탑재한 원형이라는 점을 우리모두 깨달아야 하지 않을까.

이 기획을 위해 흔쾌히 인터뷰에 응한 26명의 작가분들과 사소한 요소까지 꼼꼼히 챙겨준 아트레이크 출판사에 깊은 감사를 드린다. 특히 미술사의

깊이 있는 통찰을 열어준 조선미 교수님과 헤리티지, 큐레이팅의 작은 부분까지 전수해준 성균관대학교 박물관 김대식 관장님께 존경의 마음을 보낸다.

2024년 8월

안현정

차례

1부

도자기, 빛과 색의 레이어

2부 서화, 그림과 글씨의 레이어

3부

공예와 건축, 통감각적 레이어

Layers of Korean Beauty,
The Discovery of Visual Aesthetics

"

한국미란 이 땅에 살며 스미듯 이어온 한국인의 독특한 활력

Korean beauty is the dynamic of Koreans who live on the Korean Peninsula

- 안현정 / Ahn Hyunjung

한국미의 레이어, 헤리티지와 현대미술

"하늘 아래 새로운 것은 없다"라는 말이 있다. 이미 누군가 다 해놓은 것들을 꿰매고 고쳐서 다시 만든다는 것, 한때 드라마와 패션에서 불던 복고復古 열풍도 이런 의도에서 만들어진 말이다. 이와 연관된 학술적 언어가 바로 '만들어진 전통Invented tradition'이다. 이 개념은 1983년 영국의 역사학자 에릭 홉스봄Eric Hobsbawm, 1917~2012이 주창한 것으로, "전통이라고 불리는 것들이 실제로는 최근에야 시작되었고, 때로 의도적으로 만들어진 것"이라는 주장이다. 여기서 우리는 '만든다'와 '시작한다'가 전혀 다른 뜻을 갖는다는 사실에 주목해야 한다.

전통이 만들어졌다는 것은 근대 국민국가 형성 과정에서 국민 통합을 촉진하기 위해 정체성을 창조하려는 목적이 있었다는 뜻이다. 문제는 우리가 전통을 '오래된 옛 소재'로만 인식한다는 데 있다. 이미 오래전부터 있어 왔으나 최근 미술계를 뜨겁게 달구고 있는 '달항아리 바람'이나 BTS 음악에 등장한 국악의 예는 전통이 대중의 인기를 끌며 성공적으로 활용된 대표적 예라고 할

수 있다. 여기서 중요한 것은 '전통'이 고정되지 않은 채 전해져 통하는 '과정형 가치'라는 사실이다. 고미술과 현대미술을 더불어 본다는 것은, 우리 문화를 단순히 소재주의로만 활용하지 말고 올바른 해석을 통해 새로운 전통의 방향을 만들어 가야한다는 뜻이다.

한국미, 시간을 관통한 '한국인의 미감'

"한국미란 무엇인가?"

한국인이라면 누구나 던질 수 있는 이 질문은 결국 '한국적'이라는 말과 연결된다. 한국미는 과거로부터 면면히 이어지는 미의식의 한국적 양상이자, 보편성에 바탕을 둔 사유이기 때문이다. 미가 어떻게 체험되고 창조되는가를 질문한다면, 각 시대에 따라 느껴지는 정서 역시 바뀔 수밖에 없다.

문화재와 매칭된 26명의 현대 작가들은 동시대의 정체성 속에서도 과거의 헤리티지에서 영감을 받는다. 글의 첫머리에 적은 한국미에 대한 작가들의 견해는 "우리 민족이면 누구나 느끼면서도 이렇다고 꼬집어서 말할 수 없는 우리의 미의식"을 얘기한 조지훈 선생의 주장과 가장 가깝다.조지훈 「멋의 연구」, 『한국학 연구』, 나남출판사, 1996, p.358 면면히 이어온 동시대 정서를 개별언어와 각기 다른 시대미감의 결합 속에서 찾아보자는 것이다.

이 책은 전문 서적이나 문화재 연구를 위한 목적이 아니라, '고미술과 현대미술을 매치해 한국미의 레이어를 알리는 것'에 주안점을 두었다. 문화재와 현대미술 작품을 연결해 쉽게 이해할 수 있도록 풀어내 '문화재 – 현대미술가 – 작품 설명' 이후에 독자가 직접 자신의 삶에서 미술을 해석하고 녹여낼

수 있는 '눈맛의 발견'을 유도하고자 한 것이다. 이제 미술은 공개하지 않은 그들만의 소유보다 공유가치를 통한 '미술관-박물관'의 역할을 강조하고 있다. 단순한 미술사의 정보만 단순하게 나열하지 말고, 나열이 아닌, 지식이 없어도 한국 작가의 작품이라면 한국인들이 쉽게 공감할 수 있는 정서를 발견해야 한다. 옛것과 현재의 조우를 통해 우리가 왜 예술과 만나야 하는지를 독자가 스스로 깨닫게 하려는 것이 '한국미의 레이어'를 기획한 이유이기도 하다.

문화의 레이어, 전통과 연계된 '한국미의 구조'

한국미술에 대한 학자들의 견해를 간략히 살펴보자. 『Reich 박물관 소장품 도록』1891은 "자연미-해학미"로, 짐머만Ernst Zimmermann, 1929~85은 "자연미-순수미"로, 에카르트Andreas Eckardt, 1884~1974는 "평상미-단순미"로, 야나기 무네요시柳宗悅, 1889~1961는 "비애의 미-애상의 미"로, 고유섭高裕燮, 1905~44은 "무기교의 기교-무계획의 계획"으로, 김원룡金元龍, 1922~93은 "한국적 자연주의"로, 조지훈趙芝薰, 1920~68은 "소박미"로, 최순우崔淳雨, 1916~84는 "순리-담조-익살"로, 조요한趙要翰, 1926~2002은 "소박미-해학미"로, 백기수白琪洙, 1930~85는 "자연성"으로 보았다. 이들은 한국 전통 건축인 사찰과 한국 전통 의복 등에서 자연의 질서에 조화롭게 순응하고 풍부한 재능과 상상력을 통해 추상과 구상을 가로질러 표현한 창조적 의식의 반영으로 보고 있다.

한국미를 특질 짓는 것은 '문화의 레이어'와 연계된 '한국 문화의 다층 구조'에서 찾을 수 있다. 문화의 레이어Layers of culture란 우리의 과거 혹은 우리

와 다른 문명과의 대면 속에서 발전된다. 따라서 우리에게 문화 인식은 한국 사회의 근현대화과정과 함께 고찰되어야 한다. 급격한 변화의 과정과 집단적 배타주의에 놓여 있는 우리의 현실에서, 이를 극복하기 위한 균형 잡힌 역사관의 전립은 한국미를 바탕으로 한 한국 문화의 이해 과정에서 반드시 필요하다. '전통 원형의 이해'를 '동시대 기억'의 관점에서 성찰하는 것이다.

문화이해는 기본적으로 우리의 문화정체성을 추구하는 과정에서 진행되어 온 근대화의 내적 연관성 속에서 이해해야 한다. 문화는 특정한 매체를 통해 타자와 소통, 교류하는 과정에서 창출된다. 개인과 문화는 기억을 매개로 상호작용 한다. 기억은 일차적으로 주체가 개인이지만 개인이 절대적으로 고립된 상태에서는 기억이 존재할 수 없는, 근본적으로 타자와 대화 속에서 성립되는 '집단적 기억' 즉 '사회적 기억'이고, 그런 의미에서 기억은 곧 '문화적 기억'이라고 할 수 있다.

최근 국내에서 논의되는 한국미에 대한 여러 연구는 대체로 몇 가지 점에서 일치된 견해를 보인다. 학문과 예술 활동의 폐쇄성, 과학 기술과 인문학의 상호 연관성에 대한 이해 부족, 그리고 예술연구자들의 뒤처진 시대 의식 등에 기인한다. 동시대 한국예술에 대한 논의는 궁극적으로 타자와의 공존, 전통과의 상호연계성, 다양성의 인정 속에서 이해돼야 한다. 그럼에도 문화의 레이어로서 전통 원형을 현대적으로 모색할 때 몇 가지 숙고할 점이 있다. 우선 무엇 때문이라는 목적의식에 대한 고민이 필요하고, 그리고 그 모색이 과연 현재적 의미에서도 소통이 가능할 것인가에 대한 고민이 있어야 한다. 문화는 곧 소통이기에 전통 해석 역시 오늘날의 입장에서 모색할 때 우리는 다양한 의미 해석을 부여할 수 있을 것이다. 과거는 개인의 기억 속에 그리고 집

단의 역사 속에 녹아 있고, 과거의 흔적과 전통은 현재 우리 일상에 남아있다. 현대의 우리는, 전통문화를 단순히 전승하던 시대가 아니라 무엇을 기억하고, 또 그 기억의 목적은 무엇인지를 성찰해야 하는 시대에 살고 있다. 만일 우리가 전통을 단절의 관점에서 이해한다면, 이는 전통을 일방적으로 부정하는 것이 아니라 지금과는 달리 새롭게 조망하자는 의미일 것이다.

한국 미학의 선구자 고유섭은 미의식이란 '미적 가치'나 '미적 이념'을 바꿔 말한 것인데, '미의식'은 '심의식心意識'의 측면에서 본 것이고, '미적 가치'나 '미적 이념'은 가치론적 입장에서 본 것이라고 밝혔다. 그러한 관점에서 그는 예술이란 "미의식의 표현체=구현체"이며, "미적 가치 이념의 상징체=형상체"라고 본 것이다. 미술이란 심의식心意識에서 말한다면, 기술에 의하여 미의식美意識이란 것이 형식적으로 양식적으로 구현화된 작품이다. 한편 가치론적 입장에서 미술은, 미적 가치와 미적 이념이 기술을 통하여 형식과 양식에 객관화된 것이다.

한 국가의 문화가 글로벌 무대에서 이름을 알리기 위해서는 자신만의 독창성이 있어야 한다. 독자적 전통에 튼실하게 뿌리를 박고 출발한 문화는 언제나 자신의 이름을 갖는다. 한국미술의 고려불화高麗佛畫에서 활용된 배채법, 조선 초상화의 육리문, 가람 배치의 건축구조와 한복의 여밈, 여러 겹의 옻칠과 도자 유약의 유리화 과정 등은 독창성을 지닌 '한국 전통미감의 다층 구조'로부터 유래한다.

한국 건축물들은 단순하고 소박하며, 섬세한 선과 비례뿐 아니라 장식물들에서 나타나는 부드럽고 잘 배합된 색조는 보는 이들의 마음에 한국 건축에 대한 깊은 공감을 불러일으킨다. 인물의 인격과 정신을 담은 한국미의 정서는

면과 빛으로 현현한 대상 중심의 서양미술과 엄청난 거리가 있는 것이다. 한국의 탑 축조 기술은 한국의 상징 중 하나가 되었을 정도로 특징적이다. 우리 민족의 소박한 성품과 청빈한 삶을 반영하듯이 단순하게 쌓아 올린 선과 비례미에 대한 섬세한 감각, 부조와 조소를 활용한 절제된 장식 등에서도 섬세하게 쌓아 올린 정신상의 구조가 엿보인다.

회화에서 두드러지는 특징 역시 선을 여러 겹 올려낸 섬세하면서도 잘 조화된 배색 구조다. 쌓아 올린 색깔들은 보다 평면적 형태로 사용되지만 이를 통해서 일종의 기념비적 효과를 거둔다. 도자는 수량 면에서 중국이나 일본에 미치지 못하지만 그럼에도 불구하고 세계적 명성을 얻었다. 고려청자, 특히 상감청자는 고상한 선과 부드러운 형태, 세련되면서 과장되지 않은 장식을 선호하는 섬세한 미적 감각을 보여준다.

1964년 개관한 성균관대학교 박물관이 동아시아학술원의 존경각尊經閣과 손잡고 '국가유산' 등 주요 소장품을 선보이는《성균관의 보물, Layers of culture》23.05.23～24.03.31.를 개최했다. 그 가운데 3부 Layers of K‒Art에서는 한국미의 다층 구조를 보여주는 '도자와 매칭된 동시대 한국추상미술'을 선보였다. 최근 전 세계에서 주목받는 후기 단색화의 대표 작가인 김택상청자, 박종규상감청자, 김근태분청사기, 김춘수청화백자를 매칭해 해외 박물관의 한국관 전시에 활용될 만한 수준 높은 전시 구성을 선보인 것이다. 이들 작가들은 프리즈 서울, 아트 바젤 인 홍콩 등 세계 미술시장에서 주목받고 있는 한국 대표 추상작가들로, 겹칩과 스밈의 정제된 변주 속에서 '한국 전통미에 근거한 여러 겹의 레이어'를 작품의 방법론으로 삼는다. 이 전시는 2024년 아트 바젤 기간 오픈해 3월부터 5월까지 홍콩문화원의 특별전시로 기획됐다.

이 책의 처음 기획 역시 이 전시에서 시작됐다. 이들은 서양화의 칼로 그은 듯한 면面 중심의 모노크롬과는 전혀 다른 화면을 창출한다. 매너리즘에 물들지 않는 시대의 조형 의식을 평생에 걸쳐 연구한 덕분이다. 도자기의 유약과 어우러진 한국 토양의 바탕을 층으로 쌓듯 겹치고 스미는 현상은 물질 시대 속에서 추구해온 '한국 전통문화의 깊이'라는 측면에서 공통된다. 이들은 'K-Art'의 다이너미즘을 보여주는 글로벌한 시대 속에서 유행과 거리를 둔 차원 높은 전통과 정신주의를 작품의 근간으로 삼는다. 한국미의 원형을 다채로운 변주 속에서 보여주는 이들의 활동을 '성균관대학교 박물관이 소장한 명품 자기'와 매칭해 지속 가능한 창작 미학의 계기로 삼으려는 의도였다.

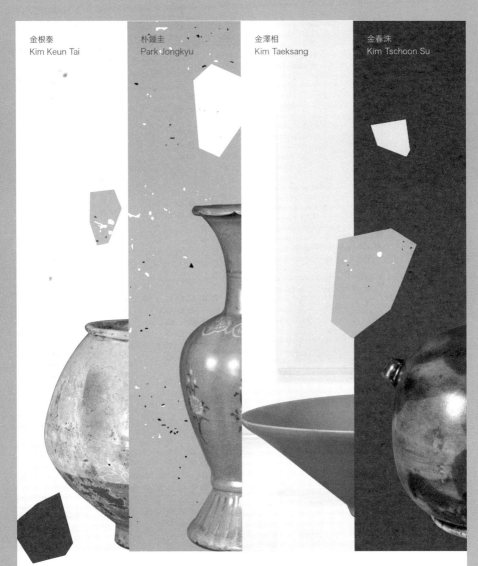

金根泰
Kim Keun Tai

朴鍾圭
Park Jongkyu

金澤相
Kim Taeksang

金春洙
Kim Tschoon Su

韓國藝術的層次 Layers of K-Art

03.21 - 05.25, 2024

주홍콩한국문화원
駐香港韓國文化院
Korean Cultural Center in Hong Kong

《한국미의 레이어: 도자와 추상》, 주홍콩한국문화원과 성균관대학교 박물관 공동기획전시 포스터

1부

도자기,
빛과 색의 레이어

김택상
박종규
김근태
최영욱
서수영
김춘수

순청자 다완과 김택상,
스며드는 '맑은 비색翡色'

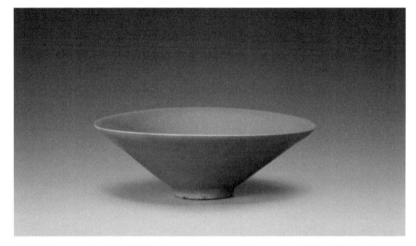

| 청자잔(靑磁盞), 고려 12세기 후반, 높이 5cm, 구경15.3cm, 저경1.4cm, 성균관대학교 박물관 소장

　　청자는 철분이 조금 섞인 백토로 만든 형태 위에 철분이 1~3% 정도 들어 있는 장석질 유약을 입혀 1,250~1,300도 정도에서 환원염으로 구워낸 자기를 말한다. 우리가 알고 있는 은은하고 고운 색의 고려청자 명품들이 만들어진 시기는 인종·의종 때에 해당하는 12세기 무렵부터다. 이때의 청자를 '비색청자翡色靑磁'라고 부른다. 하지만 불길이 잘못되면 산화염으로 대부분 황색이나 갈색을 머금게 된다. 중국 만당晚唐·오대五代의 월주요청자와 북송 여

관 요청자, 남송관 요청자·용천요청자 등도 유명하지만 일정 시기의 제한된 수량만이 명품이어서, 12세기 고려 순청자의 의미는 그 자체만으로도 각별하다고 할 수 있다. 인종 1년1123 북송 휘종의 사절단 일원으로 고려에 왔던 서긍徐兢, 1091~1153이 『고려도경高麗圖經』에서 "근년 이래 제작이 공교工巧하며 색택色澤이 더욱 아름답다"라고 한 것이나, 북송 말경의 태평노인太平老人이 기록한 『수중금袖中錦』에 "고려청자의 비색이 천하제일"이라고 한 바와 같이 빙렬氷裂이 거의 없는 우수한 비색청자는 상당히 드물다고 할 수 있다.

이러한 청자의 세련은 어떤 무늬도 없는 '순청자 다완'에서 발견된다. 미학자 최순우1916~84는 「하늘빛 청자」에서 청자를 "비가 개고 안개가 걷히면 먼 산마루 위에 담담하고 갓 맑은 하늘빛"에 비유했다. 고려인이 청자 종주국인 송나라 청자의 비색祕色보다 더 아름다운 비색翡色: 비취옥의 색을 지닌 것이다. 순청자는 유층이 비교적 두껍고, 청자의 전면에 반투명의 기포가 형성되어 유리와 같은 맑은 빛을 낸다. 바탕흙의 비색이 유리질과 같은 유약을 만나 보석과 같은 영롱한 빛을 내면서 단아하면서도 귀족적인 품위가 느껴지는 것이다. 이러한 단아한 아름다움은 은근하고 부드러운 우리나라의 자연을 닮았다.

고려시대에는 중요한 국가 행사나 불교 의례 때마다 귀한 찻그릇과 다구가 쓰였다. 차 생활이 일상화되면서 고려의 귀족들은 값비싼 다구를 마련했는데, 이러한 유행은 좋은 품질의 다구 기술을 불러일으켰을 것이다. 서긍은 『고려도경』에서 고려인이 차 마시기를 좋아하여 비취색 작은 찻그릇翡色小盞을 만들었고, 푸른색 도기靑陶器를 귀하게 여겼다고 기록했다. 1146년 안장된 고려 제17대 왕 인종의 장릉長陵: 지금의 북한 개성에서는 귀한 순청자들이 출토되

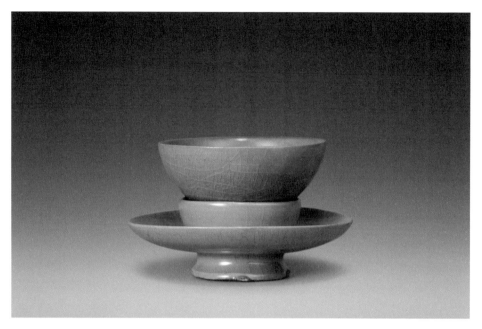

| 청자잔과 잔탁(盞托), 성균관대학교 박물관 소장

는데, 이때 발굴된 출토품 중에는 1962년 국보로 지정되어 국립중앙박물관에 소장 중인 '청자참외모양병靑磁瓜形甁'과 청자 합盒 뚜껑을 갖춘, 청자 잔盞, 청자 받침대 등이 포함되었다. 1916년 도굴꾼과 결탁한 일본 골동품상이 장릉 출토품을 조선총독부박물관에 팔아넘기면서 세상에 알려졌는데, 장릉 출토 순청자들의 빛깔이 '서긍의 표현'에 가장 가깝지 않을까 한다. 고려청자의 제작은 자기소瓷器所를 중심으로 이루어졌으며, 완성된 청자들은 공물로 국가에 바쳐졌을 것이다.

성균관대학교 박물관이 소장한 '청자잔'과 '잔탁盞托: 잔과 받침'은 모두 고려시대의 전형적인 형태를 갖춘 완전한 형태로, 그 색이 인종 장릉의 출토작들에 견주어도 손색이 없다. 12세기 후반 비색청자를 대표하는 명품으로, 멋진 선과 모양을 갖추었고 맑고 온화한 '비색의 멋'이 한껏 살아 있다. 최상급의 비색청자 가운데 어디에도 수리한 흔적이나 흠집이 없이 온전하게 보존된 극히 드문 사례다.

| 순청자와 김택상

김택상, 맑고 고요한 '담색談色 그림'

"한국미란 기품 있고, 과하지 않은, 단아한 아름다움이다."

‐ 김택상 ‐

김택상 작가는 물을 이용해 색의 번짐과 겹침의 효과를 실험했다. 30여 년이 넘는 물에 대한 작가의 해석 방식은 '스밈과 체화體化'의 방식을 고수하면서 '물빛의 맑음'을 '자연건조' 방식으로 풀어낸, '물'과 '불'의 상호작용인 '담화淡畵'로 풀이할 수 있다. 이렇게 고요한 행위성을 바탕으로 한 작품들은 다양한 색을 머금은 물빛의 번짐으로 시공간을 머금은 생명력 있는 행위성과 맞닿는다. 다양한 층을 형성하며 쌓아가는 까닭에 건조된 화면 위에도 촉촉한 청자의 비색과 닮았다. 홍가이는 극히 얇은 켜의 색깔 층이 지층처럼 쌓여 형성된 김택상의 그림을 "담화淡畵"라는 신新 조형성으로 명명하고, 호수의 물빛이나 해 질 녘의 하늘빛과 닮은 '다층의 해석 가능성'에 대해 피력한 바 있다. 여기서 작가의 움직임은 몸을 뛰어넘은 시詩적 서사성을 갖는다.

김택상 작가의 작품이 전시된 전시장에는 실제 물이 존재하지 않지만 작품들은 서서히 스며든 맑은 물빛을 비추는 듯한 느낌을 준다. 깨달음에 몰입해간 선승禪僧들의 행위처럼, 물을 머금은 캔버스의 침전 구조는 미술사학자

| 김택상, Breathing light-Green breeze, 2016, 물, 캔버스에 아크릴,
204×128cm

고유섭1905~44이 앞서 『고려청자』1939에서 언급한 "화려하면서도 따뜻하고 고요한 맛"의 정서와 통한다. 김택상이 추구하는 담청의 메시지는 아름다움에 대한 공감과 마음의 평온이다. 명상하듯 관조하는 느낌을 작품에 빗댄다면, "수중유화 담중유시水中有淡 淡中有詩: 물속에 맑음이 있고, 맑음 속에 시가 있다."로 읽어야 할 것이다.

작가는 미국 옐로스톤 국립공원의 분화구를 본 이후, 녹색 – 에메랄드색 – 파란색으로 연결된 수면의 산란 작용을 캔버스에 옮겨와 '스며드는 맑은 빛'을 표현했다고 한다. 작가에게 작업이란 '공기의 색'을 담아냈다는 의미에서 'Breathing light – Air'와도 통한다. 오묘한 레이어의 창출은 한복의 여밈, 여러 겹의 옻칠과 도자 유약의 유리화 과정에서도 발견된다. 인물의 인격과 정신을 담은 한국미의 정서는 외적 대상을 그대로 옮긴 재현 중심의 서양미술과 엄청난 거리가 있다. 특히 서구의 모노크롬 페인팅Monochrome painting에서 오는 의미와 방법은 '명상을 통한 깨달음'을 중시한 '한국미의 주체 구조', 이른바 정신상의 요소와는 근본적으로 다른 외적 대상을 향한다.

| 김택상, Hue of Breath-Deep, 2010, 물, 캔버스에 아크릴, 136×102cm

김택상, Breathing light-Deep Violet, 2015~2019, 물, 캔버스에 아크릴, 190×129cm

작가는 동북아시아식 모더니즘을 관계적 모더니즘, 이른바 배려의 시각에서 찾는다. 인류사에 기여할 수 있는 작가로서의 발판은 "고요한 행위성"에 기인한다는 것이다. 최고의 선善은 물과 같다는 상선약수上善若水의 경지를 '물을 머금은 담색 그림'으로 옮긴다는 뜻이다. 한국 문화의 상선上善은 한국적 모더니즘의 행위성을 다시 지적하는 것이다.

작가는 "서구 중심의 사유에서 벗어나, 추상도 문화적 행위성으로 나아가야 한다"라고 주장한다. "문화적 밈meme: 문화 전달 DNA을 어떻게 공유할 것인가"는 문화강국의 발언자로서 이제 한국 작가들이 고민해야 할 중차대한 문제라는 것이다.

사람을 논하지 않고는 작품을 언급할 수 없다. 그림은 곧 사람이기 때문이다. 피부처럼 얇은 김택상의 작업들은 '오랜 역사층차: 層次를 머금은 한국미의 피막'과 같다. 작가는 인간존재와 생명 가치에 대해 질문을 던지면서 삶의 모든 순간을 반문케 한다. 중첩된 시간을 맑디맑은 화면에 담아 우리가 원하는 진짜 내면을 발견하도록 유도한다.

김택상, 무지개 저편 어딘가에...-22-1(Somewhere over the rainbow-22-1), 2022, 물, 캔버스에 아크릴, 132×129.5cm

　　김택상b.1958~ 작가는 서울 출생으로 어린 시절을 강원도 원주의 산골 마을에서 보냈
다. 그는 중앙대학교 회화과와 홍익대학교 대학원에서 서양화를 전공했으며 웅갤러리, 금
호미술관, 카이스갤러리, 다구치파인아트, 리안갤러리 등 국내외 주요 화랑에서 40여 회의
개인전을 했다. 그리고 2012년 국립현대미술관에서 있었던 한국의 단색화전, 텅빈충만전
등 200여 회의 주요 기획전에 초대되었다. 최근에는 리만머핀갤러리에서의 김택상, 헬렌
파시지안 2인전, 대구미술관에서의《물, 불, 몸》전 등의 기획전에 참여하였다.

상감청자와 박종규,
한국적 융합미감融合美感의 발현

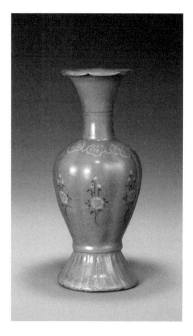

| 청자상감국화문과형병(青磁象嵌菊花紋瓜形瓶),
고려 13세기, 높이22.5cm, 구경7.7cm,
저경9cm, 성균관대학교 박물관 소장

　　12세기 이후에는 고려청자의 진면목을 보여주는 '상감청자'가 탄생한다. 고려인의 창의력에 의해 만들어졌다고도 할 수 있는 상감청자의 특색으로는 상감 문양을 전면적으로 쓸 경우 배경으로서의 여백을 남길만큼 충분한 공간이 설정되고 있는 점과 문양이 단일한 무늬의 기계적인 반복에 그치는 것이

아니고 성격이 다른 몇 가지 무늬를 조화롭게 배치하여 화폭과 같은 효과를 내는 점을 들 수 있다.

예전이나 지금이나 세계인들이 고려청자에 찬사를 보내는 이유는 세계 어디에서 발견할 수 없는 '다른 재료와의 만남'을 일찌감치 획득했기 때문이다. 중국 도자에서 발견할 수 없는 투명하면서도 은은한 비색 위에 전혀 다른 백토 혹은 자토를 감입嵌入하는 상감기법象嵌技法은 우리나라만의 고유한 자산이다.

청자의 상감기법은 그릇 바탕에 칼로 국화, 모란, 당초唐草: 넝쿨무늬나 과일인 포도 그리고 학이나 용, 봉황 등의 성스러운 동물무늬를 파낸 후 이 음각무늬에 흰 흙이나 붉은 흙을 메워 유약을 발라 구워내는 것으로, 중국도 흉내 낼 수 없는 고려만의 독보적인 기술이다. 말 그대로 '이질적인 것들의 어울림'은 열린 고려미감의 근간이자, 삼국시대부터 조선시대에 이르기까지 금속·자기·목가구 등 다양한 공예 분야에서 화려하게 꽃을 피운 방식이다.

금속 표면에 무늬를 파고 은실을 넣어 장식하는 '은입사銀入絲'는 물론, 나무 표면을 깎아내 자개전복 등 어패류 조각나 화각畫角: 소뿔 등을 장식하고 옻칠로 마무리하는 나전螺鈿 또한 상감에 해당된다. 고려 도공들은 은입사와 나전칠기 기법을 '비색의 청자'에 도입해 전혀 다른 질감의 창의적 미감을 창조해낸 것이다. 그 가운데 향로와 정병은 재료를 넘나들며 상감기법이 적용되었다. 중국과의 교류를 통해서 유입된 상감기법이 청자와 만나 우리만의 고유한 미감으로 자리 잡게 된 것이다.

다양한 형태를 갖춘 상감청자 가운데, 참외 모양 몸체를 가진 두 개의 작품을 비교해보자. '국보 청자상감모란국화무늬참외모양병'과 성균관대학교

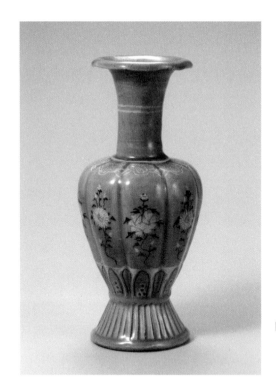

청자상감모란국화무늬참외모양병
(青磁象嵌丹菊花文瓜形瓶), 높이
25.6cm, 몸통지름 10.9cm, 국립중
앙박물관 소장, 국보, 덕수20

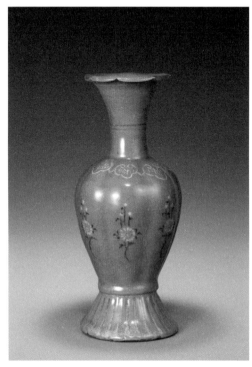

청자상감국화문과형병

박물관 소장 '청자상감국화문과형병'은 같은 가마터인 전북 부안 유천리 가마에서 만들어진 것으로 추정된다. 이는 상감청자 가운데 최고 명품을 만든 가마다.

국보 과형병은 참외 모양의 몸체에 세로로 된 골을 내어 여덟 면으로 나누었고, 각 면마다 국화와 모란꽃을 한 줄기씩 교대로 흑백 상감하였다. 몸체 아래에는 역상감 기법의 연꽃무늬蓮瓣文 띠를 돌렸으며, 어깨에는 여의두무늬 如意頭文로 띠를 돌렸다. 고려 인종의 장릉에서 출토된 것으로 전해지는 '비색의 참외 모양 병'과 유사하지만, 백색의 문양이 가미되면서 선의 흐름이나 단아한 맛은 줄어들었다. 상감기법이 도입되면 비색보다 문양과의 융합이 강조되는데, 미감의 다양성은 시대정신의 결과라고 할 수 있다.

성균관대학교 박물관 소장 과형병은 참외 모양의 골이 파인 몸체와 활짝 핀 참외꽃 모양의 주둥이, 그리고 여러 겹의 굽으로 구성된 잘생긴 꽃병이다. 어깨 부분에는 여의두무늬로 띠를 둘렀고, 동체의 면마다 활짝 핀 국화꽃과 줄기, 꽃봉오리를 갖춘 국화절지문菊花折枝紋을 흑백의 상감으로 시문施文하였다. 녹색이 짙은 비색 청자유가 전면에 고르게 시유되어 광택이 나는데, 국보의 색감보다 유색이 맑아 상감청자 가운데에서도 비색이 살아 있는 드문 예에 속한다.

| 박종규, 수직적 시간(Vertical time), 2023, 캔버스에 아크릴, 162.2×130.3cm

박종규, 다름 사이의 창발創發/Emergence

"한국미란 '탈아시아화'의 과정 속에서
지속적인 혼종성Hybridity을 모색함으로써
다름 사이의 창발創發/Emergence을 되새기는 것이다."
– 박종규 –

박종규 작가는 노이즈와 시그널의 조화 속에서 부드러운 평면을 날 선 에너지로 교차시킨 '상감청자' 시리즈를 선보인다. 특히 청자의 기본 기법 사이에 백토나 흑토를 감입해 만드는 상감기법에 감화된 점은 '시그널을 바탕으로 한 노이즈'의 개입이라는 독창성과도 연결된다. 여기시 노이즈란 청각적으로는 잡음이고, 전자통신에서는 오류로 발생하는 불필요한 신호다. 디지털로는 화면이나 시스템에 나타나는 '불순물'을 말한다. 청자와 칠기의 측면에서 보더라도 사고의 전환이 없다면, 백자와 나전은 노이즈인 셈이다. 작가는 일반적 제거 대상인 노이즈를 통해 새로운 질서를 구현함으로써 이전에 없던 '새로운 창발'로 유도한다.

픽셀이 확장된 선, 무한한 점이 연결된 변용된 화면으로, 점과 선으로 구성된 디지털 신호들은 회화, 영상, 설치로 탄생해 세상에 다시없는 하나의 추상미감으로 재탄생한다. 본래 노이즈였던 것이 시그널이 되고, 시그널이었던 것이 노이즈가 되는 것이다. 평론가 황인은 2차원 평면과 3차원 입체Layers of

two dimension&three dimension라는 상이한 경계 공간의 조형적 실험을 박종규 작가의 대표성이라고 말한다. 이는 이분법을 벗어난 다층 구조를 논한 이진명의 평론에서도 발견되는 논제이다.

'다름'과 '상이'라는 전혀 다른 시공간의 이슈들을 '신화를 대체한 과학' 속에서 실험하는 방식이다. 박종규에게 영향을 준 클로드 비알라Claude Viallat와 브라코 디미트리에빗Braco Dimitrijevic이 강조한 캔버스의 혁신이자, 작품의 여러 시리즈를 연동해 하나의 세계관으로 중성화시키는 것을 말한다. 작가는 우리 시대의 특성을 "디지털 가상에 있다"라고 규정하면서, 주인공에 가려져 의미를 찾지 못했던 소외된 가치들이 자신의 이름을 획득하는 세상을 소망한다.

작가는 인간이 시그널과 노이즈를 구분함으로써 세상을 예측한다고 말한다. 그러나 이러한 이분법은 오히려 감각의 강요와 불안을 조장한다. 작가는 이 틈을 줄이고자 시그널과 노이즈의 상쇄를 통해 균형 있는 형식미를 추구한다. '외면과 내면', '물질과 정신', '개인과 보편성', '여성적 요소와 남성적 요소' 등의 극단적 대립 사이의 균형을 통해 조화를 찾아가는 여정이다. 다름 속에서 창출된 한국미를 드러내는 말로 '세밀가귀細密可貴'라는 찬사가 떠오른다.

정교함의 극치를 담은 상감청자·은입사·나전칠기 등은 고려시대의 최첨단 기술이 조화된 한국만의 문화재다. 실제로 리움미술관의 고미술 전시 중 최고라고 극찬받는 《세밀가귀―한국미술의 품격》2015 전시는 정교한 고려문화를 향한 중국 송나라 사신 서긍의 극찬에서 나왔다. 흔히 한국 전통예술을 여백과 백색미감에서 온 소박한 아름다움에서 찾지만, 다름의 가치에서 창발

한 세밀가귀 속 새로움은 21세기 미감과 더 잘 어울린다. 이러한 '한국미의 독창성'은 백색과 비색을 잇는 상감청자와 나전을 끊어 시문하는 세밀한 나전칠기에 전 세계가 극찬한 데서 찾을 수 있다. 대구화단의 맥을 잇는 박종규의 서사는 '한국미'를 기틀로 한 오랜 수집 취향과 프랑스 유학에서 끄집어낸 서구 가치 속에서 이쪽저쪽이 아닌 '융합과 중도를 향한 자기화'를 제안한다. 노이즈가 시각이 되고 진실이 통감각과 만나는 순환의 맥락을 보여주는 것이다.

| 박종규, 수직적 시간(Vertical time), 2023, 캔버스에 아크릴, 167×130cm

| 박종규, 누스피어(Noosphere), 2022, 캔버스에 아크릴, 162.2×130.3cm

박종규, 수직적 시간(Vertical time), 2023, 캔버스에 아크릴, 95×185cm

　　박종규b.1966~ 작가는 대구 출생으로 계명대학교 서양화과와 파리국립미술학교 석
사과정DNSAP과 연구과정Post Diploma을 마쳤다. 1990년 국립현대미술관의 《앙데팡당》
전시회를 시작으로 광주시립미술관, 대구미술관 등 국내 주요 미술 기관의 단체전에 출품
했고, 제6회 광주비엔날레 특별전2006과 전남국제수묵비엔날레2020에서 작품을 선보였
다. 일본 후쿠오카시립미술관을 포함해 파리, 뉴욕, 모스크바 등 해외 기관이 개최한 전시
에 다수 참여했고, 영은미술관2018, 대구미술관2019, 학고재갤러리2023에서 개인전을, 주
홍콩한국문화원에서 후기 단색화 대표 작가 4인전을 성공적으로 개최했다.

분청사기와 김근태,
담백한 중도中道의 자유

| 분청자덤벙호(粉靑磁粉粧壺), 조선 16세기 전반, 높이17cm, 직경 20cm, 성균관대학교 박물관 소장

고려시대보다 검소하고 절제된 아름다움을 추구했던 조선 초기.

조선 초기에는 화려한 고려청자보다 수수하고 질박한 미감을 가진 그릇을 더욱 선호했다. 회색의 태토胎土 위에 백토를 분장한 분청자粉靑磁 혹은 분청사기는 고려청자와 조선백자의 과도기 단계에 있던 것으로, 조선 초기를 대표하는 도자기라고 할 수 있다.

분청자란 말은 1940년 고유섭高裕燮, 1905~44 선생이 당시 일본인들이 사용하던 '미시마[三島]'란 용어에 반대하여 새롭게 지은 명칭이다. 고려가 무너지자 상감청자를 만들던 장인들은 전국 각 지역으로 흩어져 개인적으로 도자기를 굽게 되는데, 그 과정에서 국가에 진상하는 도자기뿐 아니라 일반 서민들을 위한 도자기도 만들게 된다. 달라진 환경과 변화된 수요층에 맞춰 조선 초기 장인들은 분청자라는 새로운 그릇을 만든 것이다. 퇴락한 상감청자에 그 연원을 두는 분청자는 15세기 전반부터 제작되기 시작하여 조선왕조의 기반이 닦이는 세종·성종 연간을 전후해 그릇의 질質이나 형태 및 무늬의 종류, 문양을 넣는 기법 등이 크게 발전·세련되어 그 절정을 이루게 되었으며, 조선 도자의 독특한 아름다움을 보이게 된다.

분청사기의 생산은 점점 소규모화되면서 민간용으로 생산되다가, 임진왜란 이후에는 백자만이 남아 조선시대 도자기의 주류가 되었다. 청자나 백자에서는 볼 수 없는 자유분방하고 활력이 넘치는 분청의 형태들은 유교 중심의 백자와, 불교 중심의 청자가 교차하는 독특한 시대미감과도 연관이 있다.

분청자는 분장과 문양을 나타내는 기법에 따라 6가지로 분류한다. 첫째는 표면을 선이나 면으로 판 후 백토나 자토를 감입해서 무늬를 나타내는 상감기법, 둘째는 무늬를 도장으로 찍고 백토분장白土粉粧을 한 후에 닦아내서 찍힌 무늬가 희게 나타나는 인화기법印花技法, 셋째는 분장 후 무늬 이외의 백토를 긁어내 태토의 어두운 색과 분장된 백색을 대비시켜 무늬를 표현하는 박지기법剝地技法, 넷째는 분장 후 철분이 많은 안료로 무늬를 그리는 철화기법鐵畵技法, 다섯째는 귀얄로 분장만 하는 귀얄기법, 여섯째는 백톳물에 담궈서 분장하는 덤벙기법이다.

┃ 분청자덤벙호 일괄

문양을 참고하면 발생 시기를 확인할 수 있는데, 모두 4시기로 구분된다. 전기발생기: 1360~1420는 고려청자 상감무늬가 퇴화된 여운과 그 변모 및 인화 기법이 발생한 시기이고, 중기발전기: 1420~1480는 상감·인화·조화造花·박지 剝地 등 다양한 기법의 분청이 생산된 시기이며, 후기쇠퇴기: 1480~1540는 상 감·인화 기법의 쇠퇴하고 철화鐵畵·귀얄·덤벙분청이 성행한 시기이며, 말기 소멸기: 1540~1600는 귀얄·덤벙분청이 소멸된 시기다.

필자가 주목한 덤벙기법의 분청자를 살펴보자. 지방 가마에서 구워져 일 반 서민들이 주로 사용하였던 단지로, 몸체가 은행알처럼 벌어졌으며 주둥이 는 약간 밖으로 말리고, 낮고 좁은 굽다리를 지녔다. 기형 상단의 2/3가량을 백톳물에 덤벙 담갔다가 빼내어 하단 태토의 색과 흑백 대비를 이루게 하였으 며, 백토가 절묘하게 선을 나누어 아슬아슬하기까지 한 절정의 아름다움을 잘 드러낸다. 조선의 이름 모를 사기장沙器匠들에 의해 분청자의 자유로운 세계 가 그릇에 녹아들었다. 무엇보다 사기 장인의 손 모양이 그대로 남아 있어 투 박하지만 자유분방한 장인의 흔적을 볼 수 있는 중요한 유물이다.

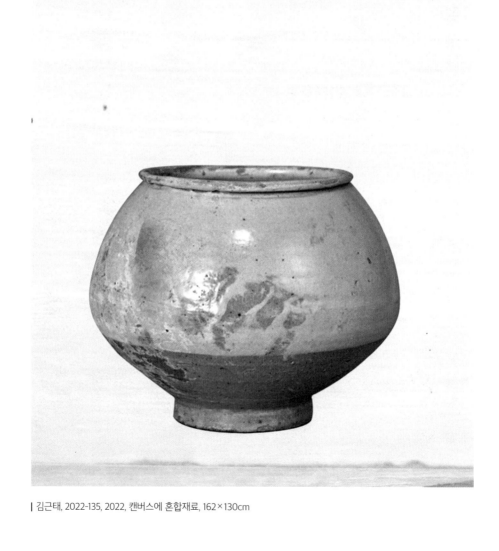

| 김근태, 2022-135, 2022, 캔버스에 혼합재료, 162×130cm

김근태, 분청과 닮은 '지극한 깨달음'

**"한국미란 자신의 심연을 자연과 연동시켜
모든 사물로 나아가게 하는 원동력이다."**

- 김근태 -

김근태 작가는 한국미감의 자연스러운 지점을 '기교 없는 자유분방함'에서 찾았다. 텅 빈 가운데 가득 찬 허실상생虛實相生의 미감을 비움과 채움의 경계 없는 가치관 속에서 좇는 것이다. 마치 조선시대 민초들의 분청사기를 닮은 듯, 작가의 작품들은 전통과 현대를 관통해 나아간다.

대상의 물질적 속성을 꾸준히 모색하면서 존재의 심연을 파고드는 작품들은 돌의 질감석분, 石粉을 캔버스에 옮긴 독특한 화면으로 이어진다. 분청사기를 만든 사기장의 마음이 현재로 옮겨온 것처럼, 석분의 속성을 존중하는 작가의 시도는 세상의 풍파를 타협과 중도로 겪어낸 삶의 경험과 연관된다. 이는 '분청사기'에 담긴 아래로부터의 정서와 닮았다. 자아를 객관화하는 물화物化의 과정을 수평선으로 옮겨온 작가의 이미지 속에는 다양한 층차와 만나는 시공간의 공유가 자리한다. 분청사기 200여 년 역사의 정점인 덤벙기법의 시야를 보듯 '비정형성 사이의 완전함'이라는 균형의 결과가 작품 사이에 스며들어 있다. 작가에게 중요한 것은 '시공간의 파장'이다. 그 간극들이 모여

김근태, 2023-39, 2023, 캔버스에
혼합재료, 90.9×72.7cm

김근태, 2023-60, 2023, 캔버스에 혼합재료, 91×116.8cm

작품 전체를 이루고 이를 바라보는 수평의 눈이 시공간의 결핍을 예술로 승화시키는 것이다.

　작가는 네덜란드에서 렘브란트Rembrandt Harmenszoon의 작품을 접한 뒤 작업 세계에 대한 본질적인 질문과 만났다. 이러한 실존적 세계관은 1990년대 초반 경주 남산에서 본 석굴암, 불상, 감은사지의 두 탑에서 발견한 '근원적 본질'과도 연동된다. 이는 서양이 발견한 '실존적 자아'와 동양이 추구해온 '진리의 통찰'을 김근태만의 '담론Discussion: 형식과 내용의 일체화'으로 결합할 수 있는 동력이 되었다.

　석분과 러버Rubber 접착제를 섞어 표현하기 시작한 돌의 질감은 '의도가 개입되지 않은 본성'의 표현 그 자체라고 할 수 있다. 정신의 깊이를 좇는 오랜 여정은 온전한 시간의 흐름을 붓질로 연결하는 '득지심응지수得之心應之手: 마음에서 이루어지면 손에서 저절로 움직인다'의 경지를 보여주기도 한다.

　선과 색, 면과 폭으로 이어지는 지극한 사유는 채우기보다 비워냄으로써 얻어지는 '참된 나'와의 만남이다.

　석분 작업인 '숨' 시리즈는 석분과 물감을 배합하고 이를 붓에 충분히 배이게 한 뒤, 캔버스 위에 겹겹이 칠하며 쌓아 올리는 작업이다. 돌가루의 수용성을 바탕으로 한 절제된 붓질 속에서 물감은 캔버스의 모든 면을 자유롭게 생동하며 캔버스 표면에 흘러내리기도 하고 기포를 만들기도 한다. 돌가루의 질감을 위해 9합 광목廣木으로 짜인 천을 사용하는데, 이로 인해 작품은 구운 흙바닥에 유약이 자유롭게 겹쳐 흐르는 것과 유사한 느낌을 자아낸다.

　'결' 시리즈 작품은 유화 물감에 코팅 미디엄Coating Medium을 섞어 캔버스에 단색의 물감을 레이어드하는 것으로, 붓끝의 미세한 움직임이 작가의 정신

과 일체된 '물아일체'의 심상을 표현한다. 캔버스 위에 쌓이고 마르고를 반복한 물감들은 마치 '흐르는 물流水'과 같이 작가의 심상에 따라 각기 다른 형상을 보여준다. 작가의 내면을 관통한 외적 세계 – 자연의 변화무쌍한 에너지와의 만남은 '숨과 결의 종합'이자 진리 탐구를 향한 '궁극의 깨달음究竟無我分'이라고 할 수 있다.

| 김근태, 2022-135, 2022, 캔버스에 혼합재료, 162×130cm

김근태, 2023-51, 2023, 캔버스에 혼합재료, 130.3×116.2cm

| 김근태, 2023-54, 2023, 캔버스에 혼합재료, 162.2×130.3cm

　　김근태b.1953~ 작가는 중앙대학교 회화과를 졸업하고, 1980년대 초반부터 작가 활동
을 시작했다. 렘브란트의 작품을 통해 '내면세계로의 몰입'에 집중하게 되었고, 90년대 초
반 석굴암과 불탑 등에 영향을 받아 '돌' 질감의 작업을 확립했다. 'Discussion담론'을 주제
로 독일, 일본, 베트남, 홍콩 등 국내외를 오가며 입지를 확고히 다졌다. 리안갤러리, 아트
조선스페이스, 홍콩 솔루나파인아트, 일본 동경화랑 등에서 개인전을 열었고, 단체전으로
는 성균관대학교-홍콩문화원 공동주최 《한국미의 레이어-도자와 추상》2024, 프리즈 서
울, 아트 바젤 인 홍콩 등의 해외 주요 아트페어에서 큰 호평을 받고 있다.

달항아리와 최영욱,
지극히 세련된 '자연미감'

| 백자달항아리, 18세기, 높이 41cm, 입지름 20cm, 국립중앙박물관 소장, 보물, 접수702

최근 SNS에서 "달멍하실래요?"라는 말이 인기일 만큼, 희고 둥근 달항아리를 보며 생각을 비워내는 명상 체험이 인기다. 달항아리가 가진 소박하고 단순한 매력에 빠진 사람들은 넉넉하고 둥그스름한 자태와 무늬 하나 없는 말간 외양에서 둥근 보름달을 떠올린다. 가마에서 구워지며 묘하게 어긋난 좌우

대칭, 큰 사발 두 개를 붙여 만들며 생긴 이음선의 자연스러움마저도 푸근한 매력으로 다가온다.

　사람이 빚지만 흙과 물, 불의 힘을 빌려 비로소 완성되는 백자달항아리의 원래 이름은 백자대호白磁大壺: 백자 큰항아리이다. 포근함 속에 웅장함과 온순해 보이지만 강직한 힘이 어우러진 매력은 이건희 컬렉션의 '달항아리'와 다양한 국보와 보물 등에서 만날 수 있다. 몸체는 완전히 둥글지도 않고 부드럽고 여유 있는 둥근 모양으로, 대부분 구워지는 과정에서 한쪽이 내려앉으면서 '비균제성非均齊性'을 지닌다. 푸른 기가 거의 없는 투명한 백자유 사이 부분적으로 빙렬이 나 있고 표면의 색조는 대부분 우윳빛에 가깝다. 맑은 흰빛과 너그러운 둥근 맛이 조선백자를 대표하는 미감이다.

　문소영 기자는 기사에서 최근 문화계에서 일고 있는 달항아리의 유행을 요목조목 정리하여 세간의 궁금증을 해소해 주었다. 이를 반영하듯 국립중앙박물관 상설전시실에 명상형 달항아리 공간이 등장하는가 하면, 미술시장에서 '판매 완료'된 가장 많은 작품이 달항아리 그림이라고 밝혀졌다. 문 기자는 1960년대 등장한 달항아리 이름을 지은 이가 현대미술의 거장 김환기1913~74이거나 그의 절친인 국립중앙박물관 관장 최순우1916~84일 것이라고 언급했다.문소영, '달항아리'는 철학과 감성 결합한 최고의 브랜딩 사례, 중앙일보, 2022.02.25, 25면 실제로 달항아리 그림은 근현대 문학잡지를 장식하거나, 김환기를 비롯한 1950~60년대 작가들의 작품에 자주 등장하곤 했다. 김환기의 〈항아리와 매화〉1954에서 보이는 것처럼, 늘 백자를 집 안과 마당에 두었던 그는 「이조항아리」라는 시를 쓸 정도로 항아리에 애착을 가졌다.

| 백자달항아리, 18세기, 높이 34.3cm, 입지름 14.3cm, 국립중앙박물관 소장, 건희1601

지평선 위에 항아리가 둥그렇게 앉아 있다. 굽이 좁다 못해 둥실 떠 있다. 둥근 하늘과 둥근 항아리와 푸른 하늘과 흰 항아리와 틀림없는 한 쌍이다. 똑 닭이 알을 낳듯이 사람의 손에서 쏙 빠진 항아리다.

— 김환기의 「이조항아리」

전통 도자의 유행은 100년 전 열린 조선미술전람회1922~44, 1923년 제2회전부터 다수 등장에서도 다수 발견되며, 1925년 제4회에서는 재조선일본인 화가가 매화 가지가 꽂힌 백자대호 작품으로 3등 상을 받은 바가 있다. 이는 유교적인 사대부 중심의 계층적 미술이 아닌 민중의 예술인 민예民藝에 심취한 야나기 무네요시의 영향이다. 조선미술전람회 공예부의 작품들에서, 전통도자 위에 꽃을 꽂는 정물화의 모습에서 그 유행의 전조를 가늠해볼 수 있다.

　　한편 야나기의 민예운동에 큰 영향을 받은 영국 현대 도예가 버나드 리치Bernard Leach, 1887~1979가 1935년 서울에 방문했을 때 구입한 백자대호는 현재 런던 대영박물관에 전시돼 있다. 버나드 리치는 이 항아리를 구입해 가면서 "나는 행복을 안고 갑니다"라며 말할 만큼 좋아했다고 한다. 조선백자의 담백한 자연미감에 빠진 그는 야나기와의 교류 속에서 자신의 작품에 여백과 자연미감을 품고자 했다. 아시아문화에 심취한 그는 화려한 스튜디오풍 영국 자기들을 단아한 미감으로 변화시키는데, 여기에는 아마도 달항아리가 큰 영향력을 발휘하지 않았을까 한다. 런던 영국박물관은 2000년 당시 한국과 협업한 한국실 개관 대표유물로, 18세기 백자대호를 달항아리Moon Jar로 선보였다. 이후 국가유산청은 지정문화재 국보와 보물 백자대호 7점을 모두 '백자달항아리'로 변경하는데, 이후 '한국미감' 하면 둥글게 뜬 풍요로운 '달항아리'가 떠오르게 되었다. 그럼에도 달항아리의 유행에는 자본시장의 마케팅과 대중효과가 팽배해 있으므로, 이를 과열이 아닌 새로운 전통으로 만들어나가야 할 책임 또한 남겨진 것이 사실이다.

최영욱, Karma202110-67, 2021, 캔버스에 혼합재료, 135×120cm

최영욱, 균열과 비균제의 변주-카르마煙

"한국의 미는 드러내기보다 소박하며 절제하는 취향,
선한 마음이 표현된 소박하지만 지극히 세련된 미이다."

― 최영욱 ―

2020년대 이후 달항아리 작가 하면 으레 떠오르는 것이 최영욱 작가다. 우리말의 '연緣' 혹은 '업業'으로 번역되는 '카르마Karma'를 부제로 가진 '달항아리 페인팅'은 돌고 도는 순환의 논리와 자잘한 균열의 '업'을 비균제로 삼아 삶의 고단한 여정에 휴식을 제공한다. 작가는 달항아리 안의 빙렬은 외재적 표현일 뿐, 실제 의미는 "헤어지고 어딘가에서 다시 만나는 우리의 인생길을 표현한 것"이라고 말한다.

빙 둘러친 달항아리 외연은 자세히 들여다보면 비뚤비뚤한 우리의 삶과 비슷하지만, 이를 연결한 자연스러운 미감은 결국 '수행하듯 연결된 교향곡 같은 변주'의 선율을 담은 것과 같다. 실제로 최영욱은 1세대 단색화의 거장들을 스승 삼아 그리며 '반복과 차이를 오가는 지극한 수행의 의미'를 유백색의 뉘앙스 속에 담아왔다. 단단히 조성된 달항아리의 바탕은 무수한 실선과 만나 '조선 달항아리의 백색 정신'을 잇는다. 도드라진 달항아리의 형태 위에서 '균열과 비균제의 이중 변주'를 보여주는 것이다.

| 최영욱, Karma20224-18, 2022, 캔버스에 혼합재료, 100×92cm

빌 게이츠가 작품을 소장한 작가라는 마케팅은 실제로 회화로 표현된 달항아리의 글로벌리즘을 이해하는 신호탄이 되었다. 같은 듯 하지만 하나도 같은 것이 없는 조선시대 달항아리처럼, 작가의 달항아리는 모든 것을 비워낸 듯 평온한 품격을 자아낸다.

알랭 드 보통은 저서 『알랭 드 보통의 영혼의 미술관: 예술은 우리를 어떻게 치유하는가』에서 달항아리의 미감을 "단순과 겸손, 검소와 실용성의 조화"라고 밝혔다. 예술적 영감을 향한 기품 있는 변주는 '빚는다와 그린다'의 차이만 있을 뿐, 달항아리와 최영욱의 회화 속에서 동일하게 적용되는 방식이다.

작가의 작업 방식은 이렇다. 바탕 작업을 한 캔버스에 젯소와 흰색 돌가루를 쌓고 갈아내고 또 쌓기를 보통 70~80번, 많게는 100번까지 반복한다. 이 과정에 수성·무광택의 동양화 채색 안료·아크릴 붓질이 레이어를 쌓으며 연결된다. 여백과 비백飛白의 연결처럼, 작품 사이의 빙렬은 하나의 시적 언어가 되어 보일 듯 말듯 이어지는 '인연의 결結–카르마'와 만난다. '인연카르마'은 산스크리트어에서 유래된 불교 용어다. '인因'은 어떤 결과의 직접적 원인을 뜻하고 '연緣'은 외적인 환경을 말한다. 우리는 수없이 만나고 헤어지는 과정 속에서 달항아리처럼 푸근하지만, 모든 것을 숙연하게 받아들이는 '카르마–업'과 만난다. 그래선지 작가의 작품은 만해 한용운의 「인연설」을 연상시킨다.

함께 영원히 있을 수 없음을 슬퍼 말고, 잠시라도 같이 있음을 기뻐하고…
… 이룰 수 없는 사랑이라 일찍 포기하지 말고, 깨끗한 사랑으로 오래 간직할 수 있는 나는 당신을 그렇게 사랑할 것입니다.

— 한용운의 「인연설 2」

백자엔 조선 문인들의 풍류가 자리한다면, 최영욱의 카르마엔 '변화의 시대를 뜨겁게 끌어안는 우리 모두의 사랑'이 자리하는 것이 아닐까. 사람들에게 익숙한 이미지를 자신만의 개성화로 연결시키기란 쉽지 않다. 그런 의미에서 최영욱의 달항아리는 구상과 추상의 경계를 허무는 '달항아리의 단색 미학'이라고 평해야 할 것이다.

최영욱, Karma20215-2 black, 2021, 캔버스에 혼합재료, 76×70cm

　　최영욱b.1972~ 작가는 홍익대학교 미술대학과 대학원에서 회화를 전공하였다. 40여
회의 개인전을 선보인 작가는 한국뿐만 아니라 뉴욕, LA, 베이징, 싱가포르, 홍콩, 밀라노
등 국내외 기획전에 150여 회 초대되었다. 또한 Kiaf SEOUL, Art Miami USA, LA Art
Show USA, SCOPE USA, Art SG Singapore, Art Central Hong Kong 등 40여 개의 국
내외 아트페어에도 참가했다. 작가의 작품은 국립현대미술관, 경기도미술관, 필라델피아
미술관, 빌게이츠재단, 스페인 왕실, 대한항공, 임페리얼팰리스호텔 타이베이 외 다수의
곳에 소장되어 있다.

백자끈무늬병과 서수영,
자유분방한 보물의 미감

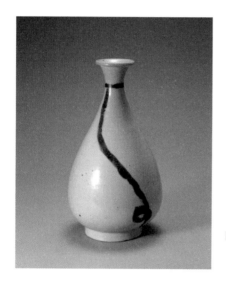

| 백자철화끈무늬병(白磁鐵畵垂紐文瓶),
조선 16세기, 31.4cm, 입지름 7cm, 1995
년 서재식 기증, 보물, 신수12074

시원한 여백의 백자 위로 하나의 선이 꿈틀대며 지나간다. 여백이 없다면
끈 모양의 선이 이토록 자유로울 수 있을까. 마치 유명 추상화가의 세련된 선
그림처럼, 철화기법으로 끈무늬를 표현한 독특한 형태의 백자병이다. 풍만한
양감과 곡선미를 가로지르는 이 자유분방함은 현실에서 고단함을 잊기 위해
허리춤에 차고 다니던 끈과 술병을 그려낸 듯하다. 형태는 조선 전기 백자의
전형적인 모양을 갖췄다.

 조선백자에서 찾아보기 어려운 이 형식은 풍류와 멋스러움을 담는다. 중국 당나라 시인 이백이 쓴 시구가 떠오르는 대목이다. 국립중앙박물관은 작품 설명에서 "술병에 푸른 실을 묶어 술 사러 보낸 동자는 왜 이리 늦는가"라며 술을 기다리는 마음으로 선을 내리 그은 사기 장인의 손길이 연상된다고 말했다. 단정하고 유연한 안정감 사이로 흐르는 선의 자유, 철화안료를 사용하여 병의 목을 한 바퀴 돌고 밑으로 늘어뜨린 끈 무늬의 모양새를 보자. 휙 내리그었으나 농담을 주어 회화적으로 표현한 모양새가 그린 이가 누구인지 궁금하게 만든다. 이 백자는 16세기 후반 경기도 광주 일대의 관요에서 제작된 것으로, 단순하면서도 여백 사이의 여유와 거침없이 그어 내린 힘찬 선이 대비되어 장인의 숙련된 경지를 유감없이 드러낸다. 여백과 무늬의 절제된 표현과 구성은 도자공예의 차원을 뛰어넘은 세련된 종합예술의 경지를 보여준다. 망설임 없이 사선 방향으로 힘차게 그어 내린 끈무늬는 단순하지만 그릇 전면을 휘감아 강한 인상을 준다. 굽 바닥의 안쪽에는 철화안료로 '니나히'라고 쓴 한글이 있는데, 그 뜻은 명확치 않다. 다만 1443년 한글 창제 이후에 만들어진 작품이라는 근거를 제공하기도 한다.

| 굽 바닥에 써져 있는 '니나히'

철화鐵畵기법이란 철분이 함유된 철사鐵砂 안료로 자기 표면에 그림을 그려 장식한 것을 말한다. 청자, 백자, 분청사기에 골고루 나타나는 철화무늬는 고려청자엔 주로 넝쿨무늬, 풀무늬, 모란무늬, 국화무늬 등으로 조선 분청사기의 경우 물고기무늬, 초화무늬, 연화넝쿨무늬, 모란무늬, 버드나무무늬 등으로 표현된다. 16~17세기 중반에 유행하던 매화무늬, 대나무무늬, 국화무늬, 초화무늬 등 구상성에서 완전히 벗어난 끈무늬 병의 대담함은 17세기 이후 등장하는 간결하고 추상적인 초화무늬 등과도 연결된다. 이는 시대를 막론하고 탄생한 '한국인의 미적 여유'를 간결한 활달함으로 보여준 귀중한 사례다. 붓을 이용해 그림을 그려 넣는 철화기법은 세밀한 조각칼을 이용해 태토 표면을 음각 또는 양각으로 새기는 기법과는 근본적으로 다르다. 정해놓은 정교함이 아닌 숙련된 솜씨로 빠른 시간에 그려야 하기에 더욱 대범한 붓놀림이 필요하다. 마치 오랜 정신을 거듭한 서화가의 일필휘지一筆揮之처럼, 대범한 심상을 가진 숙련이 요구되는 것이다.

　상쾌하고 자유분방한 이 백자의 원래 소장자는 고故 서재식 한국플라스틱 회장이다. 당시 한국플라스틱은 골드륨이라고 하는 장판으로 히트를 쳤고 서 회장은 광고에 직접 출연해 인기를 끌었다. 1995년 국립중앙박물관에 이 백자가 기증됐을 때에도 대대적인 언론보도가 뒤따랐다. 백자 수집가인 기업인의 기증은 화제가 됐고, 사람들은 조건 없는 기증에 크게 감동했다. 후일담이지만, 필자의 박물관에도 후손분들께서 귀한 기증을 통해 그 정신을 이어주셨다. 일련의 과정을 거치면서 어느덧 스타가 된 이 유물을 향해 사람들은 "가장 한국적인 도자기"라는 찬사를 보낸다.

　쓱 내리그은 선에 담긴 이름 없는 도공의 상상력과 여유, 옛 공예품이지

만 현대 추상화가의 감각을 미리 예견한 듯한 이 미래지향적 작품은 시대를 앞서간 실험 정신을 보여준다. 기법과 형태, 물성과 구조에 대한 수만 가지의 레이어를 담은 채 우리에게 다양한 생각을 유도하는 것이다. 어떤 앵글을 들이대느냐에 따라 작품은 선과 여백의 긴장감을 통해 여러 가능성을 이야기한다.

서수영, 보물의 정원 2023114, 2023, 수제장지 위에 금박 합금박, 석채, 75×75cm

서수영, 백자에서 발견한 동 – 감의 레이어

"한국미란 보물의 정원에서 찾아낸
국보國寶의 단정함이다."

– 서수영 –

한국미에 대한 다층의 의미들을 채색과 수묵, 전통과 현대를 아우르며 실험해온 서수영의 근작들은 '문인미감의 발현'과 '백자문화의 현재화'로 요약된다. 동아시아의 채색화, 그 가운데서도 최고 수준의 궁중화와 고려불화를 연구해온 탓에 신작에서도 최상의 미감을 발견할 수 있다.

'동 – 감의 레이어'이란 한국미를 해석하는 서수영의 미학을 아우르는 말로, 아이 같은 순수함童/僮·기운생동의 활력動·순환과 순응同/共感·규정되지 않은 그리움憧 등과 같은 동음다층同音多層의 의미를 띄는 '동그라미의 네트워크'를 뜻한다.

작가는 보물과 국보 도자기를 원형으로 삼아, 조선시대의 미감을 오늘날의 정신으로 재해석한다. 최근 유행하는 달항아리를 중심으로 한 '백자열풍'이 오늘의 브랜딩이라면, 계층을 망라한 '백자미감의 원형圓形/原形 실험'은 서수영만의 톡특한 브랜딩이라고 할 수 있다. 서수영의 한지부조를 보라. 조선백자의 형상 안에 지금까지 실험한 '한국인으로서의 미감'이 다양한 콜라주로

구성돼 있다. 단연 백색미감 속 문인미감의 실현, 현대화가로서의 정신도 엿보인다. 작가는 백자끈무늬병을 그린 장인의 정서를 오늘의 글로벌리즘 속에서 재해석해 세계적으로 알리고자 한다. 한국적인 것을 지킨다는 것은 서양화 중심인 미술계를 건드리는 것에서 시작된다. 작가는 과거 8미터짜리 고려불화를 창작불화로 그려낼 만큼 대담한 상상력을 지닌 탓에 100호 이상의 한지부조를 어렵지 않게 그려낼 수 있었다.

　　작가는 인터뷰에서 "우리 그림의 현대적 미감은 무엇인가? 한국적 미감의 종합을 어떻게 풀어내야 할까?"를 고민한 끝에 한국의 마음과 미감을 담아낸 '조선백자'에서 답을 찾았다. 백자는 순백의 흙으로 그릇을 만들어 유약을 입힌 다음 1,300도가 넘는 높은 온도에서 구워 낸 도자기다. 1,200도에서 구워지는 청자보다 더 우수한 기술로 제작된 백자는 조선시대에 널리 쓰였다. 관요를 중심으로 제작된 조선백자는 절제미와 우아한 품격을 갖추어 뛰어난 품질을 가졌다. 특히 왕실과 문인의 취향이 반영된 청화백자는 19세기에 이르러 대중화되고 장식 기법도 다채로워졌다.

　　서수영의 작품 속에는 진짜 국보/보물백자 속 이미지들이 당대 화가들의 손을 빌린 듯 전통 기법으로 재현돼 숨을 쉰다. 관요에서 만든 최고급 백자 병의 부드러운 곡선미와 풍만한 부피감도 한지부조 위로 솟아난다. 당시엔 만날 수 없는 달항아리의 여백 안으로 '다양한 시대의 작품들이 결합된 양식'은 작가만의 특색이다. 말 그대로 옛 조선백자의 품격을 오늘의 미감으로 되살린 셈이다.

　　매화와 나뭇가지를 향해 그린 구상형 작품에서, 선 하나로 전체 미감을 휘어감은 백자끈무늬병에 이르기까지, 새로운 취향과 백자 제작의 다양화가

| 서수영, 황실의 품위_금난지계20, 2016, 수제장지 위에 합금박, 석채, 먹, 200×400cm

보여주듯, 새로운 취향과 백자 제작의 다양화가 보여주는 우리 시대의 최고
미감으로 세계화의 길을 걷고 있다. 한국적 미감을 풀어내겠다는 작가의 생각
은 2019년부터 시작한 달항아리를 둘러싼 여러 실험들에서 출발해, 형태의
다양성과 문양의 확장성으로 나아갔다. 이러한 실험정신은 서구문화와 맞서
서 우리 미감을 회복하고 새로운 전통을 만들어나가는 매우 의미 있는 시도라
고 할 수 있다.

서수영, 보물의 정원 202376, 2023, 수제장지 위에 금박 합금박, 석채, 75×75cm

　　서수영b.1972~ 작가는 서울 출생으로 동덕여자대학교 예술대학학부에서 한국화를 전공하고 동 대학원에서 박사학위를 취득했다. Scott&Jae Gallery USA, Galerie Visconti France, 한국미술관, 영은미술관을 비롯해 40여 회의 국내외 개인전과 200여 회의 기획전에 초대되었다. 또한 Kiaf SEOUL, Citizen Art Shanghai China, Art Fair Hong Kong, SCOPE Art Show UK 등 30회 이상의 국내외 아트페어에도 참가했다.

청화백자 무릎연적과 김춘수,
푸르고 깊은 깨달음

| 백자청채무릎연적과 백자청채주자(白磁靑彩注子)

　청화백자와 관련된 조선시대의 여러 문헌에는 청화靑花·화자기畵磁器·
화사기畵沙器·화기花器·화기畵器 등의 용어가 보이는데, 현재는 '푸른색의 문
양'이라는 의미에서 청화靑畵라는 용어로 널리 쓰이고 있다. 청화백자에 쓰이
는 안료인 회회청回回靑: 코발트 성분의 안료로 회청이라고도 함은 '하늘빛/바다빛을
머금은 색'이라 한다. 조선에서는 생산되지 않아 페르시아에서 중국을 경유하
여 들어 왔다. 금값과 같이 매우 비싸게 거래되어 주로 왕실용 도자기에나 조

금씩 사용할 수 있었다.

회청에 대한 조선왕조실록 기록은 『세조실록』, 『예종실록』, 『성종실록』, 『중종실록』 등이다. 특히 조선 중기에는 양란兩亂으로 인한 경제적 타격이 커서 청화백자의 제작이 줄고 철화백자가 그 자리를 대신하기도 했다. 청화 안료가 많이 쓰이기 시작한 때는 청나라와의 무역이 재개된 조선 후기부터다. 청화백자의 생산이 증가했다는 사실은 요업 자체가 회복·안정되었다는 뜻일 뿐 아니라 왕실 전용 도자기 공장이었던 분원이 왕실 상납용 외에도 일반 판매를 목적으로 사사로이 번조하는 일이 가능해졌다는 것을 의미한다.

18~19세기 이후 이 같은 상황은 더욱 가속화되었고 갑발匣鉢에 넣어 구운 고급 청화백자는 더욱 정교해지면서 감상용 자기로서의 성격이 강해진다. 제작 방법에서도 여러 가능성이 시험되었으며, 기물器物의 종류도 급격히 많아지게 된다. 그 가운데 문방구류의 증가는 특히 눈에 띈다. 국어사전에서 '청색Blue, 靑色'은 "맑은 가을 하늘과 같이 밝고 선명한 푸른색"이라고 설명한다. 풀잎의 초록색 기운과 닮았으나 안에 깊은 자색自色을 머금고 있어, 특정한 색을 의미하기보다는 추상적인 스펙트럼을 가진 '확장의 에너지'를 내포한다.

이제 선비의 풍류 문화를 연상시키는 공 모양의 연적을 보자. 우리는 어떤 깨달음을 얻었을 때, '무릎을 탁 친다'라는 표현을 쓴다. 너그러우면서도 단정한 둥근 모양 때문에 무릎 연적이라 불리지만, 그 색과 모양에서 한 무릎을 세우고 앉은 젊은 여인의 무릎 마루를 연상시킨다. 아랫도리는 약간 퍼지고 위쪽으로 올라가면서 조금씩 원의 둘레를 줄인 후 꼭대기를 펑퍼짐하게 마무리한 담담한 형태는 흰빛과 더불어 보는 이의 마음에 더없는 평안을 가져다준다.

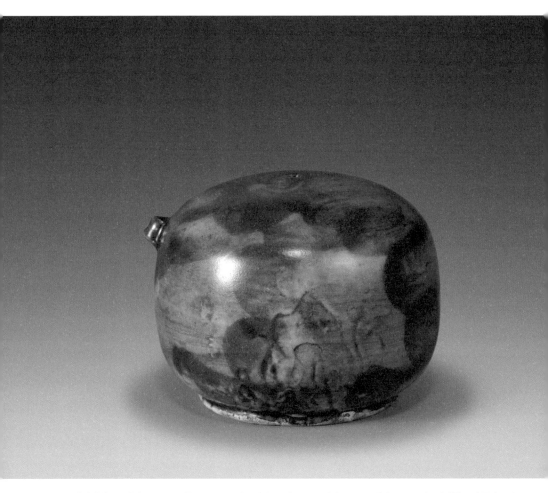

| 백자청채무릎연적(白磁靑彩무릎形硯滴), 조선 19세기, 높이 9.5cm, 직경 12.4cm, 저경 8.7cm, 성균관대학교 박물관 소장

윗면 중앙부에 물이 나오는 구멍이 있고, 옆면에도 조그맣게 돌출된 물구멍을 내었다. 표면은 청백색을 띠며 19세기 광주 분원리 관요에서 제작된 것으로 보인다. 백색의 태토에 전체를 청화로 채색했고, 푸른 청채로 전체를 뒤덮은 까닭에 마치 밤하늘의 우주를 머금은 듯한 색감을 띤다. 흰색 위에 겹쳐진 푸른 청채는 '단색조 회화'처럼 시간의 중첩과 행위가 반복된 겹겹이 쌓아 올린 결과물이다. 균질한 행위가 쌓여가면서 청색은 백색의 기물과 혼연일체가 되는 서정적인 충만함을 남긴다.

서양에서도 청색은 귀하게 쓰였는데, 12세기 중세 신학은 "빛은 표현할수 없는 시계視界: 시각 체계"로서 그 자체로 신의 현현顯現: 명백하게 나타남이라 인식되었다. 신성한 천상의 빛이자 모든 창조물을 비추는 빛으로 등장하면서 금색과 유사하게 통용된 것이다. 중세 생드니Saint-Denis의 수도원장 쉬제Suger는 교회를 천국처럼 느끼게 하고자 위해 교회의 빛을 정화하는 스테인드글라스에 '생드니의 청색'을 도입해 '파랑=천상의 색'으로 기능하게 하였다. 이후 청색은 왕의 권위, 성모마리아의 순결, 부유한 계급의 여유 등을 상징하는 귀한 색으로 자리매김한다.

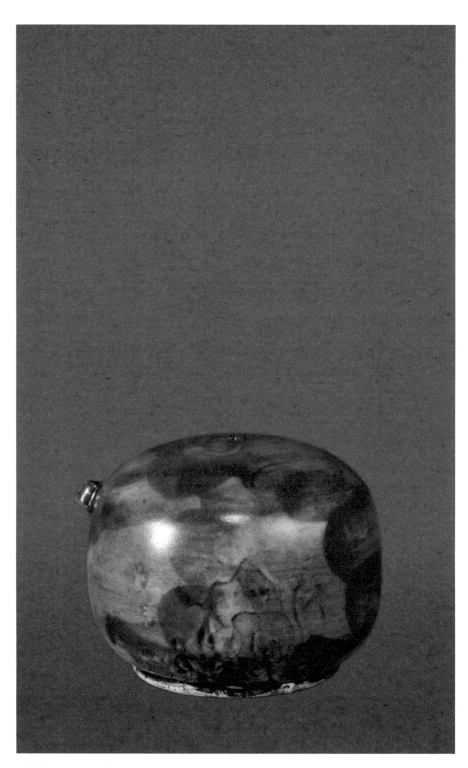

| 청화백자무릎연적과 김춘수

김춘수, 풍류를 머금은 심연의 청빛

> "한국미란 회화의 진실을 통해 자신을 찾듯,
> 푸르디푸른 자연의 본질을 좇는 깨달음의 여정이다."
> – 김춘수 –

김춘수 작가는 'ULTRA MARINE'에 담긴 넓고 깊은 자연의 에너지를 화폭에 옮긴다. 얕음과 깊음을 오가는 묘한 뉘앙스 사이에는, 마치 회회청을 연상시키는 귀한 '마음의 색the color of mind and wavelength'이 자리한다. 청화淸化: 푸른 물결의 담화로 물든 '선비의 연적'처럼 청색으로 꽉 채운 화면에는 물감이 서서히 올라가며 잠식해 간 깊이의 흔적이 자리한다. 작가에게 청색은 세상과 통하는 창窓이다, 우주와 존재를 연결하는 블랙홀과 같이 '깊은 푸름'은 심연을 쌓아가며 새로운 가능성의 길을 연다. 유화지만 묵화 같은 농담濃淡의 표현은 수천 년의 역사를 머금은 동양화의 푸른 먹을 연상시킨다.

면面 그림 중심의 서양화에선 느낄 수 없는 질료의 한계를 넘어서는 탁월함, 마치 조선시대 선비의 시화詩畵를 연상시키는 푸름 속에는 내부와 외부를 연결하는 '충만한 에너지'가 아로 새겨져 있다. 작가는 회화의 본질을 향한 30여 년의 여정 속에서 다음과 같이 고백한다.

붓을 떠나 손으로 작업한 지 25년, '회화의 본질'을 향한 질문들은 과연 얼마만큼 가능했을까. 혹여 자신을 찾을지도 모른다는 기대를 품고 시작된 나의 그림 그리기는 이후 시각에서 촉각으로, 환영에서 물성으로의 자연스러운 접근이 허용되었으며 당연히 '몸'을 동원하게 하였고 또한 끝이 보이지 않는 반복을 요구하기도 하였다. 그 과정에서 일정한 단위의 시간이란 때로는 무의미하게 여겨졌으며 작업의 '시간'은 오히려 멈추어버린 듯한 또는 지속 선상에 있을 경우에만 가당한 어떤 무엇으로 자리매김할 수 있었다.

– 「작가 노트」 중에서

회화의 진실이란 '푸르디푸른 깊이 – 울트라 마린'을 통해 회화의 본질을 찾아간다는 뜻이다. 푸른 공명共鳴/公明: 귀와 눈의 밝은 울림과 몸의 기세氣勢, 이른바 '몸의 필세筆勢: 몸놀림의 기세'를 통해 푸른 깨달음의 영역으로 나아가는 것이다. 밑으로 들어간 청색은 레이어드된 또 다른 청색과 만나 무릎연적에 스민 청빛의 여유처럼 안과 밖을 연결하는 '스며들어 동화同化되는 구조'를 만든다. 작가와 일체화된 울트라 마린의 획은 '무릎연적에 담긴 물빛'처럼 시각적 촉감을 만들면서 깊은 깨달음으로 나아간다. 순수하게 빠져들게 만드는 푸른 질감은 보는 이들의 마음과 결합하면서 '물아일체物我一體'의 서정성을 담는다. 서구 모노크롬이 전통 회화의 재현再現에 대한 부정이라면, 김춘수의 작품들은 뿌리를 찾아가는 본질 세계와의 만남이다. 우리는 푸른 캔버스에 담긴 모노톤의 청색만으로도 '동시대의 서사 – 흐느낌과 어우러짐'를 느낄 수 있다. '수상한 청의 언어 너머'에는 존재를 명징하게 의미 짓는 푸름의 가치가 자리하는 것이다.

김춘수, ULTRA-MARINE 1033, 2010, 캔버스에 유채, 200×200cm

| 김춘수, ULTRA-MARINE 1535-1538, 2015, 캔버스에 유채, 333.3×997cm

김춘수, ULTRA-MARINE 2296, 2022, 캔버스에 유채, 162.2×130.3cm

　　김춘수 b.1957~ 작가는 인천 출생으로 서울대학교 미술대학에서 회화를 전공하고 캘리포니아주립대CSULA에서 석사학위를 취득하였다. 토탈미술관, 갤러리신라, 더페이지갤러리, 서울대학교 미술관 등에서 한 41회의 개인전을 비롯해 꾸준히 작품을 발표하며 현대미술의 중심에서 '회화란 무엇인가'라는 질문을 시작했다. 1990년대의 〈수상한 혀〉 시리즈 이후, 2000년대의 〈ULTRA-MARINE〉에 이르기까지 인간적 삶을 향한 오마주를 근간에 둔 푸른 기운의 작업을 통하여 지금까지도 예술의 근원적 문제에 천착하고 있다.

복고復古 취향?
왜 일제강점기에 청자 바람이 불었는가?

　흘러간 유행의 여러 요소를 되살리는 복고復古는 '레트로'의 관점에서 대
중의 향수를 자극한다. 그러나 복고는 '과거 회귀'라는 의식화된 문화현상을
넘어, 동서양 모두에서 역사가 깊다. 서양에선 르네상스의 복고 취향과 신고
전주의 시대의 신구新舊 논쟁을 통해, 동양에선 송宋·원宋대 복고 취향, 이른
바 공자의 이상이었던 주대周代의 예제禮制와 제기祭器의 모방을 통해 '창신創
新: 새로운 창조의 원형'을 찾은 바 있다.

　복고復古, Restoration의 원래 뜻은 과거의 모양·정치·사상·제도·풍습 따
위로 돌아가는 것을 말한다. 이를 트렌드에 맞게 적용한다면, 흘러가 버린 옛
유행의 요소들이 되살아나 새롭게 적용되는 현상으로 정의될 것이다. 일제강
점기 한국 근대 도자의 형성 과정에서도 복고문화가 자리한 바 있다. 경제적
으로 생산과 소비의 주된 주체가 된 당시 일본인들의 취향에 맞게 고려청자와
조선백자를 비롯해 다양한 형태의 도자들이 모방·재현된 것이다. 이는 긍정
적 복고라기보다 일본적 오리엔탈리즘이 반영된 약탈의 결과였다. 청일전쟁

이후 한국 문화재 약탈은 점점 심해졌고, 일본에서는 발달하지 못했던 신비한 빛깔의 고려청자가 개성의 왕릉에서 마구 도굴되어져, 일본인들을 매료시켰다.

간송 전형필이 〈청자상감운학문매병青磁象嵌雲鶴文梅瓶〉13세기, 국보을 천문학적인 돈으로 지켜내어 우리 땅에 남게 한 사건은 너무도 유명하다. 진품을 소유하지 못한 일본인들을 대상으로 한 청자 재현 사업은 청자 모조품의 생산과 유통의 원인이 되었다. 그것은 한국 전통 도자기에 대한 일본적 오리엔탈리즘의 표상이자, 야나기 무네요시의 민예론民藝論이 반영된 결과였다. 대한제국기1897~1910에 이르면 조선 관요인 분원分院은 제작 구조와 수요 기반이 해체되면서 '계층 중심'에서 '민간 중심'으로 전환되는데, 이때 이루어진 민영화를 통한 분원의 개혁 의지는 일제 식민 통치 속에서 사그라질 수밖에 없었다.

한편 1906년경부터 청자를 도굴하거나 미술품으로 재현하려는 움직임이 일어났다. 청자 도굴에 관한 기사가 1906년 9월부터 집중되었으며, 같은 맥락에서 청자 재현을 위한 공방 설립과 청자유약 연구 활동도 이 무렵에 시작되었다. 청자에 대한 이러한 관심은 일본인 관학자官學者이 고적을 조사한 결과가 대중에 소개되면서, 청자에 대한 일본인들의 특별한 선호경향이 불러온 결과였다.

1911년 국권 침탈과 함께 왕실 업무를 담당하던 궁내부가 이왕직으로 격하되면서 한성미술품제작소는 이왕직미술품제작소로 명칭이 바뀌었다. 초기에는 왕실 자금으로 운영되었지만, 실질적으로는 일본 자본으로 운영되었고, 1922년 이후에는 일본인에게 매각되었다. 일본인들은 고려청자와 분청사기

에 대중의 관심이 높아지면서 재현품을 만들게 하였고, 이들 기관은 일본인 관광객들의 기념품 제작을 주로 맡게 되었다. 화신백화점이나 미츠코시백화점과 같은 최고 판매처에서 고가에 판매된 소위 최고급 '재현자기再現磁器'로 분류된 것이다. 개성 일대의 고려고분 발굴 과정에서 고려청자가 큰 유행을 끌게 되는데, 이는 당대의 복고 취향이 국내의 독자적 의지보다 총독부가 이어가려던 생산과 유통식민지 조선의 상품 소비을 통한 이권 사업에 있음을 보여주는 것이다.

국보·보물 번호가 사라졌다.
'유물번호-건희'란?

많은 이들은 국보와 보물 번호로 유물의 가치가 결정된다고 생각한다. 하지만 생각해보자. 국보 제1호 숭례문, 2호는 원각사지 10층 석탑, 보물 제1호는 흥인지문, 2호는 옛 보신각 동종이다. 이는 가치 기준이 아닌 행정 편의 따른 분류일 뿐이다. 국가유산청은 이러한 오류를 바로잡기 위해 모든 국보·보물·사적·천연기념물 등 국가지정·등록문화재에 숫자를 붙이지 않는다는 내용을 담은 문화재보호법 시행령 개정안을 최근 입법예고 했다.

그렇다면 지정번호는 왜 없애려 하는 것일까? 국보와 보물의 차이점은 무엇이고, 국립중앙박물관 유물번호에 새롭게 붙은 '건희'는 무엇인가? 일각에선 국보 반가사유상 78·83호의 번호가 사라지면서 이젠 어찌 부를지를 고심하기도 하고, '국보 1호 숭례문'은 '국보 서울 숭례문'으로 불러야 하지만 아직 어색하다. 해외에는 문화재에 번호를 매긴 나라가 드물다. 중국은 '진귀문물'과 '일반문물'로 분류하고, 일본도 유물마다 행정상 분류 번호를 붙일 뿐이다.

국보 1호 숭례문이 불에 탔을 때, 문화재에 관심이 없던 국민들도 저절로

눈시울을 붉혔다. 숭례문을 가장 중요한 문화재로 생각하기 때문이다. 그럼 현존하는 세계 최고 목판인쇄본인 무구정광대다라니경, 세계 최고 금속활자본인 직지심경, 석굴암, 한글 등은 숭례문보다 가치가 없을까?

번호와 가치의 인과관계는 일제강점기로 거슬러 올라간다. 1934년 조선총독부는 임진왜란 당시 일본의 장수가 남대문을 열고 지나간 것을 기념해 보물 1호로 지정했다. 자세한 내용은 조선일보 2023.12.8.일 자 '남대문 괴담과 사라진 국보 번호' 박종인 선임기자 글 참조 이를 참고해 우리 정부는 1962년 국보 1호와 보물 1호에 숭례문과 흥인지문으로 지정해 오늘까지도 쓰고 있다.

국가유산청은 "행정업무 효율을 위해 쓰인 지정번호를 문화재의 가치 순서로 오해하게 한 측면이 커서 개정을 추진하게 됐다. 이번 개선으로 문화재 서열화 논란이 해소될 뿐 아니라, 아직 지정되지 않은 문화재와 근현대 유산 등 문화유산의 보호와 관리로도 외연이 확장될 것으로 기대한다. 문화재와 관련한 각종 신청서나 신고서 등의 서식이 간소화되는 것은 문화재 행정 편의를 높이는 효과도 있을 것"이라고 설명했다.

실제로 국보와 보물을 나누는 정확한 법적 기준도 없다. 문화유산법은 국보가 '보물에 해당하는 문화재 중 인류 문화의 관점에서 그 가치가 크고 유례가 드문 것'이라고 규정해 승급 심사를 거쳐 국보로 지정한다. 다시 말해 보물 중 희귀하고 중요한 것이 국보인 셈이다. 유형문화재는 국가 또는 개인이 신청하면 문화재위원회가 심의를 거쳐 지정 여부를 결정한다. 국가지정문화재는 총 4,153건3월 31일 기준이다. 국보 349건, 보물 2,253건이고, 국보는 현재 국립중앙박물관이 가장 많이 보유하고 있다.

상황이 이렇다 보니, 국립중앙박물관에 가게 되면 유물번호를 유심히 보게 된다. '신수-번호'는 새로 구입한 유물이란 뜻이고, '덕수-번호'는 전 소장처가 덕수궁이었다는 뜻이다. 최근 새롭게 입수된 이건희 컬렉션인 정선의 '인왕제색도'는 '건희'라는 번호표를 달았다. 국립중앙박물관에 기증된 '이건희 컬렉션'의 9,797건 2만 1,600여 점에 '건희'로 시작하는 소장품번호를 붙이기로 했기 때문이다. 박물관의 다른 소장품과 구별해 관리의 효율성을 높이는 한편, 기증자인 고故 이건희 회장의 이름을 딴 소장품번호로 정함으로써 기증의 의미를 부각하는 또 하나의 방식이다.

본래 소장품번호는 유물의 출처, 소장처로의 유입 경로 등을 드러내는 단어와 임의로 부여하는 숫자를 합해 정한다. '백자 철화 포도원숭이문 항아리'의 소장품번호는 '본관 2029'다. '본관'은 조선총독부박물관에서 인수했다는 의미다. 기증품의 경우에는 '증'으로 표시하지만 기증의 의미가 클 때는 기증자의 '호'號가 자주 활용된다. 4,900여 점을 기증한 이홍근 선생의 기증품에 '동원'을 사용한 것이 대표적이다.

즉, 소장품번호를 붙이는 방식은 교과서적인 원칙이 정해져 있지 않고, 상징적인 의미가 크다. 이렇게 들어온 문화재들은 '유물 등록'이란 절차에 따라 정식 소장품으로 관리된다. 유물 등록은 크게 '입수 → 훈증 → 분류 및 관리번호표기 → 명세서 작성 → 촬영 → 수장고 격납'의 순서로 진행된다. 유물의 명칭, 특징, 상태, 크기, 보관 위치 등의 유물 정보를 정확히 알아야 전시, 조사·연구, 교육 등에 활용될 수 있기 때문이다.

2부

서화,
그림과 글씨의 레이어

고려불화와 신제현,
배채법에 담긴 진짜 얼굴

| 고려불화 수월관음도(高麗佛畵 水月觀音圖)
족자, 고려, 비단에 금니(金泥)와 채색, 172×
63cm, 국립중앙박물관 소장, 증9354

신비한 미소를 가진 보살이 물 위에 앉아 있는 수월관음보살도水月觀音菩薩圖를 살펴보자. 화려한 정토淨土 중앙엔 관음보살이 바위에 걸터앉아 있다. 인자한 미소로 선재동자를 바라보는 모습은 관음의 일반적인 형태이다. 여기서 관음은 다양한 모습으로 변신해 중생 앞에 나타나 자비를 베푸는 모양새로 표현된다. 어딘지 모를 신비한 비밀을 지닌 듯하다. 가는 눈과 작은 입의 부드러우면서도 근엄한 인상은 흡사 '고려판 모나리자'를 떠오르게 한다. 화려한 보관寶冠을 쓴 모양새나,

부드럽게 흘러내리는 옷 사이의 장신구 등은 대부분의 수월관음도에 일반화된 유형이다. 등 뒤로 보이는 한쌍의 푸른 대나무와, 버드나무 가지가 꽂힌 고려청자 정병, 관음을 둘러친 둥근 아우라의 광배光背 또한 같은 시기 유사한 도상에서 발견되는 양식이다. 종교적인 아름다움의 진정한 속내는 바로 그림 뒷면에 있다.

그 비밀은 '앞면과 뒷면을 다르게 칠하는 배채법背彩法 혹은 복채법伏彩法'과 '금니金泥: 아교로 개어 만든 금박 가루'의 사용에 있다. 배채법이란 회화의 채색기법 중 화면의 앞에서 칠하지 않고 종이나 비단의 뒷면에서 여러 번 겹쳐 칠하는 기법으로, 앞면에서 볼 때 은은하고 자연스러운 느낌이 나는 것이 특징이다. 이러한 풍부한 금니와 배채의 사용은 고려불화만의 주요한 특징이다.

밑그림은 먹선으로 형태의 윤곽을 잡은 후, 가느다란 붉은 선을 사용해 신체 등의 테두리를 그렸고, 이 주변을 붉은색으로 엷게 선염渲染: 색을 차차 흐리게 하는 바림기법 처리하여 입체감을 주었다. 부처의 붉은색 옷 주름선은 짙은 자주색 선으로 굵게 처리하여 효과를 배가했다. 마치 '모나리자의 스푸마토 sfumato: 색깔 사이의 경계를 부드럽게 만드는 다빈치의 기법'처럼 묘하고 독특한 채색의 레이어를 만든 것이다. 뒤에서 백색 안료를 칠한 뒤 앞면에서 다시 붉은색이나 황토색 계열 안료를 엷게 칠하여 부드러운 살색을 연출하거나, 붉은색을 화면 뒷면에만 칠해 은은한 파스텔 톤의 색감을 만들어 냈다.

고려불화가 조성된 배경은 태조太祖, 제1대왕 877~?가 919년 10대 사찰 창건을 시작으로 921~940년에 걸쳐 500여 개 사찰과 사원 불상, 탑 등 수많은 불사가 이루어지도록 한 숭불정책에 기인한다. 호국 불교적 성격으로 팔만대장경이 조판되었고, 현종顯宗, 제8대왕 992~1031시기 거란의 침입을 막기 위한

| 고려불화 수월관음도(高麗佛畵 水月觀音圖) 부분 확대

대장경 판각초조대장경과 고종高宗, 제23대왕 1192~1259 시기 몽고 침입 이후의 대장경 판각재조대장경 등도 원인이 되었다. 국가 주도의 법회와 도량이 늘어나면서, 왕이 참석하는 80종 1천여 회의 법회와 1,500여 명의 승려가 참석했다는 기록이 있을 정도니 불교가 고려에서 얼마나 성행했을지 알 수 있다. 개성 시내에 만 70여 개의 사찰이 있었다고 가정했을 때, 개인의 명복을 위한 목적, 법회와 도량에 걸었던 불화 조성 등 약 3,000~3,500여 개의 불화가 고려시대에 현존했을 거라고 추정하는 것은 단순한 추정이 아니다. 그래선지 고려불화의 주제는 정토계 불화가 대다수이다.

| 족자 뒷면(족자 축 아래)에 그림에 관한 묵서(墨書)가 있음."觀音繪 補陀
山善財童子拜見圖張思恭筆 三州 賴田郡 岡倚 誓願寺什物 英翁補功?"
(? 표시는 표면 상태가 좋지 않아 판독이 잘 안되어 추정한 글자)

정토淨土신앙이란 아미타불을 믿고 따름으로써 그의 나라인 극락정토에 태어나기를 염원하는 것으로, 정토란 일체의 부정한 것이 사라진 청정한 불국 토佛國土로서 즐거움만이 충만한 세계를 말한다. 현존하는 불화들은 아미타불화극락왕생, 60~70여 점, 관음보살도소원 풀어줌, 30여 점, 지장보살도지옥에서의 구원, 15점, 시왕도포함 20여점 등이 대다수를 차지하는데, 이 세 존상에 대한 믿음은 요람에서 무덤까지 이어진 것이다.

고려불화는 지극히 종교화라는 점과, 불교 교리와 경전에 대한 지식이 있어야 한다는 점, 불화의 기법과 양식, 제작 과정에 대해 알아야 보다 더 잘 이해할 수 있다. 《고려불화대전 – 700년 만의 해후》2010 전시는 국립중앙박물관의 주목할만한 회고전으로, 이 전시 이후 다양한 불화들이 세상에 나오게 되었다. 말 그대로 일본 및 세계 각지에서 묻어두었던 작품들이 표구사들에 다시 나오게 한 중추 역할을 한 셈이다. 고려불화는 1976년 100여 점가량 있다고 알려졌으나, 현재는 160여 점으로 추정한다. 주요 소장처로는 독일의 베를린 동양미술관과 쾰른동아시아박물관, 프랑스의 기메동양박물관과 일본의 주요 사찰 및 미술관이다. 미국의 소장처로는 메트로폴리탄과 보스턴박물관, 하버드포그미술관과 브루클린박물관 및 개인소장 등이 있다. 한국의 경우 해외 경매를 통해 구입한 국립중앙박물관·리움미술관·호림미술관·용인대학교 박물관 등 10점 이내가 소장돼 있다.

고려불화 수월관음도(高麗佛畵 水月觀音圖) 부분

| 신제현, 문자경(의義), 2021, 아크릴 판 위에 아크릴, 90×65cm

신제현, 균열과 종합의 레이어

**"내게 한국미는 배채법과 같이 발상의 전환과
예술의 본질을 꿰뚫는 한국의 전통 기법들을 현대적으로
재해석하고 이를 표현하는 것이다."**

– 신제현 –

나이테를 켜켜이 쌓아가는 오랜 나무처럼, 신제현 작가의 정체성은 일반인의 시선에서 행보를 좇아가지 못할 만큼 다채롭다. 'MMCA 국립현대미술관 고양창작스튜디오 – 현대미술작가 – 설치 – 영상 – 사운드 – 퍼포먼스 – 공공미술 – 장애 예술가와의 협업 – 교육자 – 다원예술가 등' 작가 SNS에는 한 장르로 규정지을 수 없는 다양한 관심이 그대로 드러나 있다. 하지만 작가의 모든 세계관은 거의 완벽에 가까울 정도로 계획적으로 연동되는 '하나의 순환고리'를 갖는다.

작가는 고려불화의 숨은 이치를 작품 속 여러 가지 형식과 개념으로 나타낸다. 대표 시리즈 〈히든 사이드〉는 투명한 유리나 아크릴판에 역순으로 그림을 그리는 배채법을 활용한다. 투명한 판에 역순으로 그려 그림이 완성되면, 이 그림을 반대로 돌려서 벽에 거는 방식이다. 서구 회화의 방식으로 말하자면 캔버스 바닥에 깔려 보이지 않는 밑색이 전면에 보이고 마지막에 칠한 색이 가장 뒤로 오게 되는 식이다. 배채는 대상인물의 내면을 중시하는 동양화론

신제현, 문자경(忠), 2021, 아크릴 판위에 아크릴, 90×65cm

과 함께 발달했다. 외양뿐 아니라 대상의 정신까지 담아내야 한다는 전신사조
傳神寫照와 형식과 미감 모두 연결된 것이다. 이러한 배채법 정신을 신제현은
동시대 언어로 번안한다.

작가는 현대미술계에서 '괴랄한 창작자'로 통한다. 신비롭고 독특한 지점
의 창작이란 면에서 민화작가들의 상상력과 맞닿지만, 표현 범주에 있어서는
다분히 확장적이다. 〈히든 사이드〉를 전통요소와 결합한 〈문자도〉 시리즈에
서는 민화의 천진난만함과 아이 그림 같은 생명력을 복잡다단한 세상의 유기
적 관계성으로 전환했다. 유려한 디자인과 세련된 양식 사이를 오간 한 천재
민화가의 작품을 병풍에서 떼어낸 일종의 '오마주 문자도'로 재해석한 것
이다.

〈마리를 찾아서〉 시리즈 역시 배채법으로 그린 시리즈로, 한국에 자생하
는 야생 대마초가 있는 곳을 알려주는 일종의 지도와 같은 역할을 한다. 예를
들어 〈마리를 찾아서 대구 7〉의 경우 서울에서 야생 대마초가 있는 대구의 산
까지 가면서 1시간마다 사진을 찍어 그 10장의 사진을 하나의 레이어로 쌓아
갔다. 한국 전통 종이와 천의 재료로 쓰였던 대마가 미국 제지산업에 의해 하
루아침에 마약으로 둔갑한 정보에 착안하여, 역사 속 숨은 이야기들을 법과
예술을 넘나드는 긴장감 넘치는 서사로 풀어낸 것이다. 마치 이 작품들은 벨
라스케스의 〈Las Meninas: 시녀들〉를 연상시킨다. 빛을 '주체를 반추하는 거
울'과 캔버스 밖으로 확장하는 '열린 문'으로 연결함으로써, 미술의 가능성을
다차원의 세계로까지 확장한 것이다.

실제로 작가는 물리학·역사학·천문학·문학·무용·음악 등 그리스 시
대의 '뮤즈적 행위Mousike'의 모든 영역을 '퍼포먼스–설치–영상' 등에서 실

신제현, 마리를 찾아서-인천5, 2007~현재, 아크릴 판 위에 아크릴, 76×60cm

험한다. 우리가 신제현에게 주목하는 이유는 '미적 쾌감'을 건드리는 방식을 통해 하이엔드와 로우엔드의 끝을 건드리기 때문이다. 아카데믹의 허수를 드러내는 기분을 공유하는가 하면, 한국 전통 악기들을 라이프 퍼포먼스와 결합을 통해 연결하고, 불평등한 위계 관계의 해석을 통해 언어나 소리들을 시각화적으로 연결하는 작업 등을 선보인다. 전통예술을 현대적으로 재해석하면서 동시대의 정체성을 글로벌한 브랜딩 속에서 공유하려는 시도는 '혼돈과 확장의 시대'를 'Annual Ring – 예술의 나이테'로 이어가려는 '가능성에서의 도전'이 아닐까 한다.

신제현, 히든 사이드-24, 2022, 아크릴 판 위에 아크릴, 91×116.8cm

　　신제현b.1982~ 작가는 국립현대미술관, 서울시립미술관, 아르코미술관, 인사미술공
간 등 국내 외 20여 회 개인전과 80여 회의 단체전에 초대되었다. 2023년 겸재정선 최우수
상, 호반전국청년작가 미술공모전 선정작가상, 송은미술대상 본선 진출, 제2회 서울예술
재단 포트폴리오 박람회 우수상 등을 수상했고 2021년 문체부 장관 표창을 받았다. 국립
현대미술관 고양창작스튜디오 등 다수의 레지던스와 기금사업에 선정되었다.

안견의 몽유도원도와 한호,
시대를 초월한 '꿈-빛의 형상화'

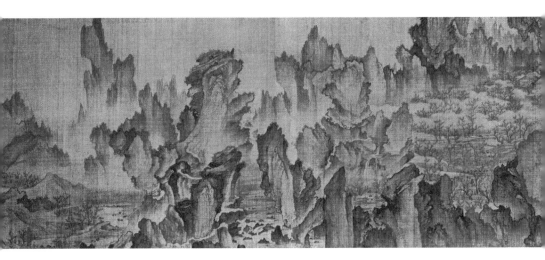

| 안견, 몽유도원도(夢遊桃源圖) 그림 부분, 세종 29년(1447), 비단에 먹과 채색, 38.7×106.5cm, 일본 덴리대학교 중앙도서관 소장

안평대군安平大君, 1418~53이 꿈속 도원桃園: 복숭아꽃 만발한 유토피아에서 본 광경을 안견安堅에게 말하여 그리게 한 것으로 전해지는 '몽유도원도夢遊桃源圖'는 무릉도원을 노래했던 시인 도연명陶淵明의 『도화원기桃花源記』와 밀접한 관계가 있다.

독특한 점은 그림의 줄거리가 오늘날과 같은 왼편 하단부에서 오른편 상

단부로 전개된다는 것이다. 오늘날 우리가 책을 읽는 방향과 같은데, 오른편 상단에서 왼편 하단으로 내려가는 당시의 시선과 반대로 진행된다. 왼편의 현실 세계와 오른편의 도원 세계가 대조를 이루면서, 경관이 독립되어 있으면서도 전체적으로 큰 조화를 이룬다. 또 왼편의 현실 세계는 각각 정면에서 보고 그렸으나 오른편의 도원 세계는 부감법俯瞰法을 구사했다. 정면을 향해 걷다가 날개를 달고 새가 되어 마치 도원을 내려다본 형상이다.

안평대군의 발문을 보면, 안견은 이 그림을 3일 만에 완성했다고 전하며, 왼편으로 안평대군의 찬문과 시 한 수를 비롯해 당대 20여 명의 고사高士들의 찬문이 들어 있다. 조선 초기를 대표하는 거장 안견의 분명한 진적眞籍으로 가히 조선초기 최고 수준의 명화라 말할 수 있다. 2009년 9월, 국립중앙박물관이 안견의 〈몽유도원도〉를 소장하고 있는 일본 덴리대학교부터 대여해 공개한 적이 있다. 〈몽유도원도〉를 보기 위해 관람객이 운집하고 눈시울을 적시기도 했다. 이에 환수하자는 주장이 일자 소장처인 덴리대학교는 "한국에서의 대여 전시는 다시 없을 것"이라고 못 박아 한국인의 마음에 상처를 주었다.

〈몽유도원도〉는 임진왜란 당시 일본으로 넘어갔다고 전한다. 조선을 침략한 규슈 가고시마의 호족 시마즈 요시히로島津義弘, 1535~1619가 수도 한양에 쳐들어왔을 때 〈몽유도원도〉를 가져갔을 가능성이 크다. 이후 일본에서의 행적은 안휘준 교수의 『안견과 몽유도원도』105~106쪽에서 상세히 다루고 있다. 1950년 한국전쟁 직전에 이 그림은 골동품상인 장석구가 국내에 팔기 위하여 가져왔으나 매도가 불발돼 일본으로 돌아갔고, 현재 소장처인 덴리대학교가 구입하면서 일본의 중요문화재가 됐다는 것이다.

| 안평대군의 찬문과 시 한수, 20여 명의 고사들의 찬문 기록

| 몽유도원도(복제품), 비단에 먹과 채색, 106.5×538.7cm, 국립중앙박물관 소장, 신수811

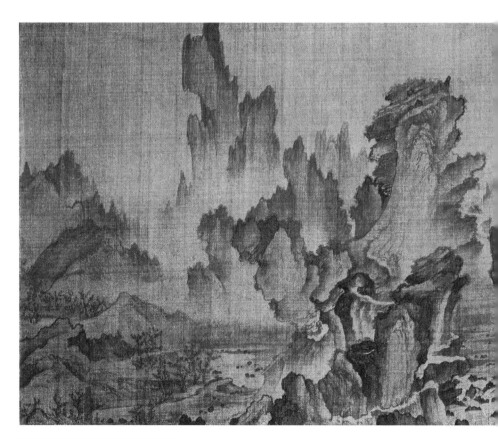

| 안견, 몽유도원도(夢遊桃源圖) 그림 부분

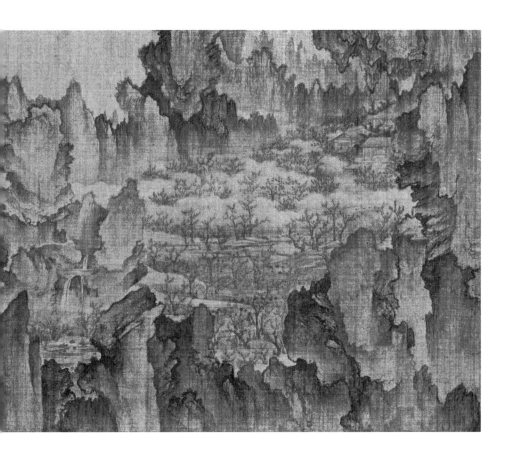

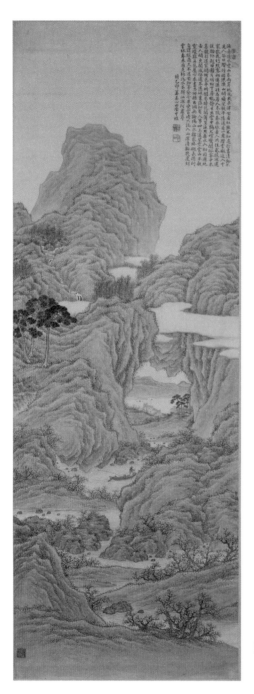

| 안중식, 도원행주도(桃園行舟圖), 1915, 비단에 채색, 238.6×65.5cm, 국립중앙박물관 소장, 동원2556

무릉도원에는 복사꽃이 만발한 숲이 펼쳐져 있고 그 사이로 초가집과 물가엔 작은 빈 배가 놓여 있다. 구름이 중첩되어 피어오르는 느낌의 운두준雲頭皴은 북송北宋, 960~1127의 화원 곽희郭熙의 화풍과 연결된다. 하지만, 안견 특유의 독특한 스토리 해석과 현실과 꿈으로 이루어진 왼편 아래로부터 오른편 위로 연결되는 점층 구조는 무릉도원으로의 험난한 길을 모험처럼 펼쳐놓아 현실과 이상의 경계를 흥미 있게 펼쳐놓는다. 선홍빛 복사꽃이 핀 유토피아 사이로 언뜻 내비치는 금니는 '세월을 가로지른 빛'처럼 신비로움을 더한다. 실제로 이 주제는 중국 역대 화가들이 줄기차게 그린 화제이다. 조선에서도 옛 고사에 등장하는 이름난 인물들을 문장과 함께 그린 서화첩 가운데 이징李澄, 1581~? · 조속趙涑, 1595~1668의 〈도원도桃源圖〉, 조선 말 안중식安中植, 1861~1919의 〈도원문진桃源問津〉이나 〈도원행주桃源行舟〉 같은 청록산수 대작에도 등장한다.

적막한 듯 쓸쓸한 도원의 분위기는 보이지 않는 궤도를 따라 운행하는 대자연의 질서를 담는다. 현대인이 상실한 '고요한 흥취'는 안중식의 치밀한 묘사에서 새롭게 재해석된다. 안중식의 〈도원행주도桃源行舟圖: 배를 타고 복사꽃 마을을 찾아서〉는 도연명의 환상을 따라 복사꽃 핀 피안彼岸: 열반에 도달하는 세계의 세계로 우리를 안내한다. 영원한 빛을 좇아 창작의 유토피아로 들어가려는 화가들의 흥취는 지금까지도 이어지는 듯하다.

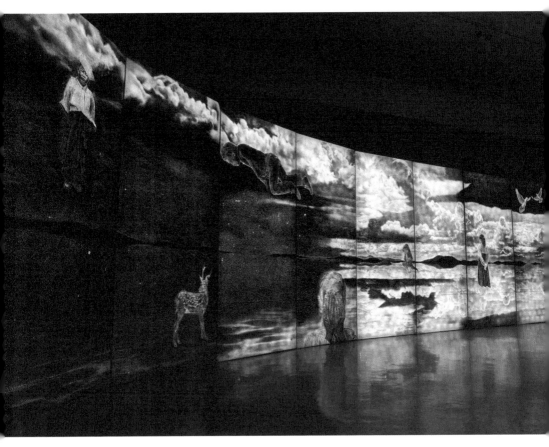

한호, Eternal Light-Different Dreams in the Same Place, 2015, 캔버스에 한지, 콩테, LED, 흑경, 비디오, 300×1400cm

한호, 한민족을 비추는 영원한 빛Eternal Light

"한국미는 빛의 프리즘을 통해 세계와 만나는 것이다.
한민족의 예술은 질곡의 역사를 품은 찬란한 빛이자,
여명 속에서 소우주와 만나 해와 달처럼 찬란하게 빛나는
'영원한 빛Eternal Light'이다."

– 한호 –

바로크시대의 빛을 좇듯, 한호 작가는 한국 전통 회화와 현재를 연결하는 '타공기법Perforation technique'을 활용해 희미하게 새어 나오는 빛의 연속성을 미디어아트와 접목한다. 작가는 회화와 미디어 벽 사이로 빛의 구멍을 만든 후, 과거와 현재를 레이어로 연결한다. 빛은 고도의 노동 집약적 행위와 만나 빛을 '점에서 선'으로 연결한다. '빛의 드로잉은' 시대를 넘나드는 영원한 빛 Eternal Light으로 기능한다. 별빛처럼 빛나는 우주의 공간 서사처럼 작가의 작품들은 과학과 예술이 결합한 동서 문명의 횡단을 이야기한다. 작가는 다양한 해외 활동을 통해서 문명과 역사, 개인과 군중, 종교와 신화 등을 다양한 미디어를 융합하고, '한국의 빛'이라는 이미지로 형상화했다. 거대한 블랙박스 같은 공간이 '연출하는 빛'에 의해 회화–미디어–설치–영상–인터렉션 등 예술의 전방위적 공간으로 수렴되는 것이다. 작품을 보는 관객들은 마치 자신이 오브제가 된 듯한 느낌을 받는다. 끝없이 이어지는 빛의 라인들, 팽창과 수축을 이어가는 빛의 잔상들은 삶과 죽음/어제와 오늘의 서사를 담는다.

| 한호, 영원한 빛-21c 최후의 만찬(Eternal Light-21c Last Supper), 2016, 캔버스에 한지,유채, 목탄, LED, 300×1400cm

우리는 작가의 '영원한 빛'을 좇아 언제라도 꿈의 도원 같은 이상향에 도달할 수 있다. 신비한 빛이 뿜어져 나오는 세계는 다양한 설치 조형과 만나 과거와 현상들을 종합하며 '어둠'을 모호한 두려움이 아닌, 빛을 발견하기 위한 '여백'으로 재해석한다. 여기에 은유가 조합되어 하나의 피상적 세계관을 남기듯이, 작가의 빛은 전통 개념의 재구성을 통한 신감각 창출을 주도한다.

작가의 〈Eternal Light − 영원한 빛〉은 뉴욕·파리·베이징·독일 등 세계적인 무대에서 이미 다방면에 걸쳐 소개되어왔으며, 드론/AI 등 신기술을 탑재한 관객의 참여통감각적 인터렉션를 계획 중이다. '시간Time+기술Technic+정신Mind'의 결합을 빛의 몽유도원에서 펼쳐낸 작업들은 4차 산업혁명 시대 미술의 방향성을 사유하게 만든다. 편견을 가로질러 '비물질을 형상화'하는 작가의 실험은 한국미의 이상향을 경험하는 동시에 시공간의 미래 지향적 방향을 제시한다. 1447년 4월 20일 안평대군의 꿈을 듣고 그린 안견의 〈몽유도원도〉와 1516년 토마스 모어의 공상소설『유토피아』속, '존재하지 않는 곳'ou topos 이라는 어원에도 불구하고 '최적의 세상을 향한 예술의 실천'은 500여 년의 레이어를 지나 작가의 '영원한 빛'으로 형상화된 것이다.

영원한 빛의 의미는 새로운 빛을 추구하는 것이며 불완전한 자아를 위로하는 것이다. 현실의 시공간을 넘어 '이상적인 꿈夢遊'을 그리는 작품들은 빛과의 만남을 통해 상상을 현실의 유토피아로 연결한다.

−「작가 노트」중에서

| 한호, 영원한 빛-21세기 몽유도원도(Eternal Light-21c Mongyudowondo), 2014, 캔버스에 한지, LED, 펀치, 180×260cm

┃ 한호, 영원한 빛-21세기의 마지막 심판(Eternal Light-21c Last Judgement), 2023, 캔버스에 한지, LED, 펀치, 300×1350×10cm

　　한호b.1972~ 작가는 미디어 아티스트로, 2015년 베니스 비엔날레 특별전 《개인적인 구조물》을 통해 전 세계에 한반도의 분단과 치유에 대한 현대적인 미디어 회화로 빛의 세계를 발언하였다. 다니엘 뷔랑 등과 함께 초대되었으며 2000년부터 2013년까지 파리, 뉴욕, 베이징, 서울을 거치면서 유목민적인 궤적을 통해 현대미술의 거점을 확보하고 시대적인 로컬과 글로컬의 동시대성을 작품에 담아내는 작업을 하였다. 2015년 국제 리우데자네이루 비엔날레에 아이웨이웨이, 앤터니 곰리, 애니시 커푸어와 함께 전시에 초대되었고, 팔레드도쿄 기획전, 프랑스 시제 국제 비엔날레, 소피아 종이 국제 비엔날레, 타슈켄트 비엔날레, 유네스코 본부 호안미로홀 개인전 등을 가진 바 있다.

정선의 인왕제색도와 이세현,
실경과 붉은 산수의 심경心景

| 정선, 인왕제색도(仁王霽色圖), 영조 27년(1751), 79.2×138.2cm, 국립중앙박물관 소장, 국보, 건희1

　　회화는 여러 가지 선이나 색채로 평면상에 형상을 그려낸 그림으로, 실경
산수화 이전의 산수화는 중국의 영향을 받으면서도 이내 고유의 독자적 양식
으로 이어져 왔다. 조선시대에 조직화되어 국가에서 필요로 하는 그림을 그리
는 관청 도화서圖畫署를 중심으로 격조 높은 한국적 화풍이 성취되는데, 안
견-강희안의 같은 거장들 바탕 위에 한국적 정서가 짙게 발현된 화풍이 발달

하였다. 임진왜란·정유재란·병자호란·정묘호란 등의 대란과 사색당쟁四色
黨爭이 지속된 조선 중기를 지나, 조선 후기는 특히 두드러진 신경향의 회화가
대거 등장하는 시기다.

가장 한국적이고도 민족적인 화풍의 시대, 겸재謙齋 정선鄭歚, 1676~1759이
만들어낸 실경산수화는 한국에 존재하는 주체적 산수에 감화되어, 중국식 관
념 산수화를 바탕 삼아 실제로 보고 느낀 생생한 시각 경험을 화폭에 담아낸
것이다. 화면과 나를 일체화시키는 농도 짙은 기운생동은 인왕제색도仁王霽色
圖에서 제힘을 발휘한다. 이는 겸재 정선이 비 내린 뒤의 인왕산을 그린 실경
산수화다. 리움미술관이 소장했던 이 작품은 '이건희 컬렉션'의 기증 이후 국
립중앙박물관의 '소장품번호 건희 1번'으로 불리게 되었다.

정선이 이 작품을 그린 때는 조선 영조 27년인 1751년으로, 나이 76세 때
다. 평생을 사귄 벗 이병연이 병에 걸려 위중해지자 친구 집을 방문하여 그린
것으로 알려졌다. 짙은 먹은 비 온 뒤 인왕산의 기암괴석을 아우르고, 비워둔
흰 선은 바위 틈새를 표현해 현장감을 더한다. 인왕제색도는 해방 직후 서예
가 소전 손재형素筌 孫在馨, 1903~81이 추사 김정희의 '세한도' 등 다른 국보급
작품과 함께 수집했던 것을 전 삼성 회장 이병철이 인수한 것이다.

고려시대와 조선 초기·중기까지의 실경산수화는 모두 전통을 토대로 발
전했다. 문인 사대부들의 명승 유람 풍조에 18세기에 새롭게 유행한 명상적
남종화법을 가미한 겸재는 자신만의 필법으로 한국적인 화풍을 창출했다. 일
반적으로 회화의 실존성을 보여준 실경/진경산수화는 19세기 중반 김정희를
중심으로 한 사의적 문인화풍의 득세로 쇠퇴했다는 견해가 일반적 의견이지
만, 이는 조선 말기의 형식화와 문인 사대부를 좇고자 했던 '중인 여항문인화

인왕제색도(仁王霽色圖) 족자

가閭巷文人畵家'들의 상투화로 인한 것이라고 볼 수 있다. 우리 산천의 주자학적朱子學的 해석은 문인 사대부들의 풍류 의식과 영·정조 시대의 주체 정신에 의한 발로이자, 금강산과 서울 근교 일대를 다니면서 산천의 곳곳을 실제 본대로 옮겨낸 겸재의 개성 어린 화면 추구라고 해야 할 것이다. 실제 이는 단순한 재현이 아니라, 부감법俯瞰法: 일종의 새가 나는 듯한 조감법과 능수능란한 준법의 묘사가 어우러진 결과다.

토산土山의 부드러운 미점米點: 쌀 모양 점으로 옆으로 뉘어서 찍는 점묘법과 날카로운 암봉巖峰의 수직준垂直皴: 도끼로 쳐서 기역자로 내리긋는 듯한 준법을 비교·대조시켜 만물의 조화를 이루도록 한 것이다. 정선의 다른 대표작 〈경교명승첩京郊名勝帖〉, 〈금강전도金剛全圖〉 등과 비교해 살펴보면, 작품의 실체성과 작가의 개인적 서사를 더욱 긴밀하게 읽을 수 있다.

이세현, 실경에 기반한 뜨거운 '마음 풍경心景'

**"한국미란 이미 소멸되어 버린 소박미와 자연 친화적인 멋을
'무심한 듯 비워낸 오늘의 미감' 속에서 되살리는 것이다.
젊은 세대의 미적 기준이 상업적이고 세속적인 모습으로 바뀌어 가더라도,
중요한 것은 진취적으로 실험하는 새로움에 대한 도전이 아닐까 한다."**

– 이세현 –

| 이세현, The Sea line-023 DEC21, 2023, 리넨에 유채,
40.9×31.8cm

겸재의 인왕산이 '비 온 뒤 지금–여기의 서울'을 인식했듯이, 이세현의 붉은 산수는 동시대 뜨거운 의식을 '한국 원형의 산수풍경'으로 옮겨 담은 것이다. 치열하게 자연을 의식하면서도 현 세태에는 흔들리지 않는 '마음 풍경'은 병풍처럼 둘러친 산수풍경이 되어 뜨거운 심상을 형상화한다. 붉은 산수화로 유명한 작가는 실재와 관념을 뒤섞은 '우리 시대의 자화상' 같은 형상을 보여준다.

붉은 산수는 어느새 심장박동이 되고 뜨거운 에너지로 연결되어 작가 자신이 되었다. 최근 유럽에서 큰 영향력을 보여준 작가는 영국 유학시절, 낯선 땅에서 외국인으로 활동하며 목도한 문화적 차이를 '한국미감으로 덩어리진 산수'로 표현했다. 군 복무 시절 야간 투시경을 쓰고 바라본 붉은색의 풍경에 영감을 받아, 화면의 여백마다 '군함 – 포탄 – 무너져가는 건물' 등이 배치된 '보이듯 감추어진 매개체'를 담아낸다. 분단된 조국의 아픈 현실을 '자연과 도시'라는 이율배반적 시선에서 보여주는 것이다. 간혹 보이는 거제도의 풍경은 동심을 자극하는 동시에 '산업화된 거제도'의 실체를 고스란히 드러낸다. 작가는 유학중이던 2009년 해외 유명 작가들의 개인전이 열린 영국 리즈의 헤어우드하우스에서 한국 작가 최초로 개인전을 열었음에도 "한국예술가로서 뜨겁게 표현해야 하는 정체성은 무엇인가?"를 고민했다. 그렇게 되돌아온 DMZ와 가까운 파주 작업실, 작가는 한국적인 삶과 전통미감을 연결한 '성찰적 산수풍경'을 통해 흐느끼듯 아름다운 서사를 거침없이 표현한다.

작가는 물과 산을 좋아하는 요산요수樂山樂水의 성정을 지녔다. 한국화의 정신과 서양화의 재료를 종합한 붉은 산수 안에는 겸재의 산수와 연결되는 '조망의 시선과 뜨거운 에너지'가 자라났다. '마음풍경心景'이 '깊은 경치深景'가 된 순간, 작품은 하나하나의 개별적 사건에서 전체를 둘러친 덩어리진 관계성으로 전환된다. 짙은 먹과 흰 여백으로 연결된 〈인왕제색도〉의 덩어리처럼, 붉은색으로 들이쉬고 흰색으로 내쉬는 '순환의 공간'은 리드미컬한 관조를 낳으며 그 자체로서 '생명력'을 갖는 것이다.

작품은 정치적인 동시에 자연적이다. 유토피아와 디스토피아를 결합한 헤테로토피아의 종합은 상상계와 현상계의 사이Between Red에서 사라져가는

| 이세현, Between Red-019 JAN01, 2019, 리넨에 유채, 48.5×666.6cm

삶의 기억들을 치유한다. 작가가 산수를 그리는 이유는 자체적으로 치유하는 숲의 생명력을 이해하기 때문이다. 작가는 도시와 자연, 동양과 서양처럼 이분화된 시각을 탈피해 우월이나 차별이 아닌 다름 속에서 스스로의 작품을 정의한다. 문화와 역사에 대한 인식을 작품 안에 당당하게 담아냄으로써 한국적인 오늘을 자연 풍경과 연동해 나아가려는 것이다. 이세현의 붉은 산수는 곧 자화상이다. 작가의 도상은 르포형 고발 현장처럼 다양한 사건이 난무하지만, 자연스럽게 하나가 된 '덩어리진 풍경' 속에서 상처는 에너지가 되고 우리 모두는 발전적 내일 속에 투사되었다. 붉은 심경心景, 어찌 보면 붉은 산수는 작가가 목도한 한국적 삶의 원동력 그 자체가 아닐까.

세현, Between Gold-021 APR01, 2021, 리넨에 유채와 금박, 200×200cm

| 이세현, Beyond Blue-022 APR01, 2022, 리넨에 유채, 60×60cm

이세현b.1967~ 작가는 경남 통영 출생으로 홍익대학교 미술대학 및 동 대학원 졸업 이후, 런던 첼시예술대학원에서 유학하면서 〈Between Red붉은 산수〉 연작을 시작했다. 1997년부터 런던 유니온갤러리, 헤어우드하우스, 뉴욕 니콜라스로빈슨갤러리 등에서 다수의 개인전을 가졌다. 베이징의 핀갤러리, 대전시립미술관, 인도 더길드갤러리, 제주 도립미술관, 학고재갤러리, 부산비엔날레, 상하이 민생미술관, 베이징 아트사이드갤러리, 독일 보훔미술관, 이스탄불의 센트럴이스탄불박물관, 취리히 아트시즌갤러리, 서울시립미술관, 뉴욕 노이버거뮤지엄, 이탈리아 아레초현대미술갤러리, 비엔나 엥겔호른갤러리 등의 주요 단체전에 참가했다. 작품은 국내외 주요 단체에 소장되어 있다.

눈맛의 발견 3
동양화 감상법, 모양이 아닌 정신을 취한다

동양화 투시법은 일정한 위치를 점하여 고정된 시선으로 사방을 관찰한 것을 기초로 이루어진 서양화의 투시법과는 다르다. 동양화는 시각적 형상보다는 관념에 의거한다. 이를 '모양이 아닌 정신을 취한다'는 뜻으로 유모취신遺貌取神이라 한다. 모든 사물은 현상現象과 본체本體 즉, 눈에 보이는 형태와 눈에 보이지 않는 속성을 동시에 지니고 있다. 그 양면을 모두 동시에 파악하여 표현하는 것이 동양화다. 따라서 동양화가는 한 점에서 파악한 일부분이 아니라 한순간에 파악된 전체적인 형태를 중시한다. 이는 세부에 집착하는 것이 아니라 전체를 조망하고 개괄한 형태를 위한 것으로 결국 화가 인식에 따른 취사선택을 거친 것이다.

동양화가는 '지나치게 작은 것에 집착하다 보면 큰 것을 잃을 수도 있다謹毛而失貌'라는 교훈 아래 사물의 근본적인 모양 즉, 그 기운과 정신을 잃지 않고자 노력하였다. 이는 불필요한 부분을 삭제하거나 덜 중요한 부분을 생략하는 등 완전한 가시적 외관의 재현에 신경을 쓰지 않는다는 것을 의미한다.

오히려 삭제되고 생략된 부분을 여백으로 두어 관람자의 사색과 상상의 여지로 남김으로써 한 대상의 생명력을 표현하는 것이다.

주체성을 강조한 대표용어

용어	뜻
흉유성죽 胸有成竹	북송의 화가 문동文同이 주장한 말로 동시대의 유명한 화가이자 시인인 소식蘇軾의 글에서 따온 것이다. 이 말은 화가가 그림을 그리기 전에 먼저 대상의 형태와 구도 등의 제반 사항에 대하여 충분한 마음속의 준비가 되어 있어야 한다는 의미다.
의재필선 意在必先	'뜻이 반드시 먼저 있다'라는 의미로, 본래 왕희지王羲之의 말이었는데 당의 왕유王維가 그의 산수론에 차용하였다. 그림 그리기에 앞서 심상心像이 이미 서 있어야 한다는 말이다.

동양화의 여백 활용은 서예에 있어 검은 먹으로 쓰인 부분 못지않게 희게 남은 부분 역시 옳게 배치되어야 한다는 것이다. 허虛: 비어 있음와 실實: 꽉 채움이 어우러져 서로를 돋보이게 한다는 의미로 여백의 미를 말한다. 따라서 주제와 상관이 없는 부분은 과감히 생략하는데, 이때 배경은 없지만 생략으로 다양한 가능성이 열려 감상과 창작 모두를 확장시킨다. 여백은 화면의 의경意境, 마음에 연속된 형상을 그리도록 유도한다. 또한 다양한 동양화의 소재고사, 산수, 화훼, 초충를 통해 동양화가들이 나타내려고 한 것은 형상이 아니라 안에 내재된 생명의 기운과 작가의 사상 및 주관적 감정이다. 이처럼 객관적인 사물의 형태가 아니라 내면의 본질과 정신 혹은 자연의 섭리 등을 표현하는 것을 전신傳神이라 한다. 전신은 동양화 창작을 위한 예술정신사상 가장 기본적인 요구이자 대상이 간직하고 있는 본질을 묘사하는 생명력의 표현 방법이다. 결국 이를 통해 작품의 마지막 단계 기운생동氣韻生動이 획득된다.

동양화에서 그림을 그리는 여섯 가지의 방법인 사혁謝赫의 화육법畵六法에서도 기운생동은 가장 첫 번째 위계를 차지한다. 육법은 중국 남북조시대의 화가이자 미술비평가인 사혁의 저서인 『고화품록古畵品錄』 서문에서 제시한 동양화 창작의 여섯 가지 원칙이다. 감상의 영역에서는 그림의 기운생동을 통해 획과 형상, 색채와 구성 등을 살펴보는 과정을, 창작의 영역에서는 전이모사를 통해 역대 거장들의 작품을 모사하고 이를 획득함으로써 기운생동에 이르는 방법을 터득해야 한다.

사혁謝赫의 화육법

용어	뜻
기운생동 氣韻生動	기운이 생동함을 뜻하는데, 주제가 명확하고 형상이 생동하며 표현이 진실한 것을 의미한다.
골법용필 骨法用筆	골법으로 붓을 사용함이라는 것으로 형상을 묘사하는데 있어서의 필치와 선조線條: 요소들이 이어져 이루는 줄를 의미한다.
응물상형 應物象形	사물에 응하여 그림을 그린다는 말로 제재 선택의 적합함, 대상의 관찰과 묘사의 엄격함, 세밀함, 정확함을 의미한다.
수류부채 隨類賦彩	사물의 종류에 따라 채색한다는 말로, 반드시 구체적인 대상에 근거하여 정확하고 필요한 채색을 해야 한다는 것을 의미한다.
경영위치 經營位置	제재와 화면의 위치를 경영한다는 것인데, 제재의 취하고 버림과 조직, 화면의 구상과 배치를 의미한다.
전이모사 傳移模寫	옛 그림을 옮겨서 베껴 그린다는 뜻인데, 유산을 비판적으로 받아들이고 우수한 전통을 더욱 발전시키는 것을 의미한다.

정선, 신묘년풍악도첩 중 보덕굴, 1711, 비단에 채색, 36.1×37.6cm, 국립중앙박물관 소장, 덕수903

추사 김정희의 획劃과 우종택,
여백을 가로지르는 자유

| 김정희, 불이선란도(不二禪蘭圖), 1850년대, 종이에 수묵, 92.9×47.8cm, 국립중앙박물관 소장, 보물(손창근 기증), 증9999

국보 〈세한도歲寒圖〉에 추사秋史 김정희金正喜, 1786~1856의 애달픈 마음이 담겨 있다면, 또 다른 대표작 '불이선란不二禪蘭'에는 여백을 가로지르는 획과 서체의 자유로운 변주가 담겨 있다. 바람 속에서도 꿈틀대며 솟아난 난초들은 화면의 중앙을 가로지르며 자연이 되고, 작품이 시대가 되는 에너지를 보여준다. 몇 안 되는 연한 묵선은 난에 빗댄 '추사 특유의 활력'을 보여준 자화상과 같다. 화제에는 "난초 그림을 그리지 않은 지 20년, 우연히 하늘의 본성을 그려냈구나. 문을 닫고 깊이깊

이 찾아드니, 이 경지가 바로 유마의 불이선不二禪일세"라며 자신의 그림을 불이선不二禪에 비유한다. 2023년 보물로 지정된 이 그림은 추사의 마지막 난초 그림이다. 10대 때부터 묵란墨蘭을 즐겨 그렸던 추사는 난초를 서예의 필법으로 그려야 한다는 자신의 이론을 실천했다.

〈불이선란〉은 화제와 15개의 인장으로도 유명한데, 일부는 추사의 것이고 나머지는 소장자가 바뀔 때마다 찍힌 '컬렉션의 역사'다. 비범한 그림과 글씨 사이를 가로지르는 흔적들은 '추사에 대한 후대인들의 사랑과 존경'의 의미라고 할 수 있다. 그 어떤 책에서도 인장의 주인들을 완전히 규명하지는 못하지만, 최근 미술사학자 황정수가 자신의 논문「〈불이선란〉의 구성과 전승 − 화제 글씨와 수장인을 중심으로」『추사연구』추사박물관 2015, pp.31~66에 인장의 중요성을 밝히면서 다음과 같이 소개했다.

'불이선란' 속 15개의 인장은 김정희, 김석준, 장택상, 손재형 등 모두 네 명의 것이다. 이 중 김정희의 것은 묵장墨莊, 낙교천하사樂交天下士, 김정희인金正喜印, 추사秋史, 고연재古硯齋 등 5개이며, 김석준의 것이 석준사인奭準私印, 소당少棠 2개, 장택상의 것이 신품神品, 연경재研經齋, 소도원선관주인인小桃源僊館主人印, 물락속안勿落俗眼, 다항서옥서화금석진상茶航書屋書畵金石珍賞, 불이선실不二禪室 6개, 손재형의 것이 봉래제일선관蓬萊第一僊館, 소전감장서화素荃鑑藏書畵 2개이다.

이러한 기록들은 최근 미술시장의 활성화 속에서 컬렉터들이 자신의 '소장품'을 SNS를 통해 소개하는 문화와도 연결된다. 과거와 현재의 표현이 다

| 김정희, 세한도(歲寒圖), 1844, 33.5×1469.6cm, 국립중앙박물관 소장, 국보, 증10000

를 뿐, 작가-소장자의 관계는 당대의 미감을 어떤 방식으로 창작-감상하는 가에 따라 결정되기 때문이다.

　이제 추사가 그린 문인화의 정수인 국보 〈세한도〉를 살펴보자. 지위와 권력을 박탈당하고 제주도 유배지에서 귀양살이하고 있었던 추사가 사제 간의 의리를 잊지 않고 두 번씩이나 북경北京으로부터 귀한 책들을 구해다 준 제자인 역관 이상적李尙迪에게 1844년에 답례로 그려준 것이다.

　획이 몇 번이나 지나갔을까. 그림은 설명보다 마음을 표현한다. 김정희는 이 그림에서 이상적의 인품을 날씨가 추워진 뒤에 제일 늦게 낙엽 지는 소나무와 잣나무의 지조에 비유하여 표현했다. 서양에선 미완성작으로 평가되는 드로잉과 같은 '획의 연결'이 많은 발문跋文과 명사들의 찬시讚詩가 길게 붙을 만큼 높게 평가된 것이다.

　단색조의 수묵 위에 마른 붓질과 필획만이 버무려진 그림들은 '근대기 서화書畫에서 그림으로' 글씨가 탈각된 시대와 만나면서 '형상보다 본질'을 강조

| 김정희, 예서 잔서완석루(隷書殘書頑石樓), 연도미상, 47×177.4cm, 국립중앙박물관 소장, 증9979

한 '문기文氣' 어린 개념 그림으로 읽히게 되었다. 이렇듯 극도로 생략되고 절제된 요소들은 창작자–감상자를 연결하는 원천이자, 여백 사이에 흐르는 획의 본질을 인위적인 기술과 기교를 피해 찾아낸 한국적 미감의 발현이라고 할수 있다. 자신의 농축된 내면 세계를 어떻게 현세화시키는가에 따라 고담한 추사의 분위기는 사의寫意에서 현실미감으로의 전환이 가능하다는 뜻이다. 흔히 사군자四君子나 산수山水와 같은 구체적인 사물을 빌어 의意를 나타내는 사의寫意는 문인화의 기본 덕목이었다. 당대 장언원張彦遠이 『역대명화기歷代名畵記』에서 그림을 그리는 데는 입의立意에 근본을 두고 붓을 움직여야 한다는데서 비롯된 것이다. 결국 획이란 화가의 마음이다. 서예의 필법을 서화의 연장선상에서 파악함으로써, 그리는 사람의 뜻과 인격이 표출되는 것이다.

| 우종택, Memory of origin, 2017, 한지에 혼합재료, 227×362cm

우종택, 자유로운 획의 변주

"한국미란 형식을 벗어난 자유분방함의 미학이다."

- 우종택 -

 우종택은 자연을 몸으로 체득하는 한국화를 그린다. 다양한 획의 변주들이 오가는 회화부터, 인간과 자연을 연결하는 설치작품 반사 수묵水墨 시리즈에 이르기까지 모든 것은 '본래부터 존재했을 사물 자체의 성질이나 시점始元'을 찾는 것이다. 간단히 말해 현대문명이 잃어버린 본래 그대로의 자연을 '작가=몸의 행위'의 실천과 반성을 통해 되새기는 현장 기록인 셈이다. 본질 회귀를 위해 작가는 산속에 작업실을 손수 짓고 약초 달이기와 농사짓기, 고목古木 수집 등을 일상화하는 마치 삶 전체를 관통한 긴 프로젝트라고 말할 수 있다.

 작가는 〈접점接點〉, 〈무행無行〉 등의 시리즈에서 전통 수묵화를 현대적 맥락으로 전환하는 실험에 도전했다. 육체와 정신의 일체화를 통해 과감한 붓질로 나아가는 과정은 추사가 사의寫意를 통해 획으로 연결한 작업과도 유사하다. 다만 형상성을 배제함으로써 현대 회화가 추구해온 '가능성의 흔적'을 남긴다는 점에서 '추사의 확장'이라고 할 수 있다. 이는 서구 추상이 재현 회화

이후 좇고자 한 '현대성Western Modernity'과는 차원이 다르다. 천인합일天人合一의 인간관을 세련된 미감으로 재해석해 자연을 외부와 분리하지 않는 공존의 시각을 좇는 것이다. 작가는 스스로 '자연인自然人'이 되고자 하는 행동과 현장이 수반되는 '종합 예술 활동'을 시도한다.

획劃에 기반한 반사수묵은 실제 나무의 기운을 형상화한 작업이다. 작가는 고향의 작은 암자로 명상하러 가는 길에 태풍으로 쓰러져 누워 있는 나무를 보았다. 그 모습이 강한 힘으로 다가왔다. 전시장으로 옮겨진 이 나무는 이미지화된 현대 사회 속에서 좀 더 근본적이고 본질적인 물음과 해답을 나름의 방식으로 형상화하였다고 볼 수 있을 것이다. 이것이 작가로서 추구하는 '무행無行'의 시작이라고 본다. 평면의 획은 숯과 백토를 활용한 것이다. 말 그대로 현장산수를 그리는 것이다. 작품의 초점은 자연에 대한 실천이다. 반사산수, 반사수묵과 연결된 획은 전통 수묵화에 현대적 맥락을 가미한 것이다. 대담하면서도 자연의 힘이 느껴지는 작가의 과감한 붓질은 명상에 기반을 두어 육체적일 뿐만 아니라 정신적으로도 자연에 가까이 다가간다. 작가는 도가사상道家思想에서 말하는 '무행無行'의 실천적 태도를 보여주기 위해 인간과 자연을 하나로 봄으로써, 인간과 자연을 공존시킨다. 이러한 실생활에 스며든 창작에너지는 작가와 작품을 일체화시켜 '사의寫意와 화격畫格'이 획으로 이어지는 태도를 낳는다.

우종택, Memory of origin, 2017, 한지에 혼합재료, 227×181cm

| 전시장 전경

우종택b.1973~ 작가는 경기 용인 출생으로 중앙대학교 예술대학 학부와 동 대학원에서 한국화를 전공하고 성신여자대학교에서 박사학위를 취득했다. 동아미술제, 단원미술대전, 금호미술관 등에서 다양한 미술상을 수상했으며 갤러리끼, 토탈미술관, 독일 웨스트베르크, 금호미술관, 두루아트스페이스 등을 비롯해 개인전 30여 회와 100여 회의 기획전에 초대되었다. 또한 Kiaf SEOUL, 시카고 아트페어, 국제해상아트엑스포 등 30회 이상의 국내외 아트페어에도 참가했다. 현재 인천대학교 조형예술학부 교수로 재직 중이다. 동아미술상, 금호미술관 영아티스트 선정, 제25회 석남미술상을 수상하였다.

눈맛의 발견 4-1 글씨의 레이어 ──────────
소동파의 작품에 담긴 애민과 세속의 미학

| 소동파 초상

| 소동파가 개발했다는 동파육

추사 김정희가 평생 동경했던 인물은 소식
동파蘇軾 東坡, 1037~1101 이하 소동파이다. 요즘처
럼 서화에 관심 없는 이들에게 소동파에 대해
물으면 으레 떠올리는 것이 중국요리 '동파육東
坡肉, 둥포러우'이다. 북송 시기를 대표하는 문학
가였던 소동파는 전설적인 미식가이자 백성을
사랑하고 보살피는 마음으로 유명했다. 항저우
에서 벼슬할 당시 큰 홍수가 나자, 백성들을 위
해 교량을 건설했다. 이러한 소동파의 어진 정치
에 감복한 항저우 백성들은 소통파가 좋아하는
돼지고기를 바쳤다. 이에 소동파는 돼지고기를
네모나게 썰어 푹 익혀 교량 건설에 참가한 인
부들과 나눴는데, 이러한 애민 정신이 현재 동파
육으로까지 이어진 것이다.

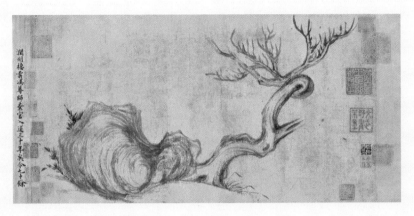

| 사라졌던 소동파의 그림 〈목석도木石圖〉

소동파가 최근 들어 유명해진 것은 사라졌던 소동파의 그림 〈목석도木石圖〉가 2018년 홍콩 크리스티 경매에서 670억 원약 4억 6300만 홍콩달러에 낙찰에 되면서 세간의 관심을 끌었기 때문이다. 도대체 소동파가 누구기에 천 년이 지난 오늘까지도 인기몰이를 하는 걸까. 성균관대학교 박물관에서도 5일 동안 공개한 소동파의 실물 작품眞籍 〈백수산불적사유기白水山佛跡寺遊記〉을 보기 위해 언론 공개 후 불과 1시간 만에 전화 예약이 마감될 만큼 소동파의 인기는 대단했다. 소동파는 서정적이었던 당시唐詩에서 벗어나 철학적 요소가 짙은 새로운 시경詩境을 개척한 인물로 불후의 명곡 「적벽부赤壁賦」에 여유로운 미감이 담겨 있다.

일엽편주에 몸을 싣고
표주박 술잔 들어 서로 권하니
하루살이 짧은 인생 천지간에 부쳐 두고

끝없는 대해의 한 알 좁쌀인즉

내 삶이 한순간임을 슬퍼하고

장강 끝없이 흘러감을 부러워한다오.

이 안에는 도가미학의 유유자적悠悠自適과 소요자재逍遙自在의 마음가짐
이 담겨 있다. 천천히 거닐며 어떠한 속박 없이 마음 가는 대로 사는 삶, 세속
과 명리에 급급하지 않고 자신이 삶의 주인이 되는 것을 노래한 것이다. 자연
과 일상에 대한 미학이 담긴 「적벽부」는 당쟁의 여파로 소동파가 항저우黃州
에 유배된 시절, 적벽에 뱃놀이하러 가서 지은 소회이기에 더욱 배울 점이 많
다. 우리는 이렇듯 소동파를 알긴 알지만, 소동파가 왜 천 년이 지난 지금까지
도 사람들에게 회자되는지에 대해선 알지 못한다.

부유한 지식인 집안에서 태어나 22세 때 이미 최고 문장가 구양수의 눈에
들었던 소동파. 두 차례에 걸친 12년 동안 유배 생활 속에서도 정치적인 고달
픔을 딛고 문학적으로 풍부한 업적을 남긴 그의 삶은 오늘을 사는 우리에게
남기는 바가 상당하다. 여유로운 마음으로 천 년을 회자된 대문호가 추구해온
삶의 철학을 통해 우리가 사는 오늘의 의미를 되새겨 보면 어떨까.

| 성균관대학교 박물관에서 최초로 공개한 소동파의 〈백수산불적사유기白水山佛跡寺遊記〉

변호사 한승헌을 향한 검여劍如의 마음, 파두완벽

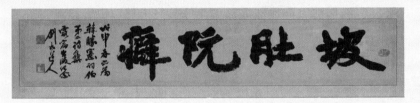

| 유희강, 파두완벽, 1968, 종이에 먹, 25×130cm, 고故 한승헌 소장, 사진 성균관대학교 박물관 제공

파두완벽坡肚阮癖이란 '동파 같은 마음, 완당 같은 혹애'란 뜻으로, 추사秋 史 이래 최고의 서예가라고 평가받는 검여 유희강劍如 柳熙綱, 1911~1976이 인권 변호사이자 감사원장을 지낸 한승헌1934~의 두 번째 시집 『노숙露宿』 발간을 축하하며 써준 글이다. '노숙' 앞에는 검여의 글씨가 쓰여 있는데, 검여는 1972년 '검여서실'에서 서예를 배우던 한 변호사에게 아호로 '산민山民'을 지어 주고 이를 직접 써주었다. 전북대 학보사 시절부터 시詩로 지면을 가득 채울 만큼 감성이 풍부했던 한 변호사는 『노숙』 외에도 1961년에 첫 번째 시집 『인간귀향』을, 2016년에 세 번째 시집 『하얀 목소리』를 출간했다. 『하얀 목소리』 첫머리엔 "각박한 세상을 살아가는 고단한 생명들에게 손이라도 한 번 더 흔들어 줘야지"라는 애민愛民의 글귀가 적혀있는데, 이는 40년 먼저 세상을 떠난 검여의 예술혼과도 상통하는 부분이다.

| 신체장애를 극복하고 왼손으로 글씨를 쓰고 있는 검여 유희강의 모습. 사진 출처: 성균관대학교 박물관 제공

"한고인불견아恨古人不見我: 옛사람이 나를 보지 못함이 한스럽구나!"라는 구절을 즐겨 쓴 검여는 세기를 앞서간 추사와 천 년을 뛰어넘은 소동파의 마음을 좇아 동시대 귀인들과 교류하며 우정 어린 글귀를 담았다. 1968년 화가이자 친구인 배렴裵濂의 장례식에 만장挽章: 돌아간 이를 생각해 지은 글을 써주고 돌아오는 길에 쓰러져 왼손을 제외한 온몸의 마비를 앓았지만, 1년 만에 일어나 왼손으로 새로운 경지의 좌수서左手書를 개척했다. 서예로 일궈낸 극복 의지는, 예술이 표면의 형식이 아닌 진정한 관계와 소통에 있음을 시사한다. 서예가 중국·일본과 달리 봉건시대의 유물로 치부된 것은 일제강점기 조선 문인들의 유학儒學이 배척된 까닭이기도 하지만, 문자향 서권기文字香 書卷氣: 뜻에서 어우

| 한승헌 변호사의 두 번째 시집, 『노숙 (露宿)』. 사진 출처: 성균관대학교 박 물관 제공 | 《파두완벽》 전시 포스터. 사진 출처: 성균관대학 교 박물관 제공 |

러지는 문자의 향취를 아는 지식인 문화가 사그러들었기 때문이다.

　그럼에도 몇 해 전부터 서예 열풍이 부는 이유는 무슨 까닭일까? 이례적으로 2019년 LA 카운티미술관에서는 《Beyond Line》 한국 서예전이, 베이징 중국국가미술관에서는 《추사 김정희와 청조 문인과의 대화》 전시가, 2020년 국립현대미술관 덕수궁관에서는 《한국 근현대 서예전 '미술관에 書'》이 열렸다. 이들 전시에서는 글자의 기교가 아닌 사람 사이의 관계가 재조명되었다. 평생을 불합리한 재판을 받는 약자들을 위해 활동한 한 변호사가 성균관대학교 박물관 전시에 내어준 글귀 '파두완벽', 이것은 단순한 글씨가 아니라 시대를 살아낸 지식인들의 우정이자 관계 그 자체가 아니었을까.

대표적인 서예 용어

용어	뜻
갈필 渴筆	먹이 종이에 묻지 않는 흰 부분이 생기게 쓰는 필획
결구 結構	글자를 얽은 짜임새
골법 骨法	골서骨書. 붓 끝으로 점획의 뼈대만 나타나게 쓰는 방법
기필 起筆	점과 획을 시작하는 첫 부분. 맺는 부분은 수필收筆이라 함
낙관 落款	낙성관지落成款識의 준말로 글씨나 그림을 완성한 뒤 작품에 아호나 이름, 그린 장소와 날짜 등을 쓰고 도장을 찍는 일 또는 그 도장이나 도장이 찍힌 것
농담 濃淡	필획의 짙음과 옅음
농묵 濃墨	진하게 갈린 먹물
모사법 模寫法	체본 위에 투명한 종이를 놓고 위에서 투사하여 연습하는 방법
모필 毛筆	동물의 털로 만든 붓
문방사우 文房四友	문인의 방에 필요한 용구인 붓·먹·종이·벼루
묵향 墨香	먹의 향기
비백 飛白	붓 자국에 흰 잔 줄이 생기게 쓰는 서체. 글씨의 점획이 검지 않고 마치 비로 쓴 것처럼 붓끝이 잘게 갈라져서 써졌기 때문에 필세가 비동飛動한다 하여 이름 붙여짐
비수 肥瘦	필획의 굵고 가늚

용어	뜻
장봉 藏鋒	글씨를 쓸 때에 붓끝이 드러나지 않게 하는 방법
편봉 偏鋒	붓끝이 한쪽으로 치우치는 운필運筆
필법 筆法	운필과 용필을 통틀어 일컫는 말
필세 筆勢	글씨의 획에 드러난 기세氣勢
필속 筆速	필획을 긋는 속도
필압 筆壓	붓글씨를 쓰거나 그림을 그릴 때 붓끝에 주는 압력
필의 筆意	작가의 의도
필획 筆劃	자획字劃. 글자를 구성하는 점과 획
횡액 橫額	가로 액자. 가로로 건 현판
횡획 橫劃	가로획
휘호 揮毫	붓을 휘둘러 글씨를 쓰거나 그림을 그림

그 외 자주 사용하는 서예 용어의 영문 표기

용어	뜻	용어	뜻
calligraphy	서예	ink	먹물
paper	종이	water dropper	연적
brush, writing brush	붓	paperweight	문진
ink stick	먹	writing-brush rack	붓걸이
ink stone	벼루	Korean paper	한지

태조 어진御眞과 신영훈,
우리 시대의 인물 초상

임금의 얼굴을 그린 초상화, 어진御眞. 단연 조선 초상화의 최고 명제, 전신사조傳神寫照. 이 둘이 만났을 때, 초상화는 존숭尊崇의 대상이 된다. 터럭 한 올이라도 같지 않으면 그 사람이 아니며, 겉모습을 통해 인물의 내면까지 담아야 한다. 왕의 존귀한 정신이 담긴 어진 안에는 왕의 성정이 고스란히 담겨 있다.

조선시대 왕은 27명, 하지만 현존하는 어진은 5점 뿐이다. 어떤 가슴 아픈 사연이 있기에 임금 그 자체였던 어진을 사라지게 한 것일까. 어진 제작은 궁정 출신 최고의 화원들이 제왕의 얼굴을 그리는 작업이었다. 당대 최고 화원이었던 김홍도 역시 여러 번 어진 제작에 참여이를 동참화사라 함했으나, 단 한 차례도 '주관화사主管畵師'가 되지 못했다. 그만큼 어진 제작에 있어 세밀함과 정교함이 능해야 했던 탓이다. 김홍도는 세밀함보다 풍속화 같은 감각적 인물 묘사에 능했다.

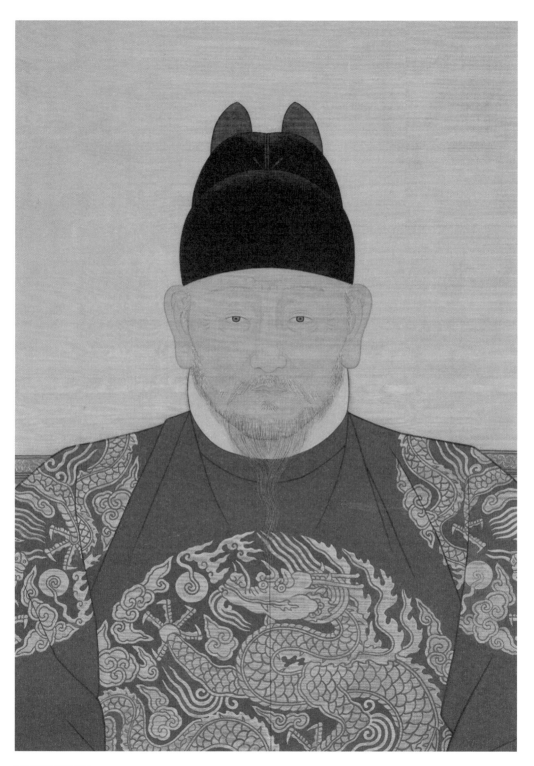

조선태조어진 부분

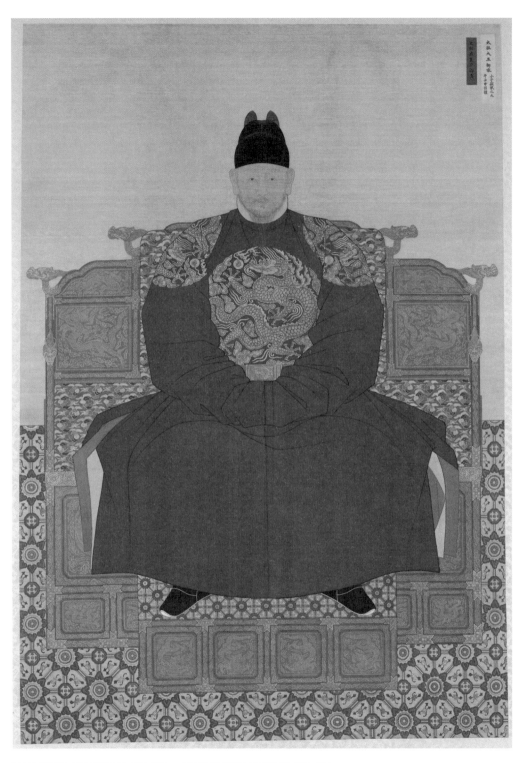

조선태조어진, 고종 9년(1872), 218×150cm, 전주시 경기전 내 어진박물관 소장, 국보

조선을 건국한 태조 이성계의 초상화를 보라. 어른 키를 훌쩍 넘는 거대한 크기의 위용은 태조가 한 나라의 시조로서 위엄과 권위를 갖춘 인물임을 상징한다. 이 초상화는 익선관과 곤룡포를 입고 정면을 바라보는 태조 초상화로, 용상에 앉아 있는 명나라 태조 초상화와 유사하다. 곤룡포의 윤곽선과 다리에 튀어나온 의복의 형태는 조선 전기 공신상과 유사한 특징으로 시기를 추측하게 한다. 바닥에 깔린 문양은 숙종 시대까지 왕의 초상화인 어진에 사용되는데, 높게 꾸며진 것으로 보아 초기 그려진 시기의 화법을 후대에 이어온 것이다. 용상이 앉은 의자 안의 용 문양은 고려시대 공민왕의 초상에서도 보여지는데, 고려 말에서 조선 초까지 왕의 초상화들에서 공통적으로 사용된 흔적이라고 불 수 있다. 골이 진 부분의 익선관은 입체감을 드러내기 위해 일부러 색을 발하게 하였고, 정면을 바로 보는 도상임에도 음영법을 사용해 초기 도상의 양식과 훗날 그려진 서양화법을 동시에 구현하고 있음을 확인할 수 있다. 실제 태조어진은 여러 곳에 보관되어 총 26점이 존재했으나 현재 전주 경기전에 있는 태조 초상화 1점만이 유일본으로 존재한다.

　　어진 제작과 어진화사에 관한 일화를 살펴보자. 도감 또는 담당 관원이 정해지고 어진화사가 선발되면, 본격적으로 어진이 제작된다. 완성된 어진은 진전어진 봉안소 혹은 궁궐 내외의 특정 장소에 봉안하고, 어진 제작과 봉안 과정에 참여했던 관리와 화원, 장인들에게 상을 내리고 마무리되었다. 이러한 일련의 과정은 조선시대 왕실이나 국가의 주요 행사의 내용을 정리한 기록한 '의궤儀軌'에 자세히 기록돼 있다. 어진 제작 순서는 초본밑그림 제작 – 상초비단 위로 형상을 그리는 작업 – 설채채색 작업, 뒷면에도 채색 – 장축축을 달아 족자 형태로 꾸밈 – 표제화면 제작 시기와 주인공을 밝힘 순으로 이루어진다.

조선에서 왕의 얼굴 묘사는 어진을 제외하면 금기였다. 마땅히 있어야 할 연회나 행사 등을 묘사한 그림에도 왕의 모습은 보이지 않고, 용상龍床 등으로 존재를 다르게 표시했다. 왕의 얼굴이 가지는 권위는 1713년 숙종 어진의 초본을 검사할 때의 일화가 잘 보여준다. 초본이 실제 모습과 얼마나 닮았는지가 관건인데, 검사하는 대신들조차 수시로 용안을 올려다보기 쉽지 않아 표현의 정확도를 제대로 판단하지 못했다고 한다.

앞서 본 이성계의 초상화가 압도적인 권위를 드러낸다면, 철종 어진은 임금이 구군복具軍服을 입고 있는 유일한 초상화임에도 일종의 아우라가 없다. 우측 상단 화기畵記에는 여삼십일세진予三十一歲眞 '철종희륜정극수덕순성문현무성헌인영효대왕哲宗熙倫正極粹德純聖文顯武成獻仁英孝大王' 어진의 왼쪽 부분이 화재로 소실되고 2/3 부분만 남아 있는 상태다. 화려한 색채와 숙련된 필치의 선염, 옷의 세밀한 문양 등에서 당대 어진 화가로 이름을 날린 이한철과 조중묵 등이 임금 초상화 제작에 참여했음을 추측케 한다.

이제 철종의 관상을 보자. 어진임에도 불구하고 사시斜視로 표현했다. 흔히 강화도령으로 알려진 철종은 조선 제24대 왕 헌종이 후사를 남기지 못하고 승하하자, 정조의 이복동생인 은언군의 손자를 왕으로 세운 인물이다. 어린 시절 평민의 삶을 살았던 만큼 안동김씨의 꼭두각시로 살 수밖에 없었다. 그래서일까. 그의 얼굴은 제왕의 상이기보다 평범히 살고 싶은 촌부의 상이다. 강화도에서 농사를 짓고 살다 하루아침에 조선의 제25대 왕이 된 철종. 즉위에 관해 정당성을 세우기 위한 많은 기록이 존재하지만, 어진 속 인물은 이와 상반되는 관상을 갖고 있다.

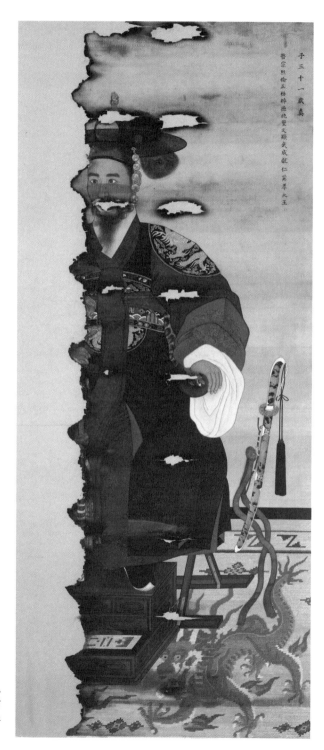

이한철·조중묵, 철종어진,
1861, 202×93cm, 비단 바탕
에 채색, 국립고궁박물관 소
장, 창덕6364

| 신영훈, Director's Cut, 2022, 광목에 수묵채색, 100×59cm

신영훈, 전신사조를 입은 '동시대 초상'

**"한국미란 여백이 주는 침묵의 미감이자,
비어 있음에서 각자만의 충만함을 발견하는 것이다."**

– 신영훈 –

　신영훈 작가는 한국 수묵 인물화의 절대적인 강자로 꼽힌다. 지난 20여 년 동안 동시대 여성을 수묵의 범주 속에서 재해석했을 뿐 아니라, 기득권/피기득권의 사회적 대우 관계를 넘은 감정의 복합체로서 사회적 주요 인물과 동시대의 대표 캐릭터들을 '화가의 지위＝극의 디렉터'라는 시선에서 주목해왔다. 그가 그려낸 여성은 사회적/생물학적 성을 가로지른 독특한 여성상이다. 중세의 음유시인들이 봉건제후의 궁정을 찾아다니면서 시를 낭송하듯, 작가는 '지금－여기'의 눈으로 여성이라는 전통적 클리셰를 해체한다. 남성 문인文人들의 전유물이었던 묵화墨畵 속에 여성을 등장시킴으로써 역사적 코드 위에 '감각적 자극'을 더하는 것이다. 이와 대비적으로 2014년 갤러리한옥에서의 전시《Men's Portraits》는 전형적인 내면 묘사와 감정선을 잘 살린 다양한 남성의 초상들을 보편적이면서도 표정을 거세한 묵직한 얼굴로 묘사했다. 여기서 강조한 것은 '나는 누구인가'라는 질문이다. 여성을 주제로 한 〈몬스터 Monster〉 시리즈를 제작하던 당시, 수묵 초상화 전인《Men's Portraits》는 수묵

| 신영훈, 문명대, 2014, 화선지에 수묵, 125×65cm

특유의 필치로 각 동양화가 보수적이라는 고정관념을 탈피시키는 과감함을 보여주었다.

실제로 최근 수묵으로 그린 초상화 작품들을 발견하기 어렵다. 실존 남성들을 특별한 포즈 없이 오직 먹만으로 사생한다는 것은 실제 인물의 전신을 직관적으로 묘사할 수 있다는 뜻이다. 평범한 일상 속에서 자신의 삶을 살아가고 있는 사람들의 모습을 포착함으로써, 옷차림만으로 그 남자의 삶을 추측하도록 하였다. 한국 불교 미술사의 대표 연구자인 문명대 교수는 북촌 가회동에 갤러리한옥을 열고 한국화의 다각화를 위한 전시들을 기획했다. 이에 화답하듯 '문명대'라는 이름만으로 현대화된 전신傳神초상을 그려낸 것이다.

작가는 수묵 인물의 표현에서 시간성을 드러낸다. 전신사조를 좇는다는 것은 인물의 현실, 즉 외형 묘사와 내면의 인격을 자세하게 관찰한다는 뜻이다. 핵심은 정확하게 실재實在를 옮기는 리얼리티Reality, 사생寫生에 달려 있다. 형이 없는 대상의 무의식을 유형의 형상을 통해 어떻게 옮기느냐가 창작의 관건인 것이다.

여성 인물화 속에는 현실을 가로지른 작가의 이중적 욕망과 작품 속에 갇힌 자아가 존재한다면, 이들 남성 초상화 속에는 덤덤하게 세상을 바라보는 작가 자신의 욕망이 존재한다. 당시 남성 초상화로의 회귀는 말 그대로, 여성 인물화의 반대급부로서의 또 다른 동시대성에 주목했기 때문이다.

최고 궁정화사들이 의뢰를 통해 어진 제작에 참가했듯이, 작가는 다양한 기관과 단체 혹은 개인들로부터 초상화 제작을 의뢰받는다. 대상은 인기 가수에서 정치인, 스포츠 스타까지 다양하다. 작가에게 초상은 한번 지나가면 고칠 수 없는 수묵의 선처럼 대상과 그림을 일체화한 '화아일체畵我一體'의 경지

를 보여준다. 작가는 주변을 아랑곳하지 않고 정면을 바라보는 덤덤한 시선 속에서 자신을 발견한다. 묵묵히 앞만 보고 달려온 시간 앞에서 잠시 숨을 돌려 진정한 내면을 들여다보길 권장하는 것이다.

| 신영훈, 김대중 다시 광야에서, 2024, 종이에 수묵, 60×50cm

훈, 뷔, 2021, 종이에 수묵, 53×42cm

| 신영훈, 박찬욱, 2023, 종이에 수묵, 50×40cm

　　신영훈b.1980~ 작가는 성균관대학교 미술학과와 동 대학원에서 동양화를 전공하
고 동국대학교에서 한국화박사과정을 수료하였다. 서울, 뉴욕, 상하이 등에서 20여 회
의 개인전을 열었으며 200여 회의 기획전과 부산국제아트페어, 전남수묵비엔날레, Asia
Contemporary Art Show Hong Kong, 원아트 타이페이 아트페어 등 다수의 국내외 아트
페어 및 비엔날레에 참가했다. 현재 활발한 작품 활동과 더불어 방송, 게임, 영화 등 다양
한 분야와의 수묵화 컬래버 작업으로도 널리 알려져 있다.

현존하는 어진은 왜 5점뿐인가?

조선은 총 27명의 왕을 배출했지만 당대의 모습이 그대로 남아 있는 왕은 현재 태조, 영조, 철종, 고종, 순종 5명뿐이다. 시대별로 역대 왕의 어진을 제작해 창덕궁의 선원전 등에 보관했지만, 1950년 6·25전쟁이 일어나면서 부산으로 옮겨 보관한 어진 대부분이 화재로 소실됐기 때문이다. 그래서 철종 어진과 연잉군 초상은 불에 타 훼손된 모습이다.

▍ 1954년 12월 10일. 어진의 보관처가 있던 부산 용두산에 화재가 난 장면이다.

조선시대엔 어진이 불에 타서 화를 당하면, 위안제를 지내고 3일 동안 소복하고 감선철악減膳撤樂: 음식의 가짓수를 줄이고 음악을 멈춤을 행했다. 1954년 12월 10일의 부산 화재 현장에서 구해낸 6점의 어진은 현재 국립고궁박물관에 소장된 〈태조 어진〉1900년 이모移模, 〈영조 어진〉1900년 이모移模, 〈철종 어진〉1861년, 〈순조 어진〉1900년 이모移模 등이다. 이 가운데 임금의 얼굴인 용안이 보존된 것은 〈영조 어진〉과 〈철종 어진〉 단 2점뿐이다. 나머지 어진은 용안이 훼손되고 전체의 절반 이상이 없어진 상태다.

불탄 어진을 살펴보면, 족자로 말려 있던 상태에서 불이 붙었고, 불길이 번지는 도중에 건져냈음을 확인할 수 있다. 〈철종 어진〉의 경우, 어진의 오른쪽 상단에 표제標題가 붙어 있어 초상의 주인공을 식별할 수 있었다. 만약 어진의 오른쪽부터 불길이 미쳤다면 표제가 타버려 어느 왕의 어진인지 알 수가 없을 뻔했다.

어진의 훼손과 관련해 자주 받는 질문이 있다. 만 원짜리 지폐 속 세종대왕 얼굴은 새로 그린 어진이냐는 것이다. 우리에게 익숙한 만 원권 지폐의 세종대왕은 후대 기록을 바탕으로 그린 '상상 속 초상'이다.

| 2007년 발행 만 원권 앞면 세종대왕 초상 사용

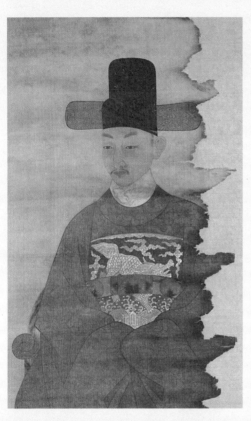

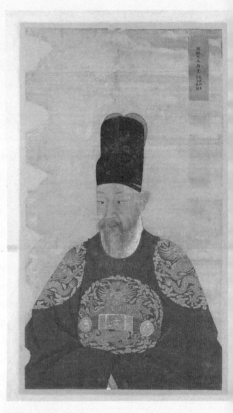

| 연잉군 초상(영조 21세) 부분, 1714, 비단에 채색, 150.1cm × 77.7cm, 국립고궁박물관 소장, 창덕 6362

| 영조 어진(영조 51세), 1744, 비단에 채색, 110×68cm, 국립 궁박물관 소장, 창덕 6363

화마火魔에서 살아남은 몇 안 되는 초상들, 그 가운데 왕의 관상을 비교할수 있는 재밌는 초상화가 남아 있다. 바로 영조의 51세 재위 당시 초상과 21세 때인 연잉군의 시절의 초상이다. 영조는 심각한 당파 싸움에서 탕평책을 실시하고, 인재를 고르게 등용하여 사회를 안정시켰고 스스로 학문을 즐겨 문예부흥을 이룬 왕이다. 51세 〈영조 어진〉은 모든 시련을 이겨낸 자신감 넘치는 군주의 풍모를 지녔다. 당당한 눈매와 입꼬리가 올라간 고집스러운 분위기는 21세 〈연잉군 초상〉과 같은 인물인지를 반문케 한다. 21세 연잉군의 눈매는 수척하다 싶을 만큼 호리호리하며, 신중하고 차분한 모습임에도 왠지 우울한 기색이 감돈다. 실제로 그 당시 그는 세자로 책봉되지 못한 채, 노론과 소론의 극심한 대결 속에서 불안한 생활을 하고 있었다. 그러나 30년 후, 소심한 표정은 사라지고 어느새 자신만만하고 권위적인 인상으로 바뀌었다.

어진 보관소의 화재는 임금 그 자체였던 '왕의 얼굴'을 허망하게 잿더미로 만들었다. 화염 속에서 역사의 뒤안길로 사라져간 수많은 어진, 망국亡國의 한을 뒤로한 지 어언 100여 년. 역대 임금의 모습이 사라진 오늘날 어진은 제작될 당시 같은 존숭의 대상은 되지 못한다. 역사는 어제의 교훈을 통해, 내일을 내다보는 '창窓'의 역할을 한다. 사라져간 어진들은 자리가 사람의 얼굴까지 바꾼다는 교훈을 남겼다. 영원한 승자도 패자도 없는 권력투쟁 속에서 '자신의 꼴=관상'은 스스로 만들어가는 내면의 표상임을 시대를 불문하고 깨닫게 하는 대목이다.

윤두서 자화상과 전병현,
치열한 자기 인식

자화상이란 본래 자신을 그린 초상화를 말한다. 동양에서는 일부 사대부 화가들이 자화상을 그렸고, 서양에서는 화가들이 자신의 얼굴을 거울에 비추어 역전된 모습으로 그렸다. 그 가운데 정면 초상 형식의 작품으로는 뒤러 Albredht Dürer, 1471~1528, 렘브란트, 고흐Vincent van Gogh, 1853~90 등이 있고, 우리의 경우 사대부였던 윤두서와 강세황이 그린 자화상이 손꼽힌다. 우리나라 자화상의 역사는 허목의 『미수기언』이나 김시습의 『매월당집』을 보면 고려시대에도 있었던 걸로 추측되지만 그 어디에도 윤두서와 같은 독특한 표현 방식은 발견되지 않는다. 〈윤두서 자화상尹斗緖自畵像〉은 20.5cm의 작은 화면을 얼굴로만 가득 채운 작품인데, 높은 자의식의 발로撥虜를 느낄 수 있다. 지정문화재 국보로 지정될 만큼 유명하지만, 무엇보다 핍진逼眞: 현실에 가까운한 묘사와 '전신사조'에 충실한 개성적인 구도가 일품이다.

공재恭齋 윤두서尹斗緖,1668~1715는 윤선도의 증손으로 현재玄齋 심사정沈師正,1707~69, 겸재謙齋 정선鄭敾, 1676~1759과 함께 조선시대의 삼재三齋로 불릴

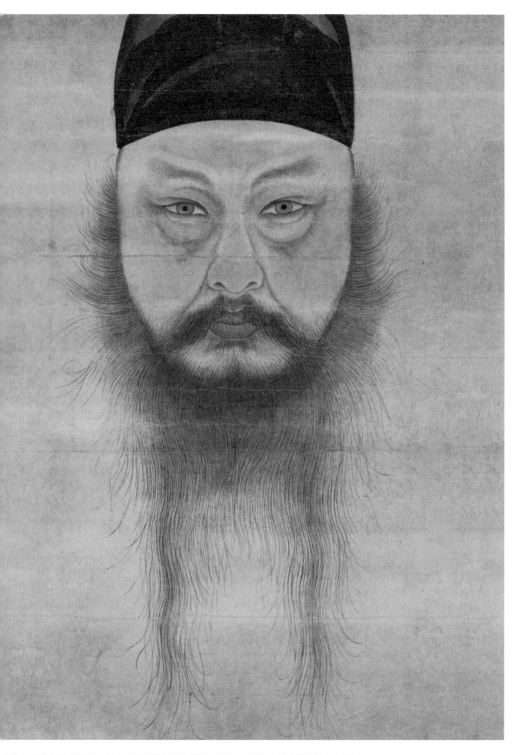

서, 윤두서 자화상(尹斗緒 自畵像), 숙종 36년(1710), 38.5×20.5cm, 고산 윤선도전시관, 소장, 국보

만큼 실력 있는 사대부 화가다. 이 작품은 예리한 관찰력과 묘사, 초상화가 지향하는 '전신傳神'의 절정에 다다른 작품으로 한국 초상화에서 유례를 찾기 어려운 '현대적인 에너지와 진실성'이 부여된 작품이다. 이는 독특한 구도, 과감한 생략, 극도의 사실성에 따른 것인데, 음영법과 입체화법까지 동원된 서구 화법과의 연동에서 발견된다. 잘린 탕건과 몸을 생략하고 '붉게 달아오른 얼굴만 힘을 주어 묘사한 점' 등이 그것이다. 안경 자국으로 추정되는 눈덩이 부분의 눌린 형상은 서구 문물의 유입이라는 시대상과도 연동되는데, 가느다란 수염의 먹선과 과감히 생략된 형상 표현에서 '새로운 시대로의 변화'를 느끼게 한다. 윤두서는 자화상에서 불필요하다고 생각되는 부분을 생략하고 독특한 구도를 취함으로써 단순함 속에서 더욱 강조된 미니멀한 내면세계를 표현했다.

1987년 국보로 지정된 이 자화상은 보이지 않는 부분들이 있어 미완성 작품으로 추정되었다. 하지만 적외선을 관통할 때 뚜렷이 나타나는 귀와 옷 주름선은 제작 기법의 무지 혹은 완성한 작품을 잘못 보관한 문제라는 지적이 추가로 나왔다. 2014년 공재 서거 300주년 국립광주박물관 특별기획전에서는 윤두서를 연구하는 최고 전문가들이 모여 윤두서의 삶과 회화 세계를 집중 조명하는 학술 세미나를 열었다.

확대경으로 얼굴 부위만 그려놓은 듯한 형태에 대해 1937년 조선총독부에서 펴낸 자료집에는 귀와 상체의 옷주름 선이 뚜렷했고, 2006년 국립중앙박물관이 내놓은 적외선 도판에서도 복식 차림과 귀가 보였기 때문에 수수께끼는 더욱 증폭되었다. 그럼에도 이 그림은 탕건이 잘려 있어 당시 보편적 유교 윤리인 '신체발부 수지부모身體髮膚 受之父母'에 벗어나 있다. 이에 대해 미

| 1937년 조선총독부가 펴낸 『조선사료집진』에 수록된 윤두서 자화상, 적외선 도판으로 보이는 복식차림

술사학자 오주석은 다음과 같이 밝혔다.

"조선시대 화가들은 유탄柳炭으로 바탕 그림을 그렸다. 버드나무 숯인 유탄은 요즘의 스케치 연필에 해당한다. 접착력이 약해 수정하기는 편하지만 대신 잘 지워지는 단점이 있다. 윤두서가 미처 먹으로 상체의 선을 그리지 않아 작품이 미완성인 채로 후대에 전해 오다 표구 등의 과정에서 관리 소홀로 지워졌다. 유탄으로 그린 상체는 지워지고 먹으로 그린 얼굴만 살아 남아 오늘날까지 전한 것이다…얼굴에 두 귀가 빠진 것도 미완성이기 때문이다."오주석, 「옛그림 이야기1」, 박물관 신문 제299호 1996년 7월호, 국립중앙박물관

하지만 2014년 앞선 학술대회에서 미술사학자 안휘준 교수는 제3자의 가필加筆 가능성을 제기했다. "귀와 옷깃은 누군가가 후에 배선법과 배채법 등을 사용해 보필補筆: 덧칠한 것으로 보아야 마땅할 듯하다." 안휘준, 「공재 윤두서의 회화, 어떻게 볼 것인가」, 『공재 윤두서』, 국립광주박물관, 2014 여러 문제 제기에도 불구하고 우리는 윗부분을 생략한 탕건과 정면을 응시하는 치열한 시선에서 자유로운 주체미감을 발견한다. 마치 자신과 대결하듯 앞면을 보고 있는 윤두서의 초상과 눈을 맞춰보자. 이 시대 속에서 나 자신은 치열하게 나를 마주하고 있는가를 반성하게 된다.

| 전병현, 자화상, 눈을 감으면 보이는 것들 시리즈, 2016, 립스틱 외 복합재료, 34×25cm

전병현, 눈을 감고 보는 립스틱 초상화들

"한국미의 아름다움은 보이지 않는 곳에서도
마음을 움직이게 하는 숨은 미가 있다.
눈을 감고 있어도 마음에 보이는 심안心眼처럼…."

– 전병현 –

〈윤두서 자화상〉이 치열한 정면 응시를 통해 세상과 소통한다면, 전병현의 자화상은 눈을 감아야 비로소 완성되는 '내면 응시의 초상'이다. 작가의 그림은 윤두서처럼 재료에 대한 비밀이 많다. 바로 〈눈감으면 보이는 것들〉이라는 초상 시리즈는 쓰다 버린 립스틱을 재조합해 그린 것이기 때문이다. 존 버거John Berger는 『다른 방식으로 보기Ways of Seeing』에서 봄과 보임의 차이, 남성적 시선과 여성적 시선의 차이를 역설한 바 있다. 립스틱은 존 버거의 말처럼 단순히 여성을 바라보는 남성적 시선이 아닌, 자기 자신을 시각의 대상으로 전환시켜 표현한 여성적 욕망이다. 작가는 이러한 인식을 전환하기 위해, 내적 질서와 외적 질서가 혼재하는 '지금 시대의 자화상'으로부터 초상을 주변인들로 확장해 간다.

눈을 감으면 보이는 것들… 나는 조선 초상화를 보고 있으면 얼굴에서 우주를 느낀다. 눈·코·입을 중심으로 움직이는 선들과 명암들 그리고 초상

| 전병현, 눈을 감으면 보이는 것들 시리즈, 2016, 립스틱 외 복합재료

화의 전신사조 기법. 특히 내면을 표현하고자 했던 화공畵工들을 떠올려보며 나도 심안을 그려보기 위해 지난 십수 년간 삼백여 명의 지인들의 눈을 감은 모습들을 그리기 시작했다. 그리고 지금도 계속 진행 중이다. 눈·코·입·귀·머리카락 등 서로서로 조화롭게 움직이는 모습에서 또 다른 우주를 발견한다. — 「작가 노트」 중에서

| 전병현, 눈을 감으면 보이는 것들 시리즈, 2016, 립스틱 외 복합재료

립스틱을 손으로 으깨어 그린 '지두화指頭畵'는 작가가 본인과 주변의 관계 속에서 목도한 대상들과의 관계를 조망한다. 눈을 감은 초상들은 친숙함 속에서도 우리 자신을 성찰하게 하는데, 이는 아는 만큼 보이는 인식을 뒤집어 진정성 넘치는 삶을 깨우치도록 유도한다. 립스틱이 가진 물성 속에서 욕망의 원형을 좇는 기행은 이 작가가 아니라면 시도하지 못할 영역이다. "집 안 어딘가에 숨어 있을 혹은 버려져 있을 립스틱을 새로운 작품의 재료로 사용하겠다!"라는 다짐 이후, 작가의 작업실은 화장품 실험실이 되었다. 이는 여성을 단장시키고 치장하게 하는 '꾸미기 미학'에 대한 정면 도전이기도 하다. '예뻐지고 싶고 꾸미고 싶은 장식적 욕망'을 회화라는 채널 속에 녹여냄으로써 현시대를 뒤집어 해석하는 메타포로 둔갑시킨 것이다.

제임스 프레이저가 신화학의 고전 『황금가지The Golden Bough』를 통해 전 세계 신화의 유사성과 관습의 동일성을 밝혀낸 것처럼, 작가는 립스틱에 담긴 여러 상징 속에서 현대사회의 욕망을 드러낸 것이다. 립스틱을 바르는 행위는 소비사회가 가진 무의식적 욕망을 상징하며, 황금가지 속 주술 행위와 유사한 현대사회의 약속된 퍼포먼스라고 할 수 있다. 윤두서가 유교 시대의 상징인 탕건을 생략한 자화상을 그린 것과 유사한 맥락이다.

작가는 금기를 깨는 행위를 미술의 아방가르드Avant‐Garde라고 말한다. 립스틱이라는 대상과 자신의 눈을 일치시킴으로써 바라봄과 보임, 시선과 응시의 관계를 조망하는 것이다. 작가의 립스틱 그림들은 "눈을 뜨기보다 눈을 감고 세상을 응시하라!"라고 속삭인다. 그럴 때 비로소 선험적인 인식을 뛰어넘어 세상을 바라볼 때 어느 한쪽으로도 치우치지 않은 열린 세상이 다가오기 때문이다.

전병현b.1957~ 작가는 경기 파주 출생으로 1982년 문예진흥원주최 제1회 대한민국 미술대전에서 대상 수상으로 화가로 파란을 일으켰고, 1986년 파리국립미술학교 졸업했다. 파리 블라키아화랑, 나탈리 오바디아화랑, 서울 가나화랑 등 2~5년 주기로 개인전을 하고 있으며, 1997년부터 시작한 온라인 미술운동 '싹공일기'를 통해 대중과 활발히 소통 중이다. 현재 경기도 곤지암 화담숲 옆 농장에서 닥나무를 키워 직접 한지를 만들어 〈블러썸〉 시리즈 재료로 사용하고 있으며 평창동에 싹공스튜디오SSAKGONG STUDIO에서 회화 작업 중이다. 저서로는 『싹공일기』, 『싹공흑백사진집』, 『눈을 감으면 보이는 것들』, 『추억에서 일주일을: Paris 1980-1990』 등이, 작품 소장처로는 국립현대미술관, 시립미술관, 파리항가그룹, 이건희컬렉션, 아셈타워대회의장 등이 있다.

김명국의 달마도와 한상윤,
일필휘지의 선묘線描

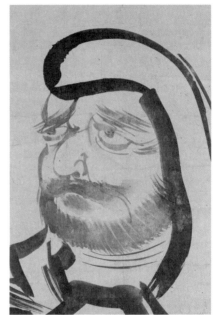

| 김명국, 달마도, 1600~1662년 이후, 국립중앙박물관 소장, 본관14748

　　조선후기의 천재 화가인 김명국은 〈설중귀려도〉, 〈달마도〉, 〈은사도〉 등과 같이 일필휘지의 신묘神妙로 신선 그림을 잘 그린 이로 알려져 있다. 그는 명국鳴國, 천여天汝, 연담蓮潭, 취옹醉翁으로 불렸고, 생몰 연도가 정확하지 않

다. 도화서 화원의 교수를 지냈고, 1636년과 1643년 두 차례에 걸쳐 통신사를 따라 수행화원으로 일본에 방문했다. 정내교鄭來僑의 『완암집浣巖集』에서 "김명국은 성격이 호방하고 해학에 능했으며, 술을 좋아하여 몹시 취해야만 그림을 그리는 버릇이 있어서 대부분의 그림들이 취한 뒤에 그려진 것이다"라고 적혀 있어 그에게 '취옹'이라는 호가 왜 붙었는지를 짐작케 한다. 1647년 창경궁 중수 공사 때는 화원 6명과 화승 66명을 데리고 책임 화원으로 일했고, 1651년에는 한시각韓時覺 등과 함께 현종명성후顯宗明聖后 『가례도감의궤嘉禮都監儀軌』의 제작에 참여할 만큼 실력이 출중했다.

힘차고도 자유분방한 필치로 처리된 그의 작품들은 안견파의 화풍을 따르기도 했으나, 대부분 중국 명대 절강浙江지역의 대진戴進을 중심으로 한 절파浙派 후기의 '광태사학파狂態邪學派: 거칠고 농담의 대비가 강렬한 필묵법을 사용해서 그린 그림의 경향'와 닮았다. 얼마나 그림이 강렬하면 화파에 '미치광이의 태도狂態'라는 평을 붙였을까. 거칠면서도 대비가 강한 묵법은 날카롭게 이어진 윤곽선에도 불구하고 유려한 흐름을 따라 하나의 생명력을 지닌다.

국립중앙박물관 소장의 여러 그림들에서도 획의 자유분방함은 여실히 드러나는데, 역시 김명국은 도석인물화 계열의 〈달마도達磨圖〉에서 천재적인 재능을 확인할 수 있다. 힘차게 감아서 풀어낸 감필減筆의 신선 그림인 〈달마도〉는 간결한 붓질로 여백에 인물의 생명력을 불어넣는데, 흡사 대리석을 쪼아 인물을 꺼내던 미켈란젤로를 연상시킨다. 간결한 붓질로 이어진 내면세계의 진수인 산수·인물 모두에 적용되는데, 여기에 우리나라 화가 중 가장 호방한 필법을 구사한 인물로 꼽는 이유가 있다.

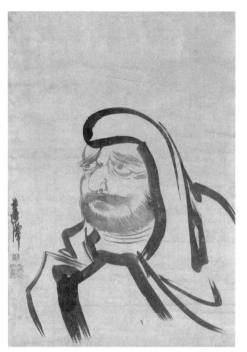

| 김명국, 달마도, 1600~1662년 이후, 국립중앙박물관 소장,
본관14748

| 김명국, 달마도, 조선, 유네스코 세계기록유산 등재
(2017.10.31.), 97.6×48.2cm, 국립중앙박물관 소장, 덕수
5954

감필법減筆法: 최소한의 필묘로 강렬한 효과를 내는 기법으로 그린 선종화 〈달마도〉를 살펴보자. 두건을 쓰고 가슴 위로 모은 두 손 위로 크고 부리부리한 눈이 보인다. 이국적인 인상에 먼 곳을 응시하는 이는 선종의 조사祖師인 달마대사다. 서역으로부터 중국에 들어가 불교를 전도한 인물인 달마는 남인도의 왕국에서 왕자로 태어났으나 출가하여 수행하였다. 불법을 깨달은 뒤 중국에 불교를 전파하고자 6세기경 양나라의 무제武帝를 만났지만 무제가 불법을 수용할 준비가 되어 있지 않자 위나라로 건너갔다. 양나라를 떠날 때 무제가 저지하자 갈댓잎을 타고 양쯔강을 건넜다는 설화가 유명해 '강을 건너는 달마' 그림이 자주 등장한다. 이후 소림사에서 9년 동안 면벽수행面壁修行을 하면서 선종禪宗의 초대 조사가 되었다.

〈달마도〉는 선종화의 한 종류로, 조선시대 작품 중에는 김명국의 것이 가장 유명하다. 유교 국가였던 조선시대에 그려진 불교 조사 그림이라니, 그 당시 일반적으로 그려지던 주제는 아니다. 하지만 김명국은 통신사의 수행화원으로 일본에 두 번이나 파견되었고, 그 과정에서 일본에서 유행하던 수많은 도석인물화를 제작했다. 김명국의 그림이 얼마나 인기가 많았으면 일본인들의 수많은 요청으로 밤잠을 자지 않고 〈달마도〉를 그렸다는 얘기가 전해진다. 이른바 속필速筆로 그려진 선종화의 전형적인 주제는 김명국을 만나 일필휘지로 달마의 강인한 내면세계를 표현한 조선시대 최고의 명작이 된 것이다.

한상윤, 달돈도(達豚圖-達磨圖+豚_달마도+돼지), 2022, 캔버스에 아크릴과 금박, 117×91cm

한상윤, 필획으로 풍자한 '한국적 팝'

"Pop Art는 우리의 시대상을 반영한다.
앤디 워홀, 제프 쿤스, 무라카미 다카시 같이 미국과 일본의 팝이
존재하지만 한국만의 'Pop Art'는 우리 문인화에 담긴
유려한 '선線의 리듬'을 되살리는 것이다.
나에게 한국미란 유려하게 흐르는 다이나믹한 에너지다."

- 한상윤 -

한상윤 작가는 돼지를 의인화해 동양적 필획으로 형상화한 '피그팝' 작가로 유명하다. 작품의 외곽선은 초기 모더니스트들이 실험했던 2차원적 선을, 대상을 채우는 색들은 선명하고 단순하게 구체화되어 '주제를 극대화'시키는 역할을 한다. 6세기 사혁이 『고화품록』에서 언급한 골법용필의 기초 위에 서구 모더니즘이 추구했던 색면色面을 조화시켜 형식과 내용을 보다 이해하기 쉽도록 구성한 것이다.

일본에서 신묘로 인정받아 달마도를 그린 김명국처럼, 일본에서 풍자만화를 공부한 작가는 십이지신 가운데 마지막 동물인 돼지를 '한국적 에너지와 서구적 팝'의 역동성으로 재해석한다. 돼지는 신화에서 신통력을 지닌 동물, 길상吉祥으로 재산이나 복의 근원, 집안의 재신財神을 상징해왔다. 고구려 유리왕은 도망가는 돼지를 뒤쫓다가 국내위나암國內尉那巖에 이르러 산수가 깊

| 한상윤, 달돈도(達豚圖), 2021, 캔버스에 아크릴과 금박, 117×91cm

고 험한 것을 보고 나라의 도읍을 옮긴 바 있다. 우리의 고대 출토유물, 문헌이나 고전문학에서 돼지는 이렇듯 상서로운 징조로 해석된다. 민간에서는 재산이나 복의 근원으로, 집안의 수호신으로도 해석되었다. 다산多産의 상징으로 사업이 번창한다는 의미는 물론, 정월의 첫 돼지날에 개업하면 부자가 된다는 속성도 이와 무관치 않다.

돼지와 만난 달마돼지, 〈달돈도達豚圖－達磨圖+豚_달마도+돼지〉를 보면 유쾌한 미소가 절로 떠오른다. 작품을 면밀히 살펴보면, 김명국의 감필법이 작가의 모든 화면의 기본이 됨을 알 수 있다. 서역에서 중국으로 들어가 불교를 전한 달마처럼, 작가는 아시아의 곳곳에서 한국적 필선과 긍정적인 다이나믹의 에너지를 '희화화된 돼지 그림'을 통해 선보인다. 웃는 돼지를 떠받치는 '강한 필선'이 감필법, 속필과 만나 가벼운 팝에 '깊이'를 드리우는 것이다. 그가 간결한 먹선으로 옮겨낸 김명국을 모방한 〈달마도〉를 보자. 실제 팝아트 작품에 드리웠던 색채를 뺀, 골의 기본인 선묘가 여실히 드러난다.

흔히 형식은 내용을 압도한다는 말이 있다. 팝아트 하면 가볍게 생각하는 '엘리트식 아카데미즘'의 논리는 일상미학을 건드리는 작품의 본질을 이해하지 못하기에 발생하는 것이다. 이는 절파의 광태사학파 혹은 취옹이라 불렸던 '김명국'이 화원의 교수이자 당대의 최대 실력파였다는 것과도 연결된다. 이를 반영한 작가의 돼지는 처음부터 길상과 해학諧謔을 보여준 것이 아니다. 그에게 돼지란 '현대인들의 물질적 욕망 그 자체'이자, 이를 넘어서는 작가 '자화상'이라고 할 수 있다. 앤디 워홀Andy Warhol, 1928~87식 팝아트를 넘는 작가의 풍자에는 '팝Pop＝자본을 앞세운 대중사회의 속성'을 솔직하게 관망하는 통쾌한 해석이 자리한다. 풍자와 비판으로 시작된 돼지는 시간을 더하면서 "어차

피 우울한 세상, 신명나게 즐겨보자!"라는 긍정의 매개체와 만나는 것이다. 작
가는 오늘도 일상을 예술과 연동시키는 팝아트를 일필휘지의 선묘와 조화시
켜 '한국 작가만이 표현할 수 있는 개성 어린 작품'을 선보이고자 노력하고
있다.

| 한상윤, 達豚圖-달마도, 2024, 죽지에 수묵담채, 70×50cm

한상윤b.1985~ 작가는 수원 출생으로 한국애니메이션고등학교를 1기로 졸업하고, 일본 유일한 만화 대학교인 교토 세이카대학교 풍자만화과에서 학부와 석사, 동국대학교에서 한국화로 박사를 수료했다. 갤러리 Now, 중국 北极熊画廊Polar Bear Gallery에서 45여 회의 개인전에 초대되었고, Kiaf SEOUL, LA ART SHOW 등 국내외 아트페어에 300여 회 참가하였다. 대구미술관에서 《POP ART》 기획전 등에 초대되어 한국의 팝을 알리는 데 앞장서고 있다. 현재 일본 교토의 에이전시 MOOOK, 동남아시아, 중국, 북미 등에서도 활발히 활동 중이다.

신윤복의 미인도와 김미숙,
여인초상에 담긴 시대미감

신윤복申潤福, 1758~?의 '미인도美人圖'를 보면 가늘게 뜬 눈에 약 6등신의 몸이 이상하리만치 조화를 이뤘다. 즉 현재의 기준은 아니란 뜻이다. 턱이 둥글고 얼굴이 복스러운 것으로 치자면, 고대 그리스의 〈밀로의 비너스〉 혹은 양귀비를 연상시키는 〈당삼채唐三彩 도자기 여인상〉과 견주어도 손색이 없다.

한 가지 아이러니는 이 그림이 그려졌을 당시 제목은 '누구누구의 초상'이지 '미인도'가 아니었다는 것이다. 하지만 누구를 그렸는지를 알만한 기록이 전혀 없다. 배경 없이 그려진 전신 여인상을 흔히 미인도라고 부르는데, 이는 신윤복 이후부터 붙여진 제목이다. 양반과 기생의 봄철 야유회를 그린 〈연소답청年少踏靑〉이나 〈사시장춘四時長春: 사철의 어느 때나 늘 봄과 같음〉, 〈그네 타는 여인들〉, 〈유곽쟁웅遊廓爭雄: 기생집에서의 시비〉 등 그림 속에 등장하는 여성들의 신분으로 봤을 때, 미인도의 여성은 기생일 가능성이 크다.

김홍도, 김득신과 더불어 조선 3대 풍속화가로 불리는 신윤복은 명성에 비해 알려진 바가 거의 없다. 신윤복은 화가인 신한평의 2남 1녀 중 장자이며,

신윤복, 미인도, 18세기 말~19세기 초,
비단에 채색, 114×45.5cm, 간송미술
문화재단 소장, 보물

본명은 신가권이고, 윤복은 초명 또는 예명이다. 이구환李九煥, 1731~84은 『청구화사青丘畵史』에서 신윤복을 여항인중인 이하의 신분으로 표현했고, 또 서유구徐有榘, 1764~1845는 『임원십육지林園十六志』에서 신윤복과 김홍도가 유흥가 혹은 색주가의 이속지사俚俗之事: 풍속화를 즐겨 그렸다고 언급했다. 구전에는 아버지 신한평부터 집안 대대로 그림을 그려 도화서의 화원이 되었지만 세속적인 그림을 그려 도화서에서 쫓겨났다고 전해진다.

그럼에도 우리가 신윤복의 풍속화에 열광하는 이유는 조선 후기의 독특한 생활상과 멋을 생생하게 전해주기 때문이다. 신윤복은 서민들의 자연스럽고 소탈한 모습을 그린 김홍도의 강한 필선과 달리, 양반층의 놀이와 남녀 간의 사랑 등을 세밀하고 부드러운 세필로 묘사했다.

〈미인도〉의 웃음에 대해 경향신문 이기환 기자는 "조선판 모나리자의 미소"라고 평가했다. 삼작노리개와 옷고름을 매만지며 속내를 비치지 않는 묘한 웃음을 내비치는 것이 이 작품의 백미라는 것이다. 실제 그림 옆에는 "가슴 속에 서려 있는 여인의 봄볕 같은 정, 붓끝으로 그 마음까지 고스란히 옮겨놓았네.盤礴胸中萬化春 筆端能與物傳神"라는 글이 있다.

말 그대로 곱디고운 조선시대 여성상은 신윤복이 아니면 표현하기 어렵다는 뜻이다. 살포시 내려앉은 옷매무새와 은밀한 몸짓, 얼굴에 드러난 감정의 섬세함은 의외로 조선 후기의 변화와 관련이 있는데 신윤복의 《혜원전신첩》의 전체 30점 중 무려 18점이 기녀가 주인공일 만큼 이전에는 등장하지 않았던 여성을 과감하게 그려내어 견고한 유교의 빗장을 활짝 열었던 것이다.

신윤복의 또 다른 작품을 살펴보자. 국립중앙박물관의 〈아기 업은 여인〉에서도 미인도 속의 묘한 분위기는 이어진다. 얌전하고 단아한 모양새 사이로

| (왼쪽) 신윤복, 아기 업은 여인, 조선, 종이에 담채, 23.3×24.8cm, 국립중앙박물관 소장, 덕수2291-13
 (오른쪽) 작가 미상, 미인도, 조선, 비단에 채색, 129.5×52.2cm, 동아대학교 석당박물관 소장

사람의 솜씨가 아닌 듯한 신운神韻이 느껴지는 탓이다. 신윤복의 〈미인도〉는
이전에 유사한 형식의 작품이 없었기 때문에, 19세기에 제작되는 '미인도'의
한 전형典型을 남겼다고 평가된다. 동아대학교 석당박물관이 소장한 〈미인도〉
를 보면 자세와 표정, 한복의 매무새까지 전형적인 선묘 위주의 작품으로, 신
윤복의 〈미인도〉를 기준으로 삼았음을 알 수 있다.

┃ 김미숙, 무릉도원, 2022, 나무에 옻칠, 자개, 97×130.3cm

김미숙, 옻칠과 만난 21세기 미인도

"우리의 미학은 숭고미에 있다.
한국미에는 단순한 풍경 그 너머의 아름다움과 감동이 존재한다."

- 김미숙 -

김미숙의 미인도에는 항상 자연과 꽃이 여성을 보좌하는 장치로 등장한다. 꽃의 속성은 단순히 아름답기보다 '자신을 던져 타인을 기쁘게 하는 이타성'을 지녔기 때문이다. 작가는 "꽃은 여리여리하게 피어났다가 확 지는 부분이 여인의 인생과 비슷한 것 같다. 젊을 때는 꽃의 아름다움을 모르다가 나이가 들어가면서 꽃의 본질을 이해하게 되는 것도 같은 맥락"이라고 말한다. 생의 정서와 마주하게 되는 부분들을 이미지로 기록하는 과정은 흡사 여인을 인터뷰하는 프로젝트와 같다는 것이다.

실제로 작가는 느낌 있는 여성의 사진들을 채집하거나 직접 직업 여부와 관계없는 다양한 모델을 섭외해 깊이 대화하면서 다양한 포즈와 감성들을 오늘날의 미감에 맞는 스타일로 변주한다. 그래서인지 작가의 미인 그림들은 '동서양의 아름다움을 결합한 현대적인 얼굴'을 하고 있다. 여성미 그 자체만을 표현하기보다 우리 시대의 일상과 이상적인 모습을 함께 담아내는 것이다. 어찌 보면, 당대의 세정世情과 일상의 풍정 등을 여실하게 묘사한 '21세기 풍

속화'에 해당하는 그림이기도 하다. 작가는 "우리 옛 그림들 가운데에서 미인화라 부를 그림들이 얼마나 될까"라고 반문한다. 신윤복이 남긴 여인들의 아름다움을 동시대 미인화로 이어가려는 노력은 작가가 구현하려는 새로운 전통이라고 할 수 있다. 관념적인 인물 묘사에서 벗어나 현실감에 근거한 실제성에 역점을 둠으로써 '동시대의 인물미감'을 실험하는 것이다. 이는 유교를 기본이념으로 삼았던 전통 여성과 주체적인 현대 여성을 함께 배치함으로써, 과거엔 인정받지 못했던 여성의 권리와 미인도의 권위를 함께 복귀시키는 프로젝트라고 할 수 있다.

한국미/K-Beauty의 진수를 한국화와 옻칠을 통해 드러내고 있는 작가는 "옻칠과의 만남은 나의 한계성을 드러내는 동시에 이를 극복해나가는 과정"이라고 말한다. 이것이 전통 미인화 위에 현대적 미감과 옻칠 기법을 가미한 이유다. 작가는 고운 필선과 밝은 색채의 농담을 특징으로 하는 미인도의 맥락에서 벗어나, 한복을 곱게 차려입었음에도 현대적이고 고전적이면서도 세련된 '융합의 시선'을 작품에 담는다. 새로운 매체와 기법, 뚜렷한 이목구비를 통해 21세기 신여성들의 이미지를 창출한 것이다. 세월이 흐르면 시대미감이 변화하듯, 그림에 등장하는 미인의 모습도 끊임없이 변해갈 수밖에 없다.

한국적 여성성의 확장이 옻칠과 만났을 때, 한계는 극복 이상의 대안이된다. 실제 동양화를 전공한 작가는 재료의 보관, 복원과 손상 문제 등에 관심을 가지면서 일반적인 작가들과 달리 다른 '온습도에 견고한 재료실험과 형식에의 도전'을 감행해왔다. 칠장에서 습식과 건조를 거듭 반복하는 옻칠 과정은 그 자체가 노동과 수행을 의미한다. 작가는 강인한 내면을 지닌 꽃과 여인, 공예가 아닌 회화적 장르로서의 옻칠, 자연스럽게 생긴 옻칠의 상처 등을 전

| 김미숙, 신미인도, 2023, 나무에 옻칠, 자개, 61×60.5cm

통 너머의 새로운 에너지로 재편하고자 한다. 작가는 "21세기의 한국적인 스타일은 한국미의 원형을 좇되 동시대의 요구와 글로벌리즘을 놓치지 않는 것"이라고 말한다. 작가에게 옻칠과 미인도는 원형에의 도전이다. 옻칠은 전통 재료에 속하지만 머물러 고여 있으면 안 되는 대상이기 때문이다. 한국적인 재료와 헤리티지를 '현대적인 미감'으로 재해석한 작가의 행보는 '한국 여성작가로서의 정체성'을 세계 속에서 어떻게 알려야 하는지를 보여주는 모범답안이 아닐까 한다.

| 김미숙, 청화백자, 2021, 나무에 옻칠, 자개, 90×61cm

　　김미숙b.1983~ 작가는 서울에서 태어났고, 성신여자대학교에서 동양화를 전공하였
다. 국회아트갤러리, 세종갤러리를 비롯해 15회의 개인전과 전주 현대미술관, 시민청, 세
종문화회관, 예술의전당 등 20여 회의 기획전에 초대되었다. 또한 국내외 아트페어에도
다수 참가했다. 2019년 나혜석 미술대전에서 우수상을 수상하였으며 상해 공예미술대학
에서 옻칠 인물화 특강을 진행하기도 하였다.

미인美人의 기준, 시대에 따라 다르다

미인美人, 말 그대로 아름다운 사람을 말한다. 미술에서의 미인 그림, 이른바 미인도는 대부분 여성을 담았다. 왜 그랬을까? 과거부터 여성은 '감상'의 대상이지 '창작'의 대상이 아니었기 때문이다. 일반적으로 경제가 발달한 사회에선 날씬한 사람들이, 경제가 발달하지 않은 사회에서 뚱뚱한 사람들은 미인으로 인정받는다. 다산과 풍요, 종교와 의례 등에 따라 미인의 기준이 달랐다. 사회적 요구가 그 시대의 미를 결정한 것이다. 하지만 동양과 서양의 미의 기준은 확실히 달랐다. 그리스에선 풍만한 8등신의 여성이 미인이었으나, 동양 그것도 유교적 보수성이 발달한 조선에서는 가늘게 내리 깔은 단아한 5등신의 여성이 선호되었다.

서구미의 절대적 기준인, 〈밀로의 비너스〉를 살펴보자. 세계에서 가장 아름답다고 알려진 이 조각상은 1820년 한 농부가 에게해의 남서쪽 밀로스섬에서 우연히 발견한, 높이 2m의 비너스상이다. 광고에도 많이 등장할 만큼 유명한 조각으로, 이상적인 아름다움의 기준으로 평가된다. 파리의 루브르박물관

이 소장한 이 작품은 정면에서 배꼽, 중앙선과 다리가 S라인을 그리면서 풍만한 인체미를 드러낸다. 이렇게 한쪽 다리에 힘을 주고 앞으로 내미는 자세를 콘트라포스토Contrapposto라고 하는데, 이 포즈는 미인 대회 수영복 심사의 전형이 되었다. 풍만한 8등신의 인체와 또렷한 서구형 이목구비가 고대 그리스 로마시대의 미의 기준이었던 셈이다. 훗날 〈비너스〉라는 이름의 누드화는 '외설과 예술의 경계'에 서게 된다.

| 작자 미상, 밀로의 비너스, 기원전 130~100년
경, 204cm, 루브르박물관 소장

| 신윤복, 미인도, 18세기 말~19세기 초, 비단에 채색, 114×45.5cm, 간송미술문화재단 소장, 보물

반면 붓으로 빚은 가냘픈 '조선의 비너스'는 어떤지 살펴보자. 신윤복이 그린 애절하고 그윽한 눈빛의 6등신 미녀 〈미인도〉가 그것이다. 〈미인도〉는 신윤복의 그림 가운데 '최고 걸작'으로 꼽힌다. 화려하게 치장한 모습 속에 섬세한 내면을 담아내 신윤복이 여자라는 풍문을 만들기도 했다. 가녀린 자태 속 애절한 눈빛, 앞의 비너스 조각상에 비교하면, 얼굴 크기도 뚜렷한 윤곽도 몸매도 노출되지 않았지만, 한번 그 앞에 서면 발길을 돌리기 어려운 묘한 매력을 가졌다.

가냘픈 여인은 그림 안을 가득 채우고, 그림 밖 화면을 꿈꾸듯 몽롱하게 바라본다. 초승달 같은 눈썹, 마늘쪽 같은 코, 앵두 같은 입술, 학같이 길쭉한 목. 서구적인 시각에는 전혀 맞지 않는 움직임과 어색한 몸짓이지만, 어느 한 군데 넘치거나 부족한 부분이 없다. 그림 옆 제발題跋: 글씨 속에는 다음과 같이 적혀 있다. "가슴 속에 서려 있는 여인의 봄볕 같은 정, 붓끝으로 그 마음까지 고스란히 옮겨놓았네.盤礴胸中萬化春 筆端能與物傳神" 서양 미인과 달리 동양 미인은 겉모습은 물론, 내면의 애절함까지도 담아내야 했다. 이와 같이 사회적 분위기와 요구에 따라 미인도는 다르게 읽힌다.

비너스를 그리면 괜찮은가? 외설과 예술의 경계

한국에는 없는 미인도의 장르라면 바로 누드화를 꼽을 것이다. 이상적인 인체 표현의 장르인 누드Nude는 비평가들이 알몸인 네이키드Naked와 구분하기 위해 18세기 초에 만든 용어다. 그러나 누드를 '예술로 보느냐 외설로 보느냐'는 시대 분위기에 따라 결정된다. 사회 관습에 따라 때로는 외설로, 때로는

예술로 간주되는 누드 작품의 논란은 인체 표현의 과도성으로부터 시작된다. 포르노그래피인가 아닌가의 평가다. 실제로 Pornography는 그리스어인 Pornei창녀와 Graphein그리다의 합성어로, 어원상 창녀 그림이라는 뜻이다.

그러나 이를 비껴간 사례가 있으니 바로 〈비너스〉라는 이름의 신화화다. 르네상스 이후, 그리스·로마 신화의 소재 가운데에서도 감상과 교양의 측면에서 가장 많은 컬렉터와 화가들의 사랑을 한 몸에 받은 것은 단연코 '비너스 아프로디테'라고 할 수 있다. 여성의 인체 누드를 그리는 일이 원칙적으로 금지됐던 기독교적 세계관 속에서 많은 이들은 '아프로디테'의 이름을 빌려 인체의 아름다움에 대한 갈망을 해소하였다. 고전미의 전형인 보티첼리의 작품 〈비너스의 탄생〉은 에게해에서 발견된 〈밀로의 비너스〉의 자세를 그대로 물려받았다. 그러나 형태에 있어서 어떤 행위성을 유발하지 않기에 외설적이라고 보기에는 어렵다.

문제는 서 있던 비너스가 누우면서 시작되었다. 르네상스 이후 비너스는 현세적 모습, 이른바 인간의 욕망을 형상화한 모습으로 그려지는데 전성기 르네상스 시대의 베네치아 화가 조르조네의 〈잠자는 비너스〉와 티치아노의 〈우르비노의 비너스〉가 대표적이다. 전자가 그리스 전통을 살리면서도 고전 시대와는 다른 최초로 누운 비너스를 그렸다면, 후자는 살집이 좋은 육감적이고 관능적인 지상의 여인으로 변모시켰다. 티치아노에 이르러 누운 비너스의 배경은 실내로 바뀌고, 지그시 감은 눈은 화면 밖 감상자를 빤히 쳐다보는 형태로 바뀌게 된 것이다. 그래도 어느 시대든지 그들이 비너스란 이름을 가졌을 때는 외설 논란으로부터 제외될 수 있었다.

| 프란시스코 고야, 옷을 벗은 마하, 1800년경, 캔버스에 유채, 97×190cm, 스페인 마드리드프라도미술관 소장

　본격적인 문제의 시작은 고야의 〈옷을 벗은 마하〉부터였다. 엄격하게 금지되어 온 여성의 누드가 대담하고 도발적인 이미지로 그려져 보수적인 가톨릭 사회에 충격을 주었다. 당당하고 관능적인 여성의 모습은 신화의 베일을 벗어 던지고 거부할 수 없는 풍만한 여인으로 당대와 마주했다. 고야는 이 그림으로 1815년 종교재판에 회부되어 조사까지 받았다. 이러한 분위기는 1865년 봄, 프랑스 살롱전에 출품하여 각종 언론에서 비난받은 마네의 〈올랭피아〉로까지 이어진다. 고객이 가져다준 꽃다발이 있고 선물의 포장지처럼 목에 검은 리본을 맨 창녀가 관람자를 빤히 쳐다보았기 때문이다. 그러나 퇴폐적이라는 견해는 20세기 전환의 시대와 만나면서, 프랑스 오르세미술관이 사랑하는 가장 위대한 작품으로 쾌거를 누린다. 말 그대로 '비너스'라는 제목은 부르주아적 도덕성을 막기 위한 전통 시대의 상징 도구에 불과했던 것이다.

르 마네, 올랭피아, 1863, 캔버스에 유채, 130×190cm, 파리 인상파미술관 소장

김두량의 삽살개와 이석주,
극사실회화의 사회역사적 함의

　이빨을 드러낸 삽살개가 사납게 으르렁거리는 세밀한 작품을 보자. 가는 붓을 반복적으로 사용하여 움직이는 털의 흐름을 한 올 한 올 표현함으로써 명암이 잘 드러나 있고, 눈의 생생한 묘사와 휘말아 치켜올린 꼬리에 표현된 털이 정밀성을 더욱 부각시켰다. 앞을 향해 한 걸음씩 내딛는 발동작은 활달하면서도 생동감이 넘친다. 2024년 초 영조 즉위 300주년을 맞아 개최한 '탕탕평평蕩蕩平平' 특별전 포스터에 등장한 이 그림은 조선시대 극사실화의 대가 김두량金斗樑, 1696~1763의 〈삽살개〉이다. 그림에는 영조의 어제御題가 실려 있는데, "사립문을 밤에 지키는 것이 네가 맡은 임무이거늘 어찌하여 대낮 길에서 짖고 있느냐"라고 삽살개에 빗대 누군가를 꾸짖고 있다. 영조와 정조 시대의 '탕평蕩平' 정책은 붕당의 폐해를 뼈저리게 겪은 이들이 굳건한 왕권을 세워 새로운 세상을 실현하기 위한 것이었다. 전시에서는 영조와 정조가 남긴 다수의 어필御筆·어찰御札·어제, 왕권을 보여주는 〈화성원행도〉를 비롯한 100여 점의 작품을 선보였다. 그런데 이 시대를 대표하는 포스터에 '삽살개'

柴門夜直
是甬之任
如何途上
壹亦若此
癸亥
六日聟
翌日
金斗樑命

특별전

탕탕平平蕩蕩평평
蕩蕩 평평 탕탕平平

글과 그림의 힘

Special Exhibition
WISE AND UNBIASED

Royal Philosophy
in Paintings and Calligraphy
of the Joseon Dynasty

국립중앙박물관 특별전시실

2023. 12. 8. 금 — 2024. 3. 10. 일

국립중앙박물관
NATIONAL MUSEUM OF KOREA

┃ 탕탕평평 포스터, 영조의 시가 있는 김두량의 삽살개, 국립중앙박물관 2024 기획전

라니. 극사실에 담긴 은유적 의미는 〈장주묘암도漳州茆庵圖, 1746년, 영조 22년〉에서도 찾을 수 있다. 탕평을 반대한 신하 윤급을 비롯한 노론계의 대표적 관리들이 신임사화의 주도자였던 소론 핵심 인사들의 응징을 주장한 날 제작 명령이 내려진 그림이었다. 글과 그림이 '사람에 대한 인문학적 기록'이라면, 탕평을 내건 삽살개의 그림은 '근원에 대한 탐구' 즉 인간다움을 중시한 시기로 '극사실을 통해 사회의 내밀함을 보라'는 교훈이었을 것이다.

실제로 17세기 말~19세기 초 실경시대實景時代의 화훼영모화花卉翎毛畵를 살펴보면 대체로 이전 시대에 비해 세밀한 그림들과 만날 수 있다. 여기서 화훼花卉는 꽃과 풀, 영모翎毛는 새의 깃털과 짐승 터럭이라는 뜻이다. 당시엔 윤두서·조영석·김두량·변상벽·심사정·강세황·김홍도 등 조선 후기 미술사를 빛낸 화가들이 다른 화제畵題뿐 아니라, 섬세한 동·식물화에 천착했다. 실제로 화훼영모화는 동식물의 아름답고 정겨운 모습과 사람들의 풍부한 정서, 나아가 당대를 은유적으로 서술하는 여러 형상들을 보여주었다. 윤두서의 〈군마群馬〉, 변상벽의 〈국정추묘菊庭秋猫〉 등 초상화 속 수염을 극사실적으로 묘사하듯 짐승들의 터럭까지 세밀한 경우가 많았다.

조선시대 그림엔 동물화가 의외로 많다. 개, 고양이, 닭, 소, 말, 호랑이 등 많은 동물들이 그려졌는데, 특히 삽살개와 같은 개 그림이 다수 발견된다. 김두량의 삽살개는 신하를 의미하며, 그 신하가 주인을 향해 짖는 것을 보고 신하들의 붕당 다툼을 꾸짖는 의미로 그렸을 것이다. 하지만 김두량의 다른 개 그림에서도, 동시대 다른 작가의 개 그림에서도 사나운 모습은 표현은 찾아보기 어렵다.

| 김두량, 모견도(母犬圖), 40×56.5cm, 국립민속박물관 소장, 민속80111

| 傳 김홍도, 투견도, 44.2×98.2cm, 국립중앙박물관 소장, 덕수1509

| 김두량, 흑구도, 종이 바탕에 수묵, 23×26.3cm, 국립중앙박물관 소장

〈흑구도〉는 김두량의 다른 그림인데, 감필체減筆體: 형식적인 면을 극도로 생략하는 화법로 처리한 고목과 대조적으로 검은 개의 노회老獪한 표정과 동작을 극사실로 생동감 있게 묘사했다. 서양화법의 경향은 음영법과 털을 한 올씩 세밀히 그리는 사실적 묘사법에서 기인한다. 배경을 간략히 하고 주제인 개를 중점적으로 묘사함으로써 주제에 집중하는 방식이다. 당시 동물화는 문인화 혹은 산수화에 비해 인기 있는 화제는 아니었다. 하지만 단독으로 있는 개 그림 혹은 〈모견도〉 등 쉬고 있는 가족의 모습이나 엄마의 품속을 파고들어 한껏 배를 불린 강아지의 모습 등은 〈투견도〉와 다르게 '영정조 시대의 르네상스'를 묘사한 듯 당대의 도장시대의 흔적 같은 얼굴을 하고 있다. 이 그림들은 세심한 묘사력으로 동물의 생태적 특징을 잘 살린 걸작으로, 새로운 시대의 가치 발견과 맞닿아 있다.

| 이석주, 벽, 1977, 캔버스에 아크릴, 130x130cm, 국립현대미술관 소장

이석주, 극사실에 담긴 우리 시대의 진짜 내면

**"한국미에는 자유로운 주제와 양식 속에
발현되는 소박함과 정교함이 있다."**

– 이석주 –

극사실주의 1세대 작가로 불려온 이석주 작가는 한국의 극사실화를 말할 때 가장 먼저 언급된다. 추상미술이 주류였던 1970년대, 사진보다도 더 사실적인 벽돌을 그려 한국화단에 신선한 바람을 불어넣었고, 당시 주태석, 고영훈, 지석철과 함께 '홍대 극사실주의 4인방'으로 불리기도 했다. 영조의 〈삽살개〉가 붕당정치를 향한 경고였다면, 작가의 극사실은 극한 세상을 향해 더욱 치밀하게 파고든 '사회를 향한 진실성 있는 재현'에 가깝다.

100호의 캔버스에 크게 확대한 듯한 붉은 벽돌은 당시 젊은이들의 삶을 가로막는 은유적 시선을 보여준다. 벽 일부가 확대되어 자세히 들여다보지 않으면 알 수 없는 질감과 그림자를 묘사해 군사정부의 억압과 실존적 자유의지를 생생하게 묘사한 것이다.

실존에 대한 작가의 관심은 1980년대 다큐멘터리 필름을 연상시키는 〈일상〉 연작들에서 극대화된다. 현대연극의 선구자였던 부친 이해랑1916~89 선생의 서사를 연상시키는 작품들은 '벽돌·신문·과녁·길거리·불특정 인물, 현

대사회의 한순간혹은 오브제' 등을 극적으로 포치布置해 사진처럼 펼쳐내는데, 정치의 격변과 올림픽 등 당시 사회가 던지는 질의들을 동시대 미감과 결합해 연결했다. 현대사회의 굴레에서 벗어나기 위한 작가의 몸부림이 보다 구체적인 대상이 되어 일상과 결합한 것이다. 작가는 이때부터 시간성에 대한 실존을 '은유와 서사' 속에서 서술한다.

1990년대 이후의 몽환적인 말 그림 시리즈 〈사유적 공간〉은 겉으로는 현실과 멀리 떨어져 보이지만, 서구적 개인주의가 팽배한 90년대의 실존적 서사를 기록한 것이다. 작가는 인간의 내면이 충돌하는 지점을 말이 달린다는 속성에 비유해 '시간과 존재'라는 철학적 사유를 전면에 내세운다. 극사실과 초현실적 데페이즈망dépaysement 기법의 결합은 연관성이 없는 오브제 사이에서 오는 '낯선 조우'라고 할 수 있다. 데페이즈망은 주로 우리 주변에 있는 대상들을 매우 사실적으로 묘사하고, 그것과는 전혀 다른 요소들을 작품 안에 배치하는 방식으로, 일상적인 관계에 놓인 사물과는 이질적인 모습을 보이는 초현실주의의 방식이다. 1990년대로 이어지는 〈일상〉 연작에서도 이러한 방식은 동일하게 적용된다.

시계, 기차, 말 등 시간을 소재로 한 흐름의 속성은 〈사유적 공간〉 연작 속에서 정신의 느린 흐름을 강조하면서, 사회 역사적 사건 속에서 우리 자신이 어떻게 본연의 자세를 지켜야 하는지를 보여준다. 작가에게 재현은 한국적 사실주의를 낳았던 동물화의 영역에서처럼, 다분히 사회 역사적 함의를 갖는다. 작가의 그림을 '사진보다 더 사진 같다'라는 극사실의 형식성으로만 평가해선 안 된다는 뜻이다. 대상의 특정 부분을 확대 재생산하거나 결합하는 방식은 극한의 정신적 집중과 노동이 필요한 작업이다. 익숙한 대상을 오히려 낯설

게, 비현실적으로 느껴지게 함으로써, 우리의 시각적 인지에 관한 질문을 던지고 시대와 역사를 넘어 우리의 현실을 돌아보게 만드는 것이다. 극사실은 추상보다 더욱 강력한 에너지로 세상과 만나며, 인간과 사물을 향한 시대적 사명과 창조 논리를 사회모순과 자기반성 속에서 되살리는 시도라고 할 수 있다.

| 이석주, 사유적 공간, 2016, 캔버스에 유채, 227.3×181.8cm

| 이석주, 사유적 공간, 2018, 캔버스에 유채, 181.8×454.6cm

이석주, 사유적 공간, 2023, 캔버스에 유채, 227.3×181.8cm

　　이석주b.1952~ 작가는 홍익대학교 서양화과 및 동 대학원에서 서양화과를 졸업하고,
숙명여대 회화과 교수를 지냈다. 아라리오갤러리, 모란미술관, 노화랑, 성곡미술관, 선화
랑, 미술회관, 갤러리 박, 도쿄 다무라갤러리 등 18회의 개인전과 국립현대미술관 50주년
기념전 및 서울관개관특별전, 대만국립미술관《한국현대회화》, 서울시립미술관《극사실
회화–눈을 속이다》등에 참여했다. 주요 소장처로는 국립현대미술관, 서울시립미술관, 후
쿠오카시립미술관, 성곡미술관, 모란미술관, 대유문화재단, 호암미술관, 대전시립미술관,
미국 스미스칼리지미술관 등이 있다.

눈맛의 발견 7-1 미술과 정치의 네트워크 _____
현실발언, 정치가 미술과 만났을 때

| 유스티니아누스 황제와 그의 신하들, 547년경, 모자이크, 산 비탈레
바실리카. 종교가 곧 정치였던 6세기 미술의 특징이 드러난다

정치와 미술은 서로 관련 없는 먼 이야기 같지만 미술은 인간의 현재 삶을 반영한다. 정치는 사전적 의미로 "국가주권을 위임받은 자가 그 영토와 국민을 다스리는 일" 또는 "권력의 획득, 유지 및 행사行使에 관한 사회집단의 활동"이다. 이러한 권력투쟁 과정에서 '현실을 직관'하여 보여주는 미술은 종교성을 띤 서양 중세미술에서조차 봉건영주와 성직자의 정치적 지배에 봉사하는 수단으로 사용되었다. 전통 미술가들은 '권력을 가진 이'에게 봉사하는 작품들을 의뢰받았다. 고용된 직공에 불과했던 미술가들이 창작의 자유를 누

리게 된 것은 도시 상공 시민계급이 '인권'에 눈뜨기 시작한 르네상스 말기부터였다.

반면 종교개혁과 민중미술같이 '소외되고 억압받는 이들의 대변자'를 자처하는 반체제적 미술도 존재한다. 그렇다면 예쁜 색과 아름드리 대상을 그린 작품들을 정치와 무관하다 할 수 있을까? 제도적으로는 민주화가 보장된 시대, 철 지난 논의 같은 '정치미술'은 이제 다양한 테마와 섬세한 대중들에 의해 과거를 재해석하고 가치를 재조정한다. 탈근대화, 젠더와 정체성, 타자와 이주, 신자유주의와 생태미술, 전쟁과 난민 등, '지배와 피지배'가 아닌 '공존과 상생'의 문제로 전환된 것이다. 인터넷의 대중화가 가져온 세대의 격변은 생태적이고 지속가능한 패러다임을 미술의 역할로 치환시킨다.

미술이 정치적 희생물이 되는 반달리즘Vandalism의 현장은 '러시아의 우크라이나 침공' 속에서도 읽을 수 있다. 2022년 3월 6일 BBC는 키예프 성 소피

| 출처: 우크라이나 정부 공식 X(구 트위터) MFA of Ukraine. 작품은 마리아 프리마첸코의 <머리가 둘 달린 닭(Two-Headed Chicken)>

아 대성당 등 7개의 유네스코 세계문화유산을 보유한 우크라이나를 다룬 영상에서 오데사미술관을 빙빙 두르며 이어지는 시민들의 행렬을 보도했다. 이어서 보도는 우크라이나 수도 키예프에 있는 또 다른 미술관의 책임자 올레시아 오스트롭스카-리우타의 인터뷰를 다루면서 "전쟁은 영토에 대한 공격뿐 아니라 문화에 대한 공격도 이뤄지고 있다"라는 점을 강조했다. 우크라이나 정부 공식 SNSMFA of Ukraine 역시 "러시아의 침략으로 유명 민속화가 마리아 프리마첸코의 작품 25점이 불탔다"라고 말했다.

이렇듯 21세기 정치미술은 누가 정치를 장악했느냐가 아닌, 어느 정권이 들어서라도 예술가들이 '논쟁-비판-저항정신'으로 자유롭게 창작할 수 있는 세상이 되어야 한다. 이것이 선거를 통해 국민이 바라는 미래가 아닐까.

| 우크라이나 전쟁 때문에 유물을 옮기고 있는 안드레이셉티츠키 국립박물관

한국화의 아용아법我用我法, 황창배를 요청하다

| 황창배, 룸싸롱, 1983, 한지에 채색

연말이 되면 흥청망청한 분위기 속에서 정치인 혹은 사회지도층 인사들의 시대를 역행한 접대문화들이 입방아에 오른다. 황창배黃昌培, 1947~2001의 〈룸싸롱〉 그림은 이러한 문화가 만연했던 1983년 시대 풍자의 한 단면 속에서

그려진 것이다. 마치 19세기 부르주아의 성문화를 비판한 마네의 〈올랭피아〉처럼 그림 속 남녀는 아무런 거리낌 없이 익숙한 포즈로 서로를 바라본다.

미술은 인간 내면을 향했을 땐 치유와 감상을 목적으로 하지만, 사회를 향했을 땐 현장을 고발하는 르포가 되어 시대의 내밀한 현상을 스스럼없이 고발한다. 그렇게 화가들은 시대가 내팽개쳐버린 양심과 도덕을 그림 안에 고발함으로써 우리 삶의 올바른 길이 무엇인가를 깊이 생각해보게 한다.

자신만의 시선을 손에 빗대 표현한 황창배의 그림들, 혹자는 이를 들어 '한국화의 테러리스트'라 칭한다. 아용아법我用我法, 말 그대로 자신만의 법을 만들고 사용한다는 뜻이다. 그림을 아는 이들이라면 '과거를 넘어 새롭게 나아간다'는 서구의 아방가르드라는 개념과 상통한다는 데 큰 이견이 없을 것이다. 하지만 길이 아닌 곳으로 갔을 때 길이 된다는 것이 얼마나 어려운 일인가. 자신의 어제를 밟고 새로운 길을 개척한 황창배는 안타깝게 2001년 세상을 등졌다. 1990년대에 '황창배 신드롬'을 일으켰음에도, 지난 20여 년 동안 잊혀졌던 그가 최근 다시 언론과 여러 전시를 통해 주목을 받고 있다. 국전國展 대통령상을 수상한 이듬해부터 '1979년 이후'라는 전각을 파고 화법 전환을 꾀한 작품들이 그것이다.

이에 대해 이기우李基雨, 1921~93의 딸이자 작가의 아내인 이재온 관장은 "1979년 이제부터 황창배 그림이다"를 선언한 후, "어떠한 강박이나 메시지를 그리려는 의도가 없는 자유로움을 표현한 것"으로 전통에 기반을 두면서도 즉흥적 감정을 담은 직관의 드로잉을 그려냈다고 설명했다.

많은 현대 화가가 전통을 달항아리 같은 소재주의로만 해석할 때, 작가는 붓을 유희하며 오늘을 관조한 해체적 풍자화를 담아냈다. 전통 문인文人이 사

라진 시대, '신新 문인의 행보'를 추구한 그가 떠오르는 이유는 혼돈의 시대를 사는 우리에게 자기혁신의 미학이 필요하기 때문은 아닐까.

| 작업실에서 생전의 황창배 화백

조희룡의 묵매墨梅와 최지윤,
봄에 핀 사랑 – 매화예찬

| 조희룡, 붉은 매화와 흰 매화(紅白梅花圖), 124.8×46.4cm, 국립중앙박물관 소장, 덕수1155

　　백화百花의 우두머리이자 조선 선비 중 열에 아홉이 반하지 않을 수 없었던 꽃 하면 매화가 있다. 매화는 모든 꽃이 잠들어 있는 추운 겨울, 눈보라와 얼음 속에서 고고히 피어오른다. 예부터 선비들을 비롯한 문인들의 사랑을 독차지했고, 건축과 공예, 회화, 문학 등 다양한 분야에 걸쳐 폭넓은 하나의 장르를 형성해왔다. 공자는 이런 매화를 가리켜 "사군자 가운데 으뜸四君子之首也"

| 조희룡, 묵매도(墨梅花圖), 27×36.5cm, 국립중앙박물관 소장, 신수14080

이라고 하였으며, "바르고 깨끗한 선비文人/雅士는 반드시 매화의 정신을 본받아야 한다"라고 말했다. 그 정신이 바로 인仁, 의義, 예禮, 지智, 신信이다.

사군자는 매화, 난초, 국화, 대나무梅蘭菊竹를 말한다. 완전한 인격을 가졌다는 의미에서 각각 봄—매화雪梅, 여름—난초蘭草, 가을—국화秋菊, 겨울—대나무青竹를 뜻한다. 사군자는 송나라 시대960~1279부터 세련된 아름다움 때문에 중국 회화에 자주 사용됐고, 이후 한국을 비롯한 동아시아에서 차용했다. 매화만이 풍기는 생기 넘치는 기운은 부러질지언정 굽어지지 않는 올곧은 심성이다. 일생 추워도 향기를 팔지 않은 불사이군不事二君, 두 임금을 섬기지 않은 것의 사랑을 담았기에, 매화는 '선비의 꽃'으로 불린다. 그래서 중국 남송의 시인 육유陸游, 1125~1210는 「매화절구梅花絶句」라는 시에서 다음과 같이 평했다.

선비는 궁하면 절의를 드러내고 士窮見節義

나무는 말라도 스스로 향기롭다 木枯自芬芳

그래도 만물의 봄을 되돌리나니 坐回萬物春

이 한 점 꽃향기에 의지한다 賴此一點香

김정희가 아낀 제자이자 매화도의 대가 우봉又峯 조희룡趙熙龍, 1789~1866
은 이러한 선비들이 가져야할 정신과 군주를 향한 사랑을 다양한 형태의 묵매
도로 표현했다. 얼마나 매화를 좋아했는지, 조희룡은 매화 병풍을 두르고 매
화 벼루에 매화 먹을 갈아 매화 시를 쓰고 매화차를 마셨다고 한다. 거기다
'매수梅叟'와 '매화두타梅花頭陀'라는 호를 사용했으니 조희룡의 매화 사랑은
누구와 비교할 수 없을 만큼 대단했다. 간송 전형필의 눈이 되었던 위창葦滄
오세창吳世昌, 1864~1953은 조희룡을 문장과 서화에 뛰어난 '일대一代 묵장墨場
의 영수領袖'라고 평했고, 서화를 사랑한 문예군주 헌종은 조희룡을 '마음이
통하는 벗知友'이라 칭했다. 헌종이 창덕궁 중희당 동쪽에 작은 누각을 지었을
때 편액 '문향실聞香室'을 조희룡에게 쓰게 했고, 조희룡이 회갑을 맞자 벼루
를 하사하기도 했다. 산수, 괴석, 묵란, 묵죽 모두에 능했으나, 조희룡의 이름
에서 가장 먼저 떠오르는 그림은 역시 매화도. 30여 점 이상의 매화도 가운
데, 〈홍매도〉가 유명하다. 조희룡의 매화는 용의 꿈틀거림을 닮았다. 실제로
매화를 그릴 때 기이하게 굽이치는 변화를 준다고 하여 '용매龍梅'라 하는데,
조희룡의 매화들은 용이 승천하는 듯 역동적이고 화려한 율동을 보여준다. 줄
기가 굵고 각이 진 힘 있는 형태이며 꽃잎은 비수가 강한 탄력 있는 필선으로
묘사되어 개성 있는 매화 양식을 형성하였다.

조희룡, 매화가 핀 서옥(梅花書屋圖), 130×32cm, 국립중앙박물관 소장, 본관7964

조희룡, 홍매도(紅梅圖), 200×74.2cm, 국립중앙박물관 소장, 동원2641

| 최지윤, 사랑하놋다 2303, 2023, 캔버스에 장지와 혼합재료, 60×60cm

최지윤, 빛나는 生의 서사 〈사랑하놋다〉

> "한국미란 섬세하고 유려한 선,
> 단아하고 기품 있는 우리 자연의 색
> 그리고 삶과 풍경을 담은 자락의 여백미를 말한다."
>
> - 최지윤 -

최지윤 작가의 작품은 실제 사물을 대상으로 한 현실의 삶을 노래한다. 여성작가라는 한정된 프레임 속에서도 '아름다움 그 자체'를 추구해온 최지윤 작가는 예전부터 터부시돼 온 '여성의 욕망'을 작품 속에 보란 듯이 펼쳐 놓는다. 여성의 내면 속 깊숙한 욕망을 "Live Brilliant, 삶을 빛나게 하라!"는 명징한 메시지로 풀어놓음으로써 '최고의 아름다움'에 대한 지금-여기의 '의심/믿음'에 주목하는 것이다.

"득지심, 응지수得之心, 應之手" 이른바, 마음에 담은 뜻을 시각화한다는 것은 작가 동서고금을 아우르며 다양한 주제들을 평생에 걸쳐 탐구해 왔음을 시사한다. 작가는 작품 초기부터 꽃을 '그리는 자아'와 일체화시켜 작가는 〈사랑하놋다〉 시리즈를 통해 빛나는 대상 가운데서도 최고의 디자인으로 연마된 시각화된 아름다움에 주목한다. 이는 버지니아 울프Virginia Woolf, 1882~1941, 신사임당申師任堂, 1504~51, 허난설헌許蘭雪軒, 1563~89 등과 같이 전통 시대 속에서 자신의 능력을 발휘하기 어려웠던 여성 존재에 대한 오마주이자, 오늘을

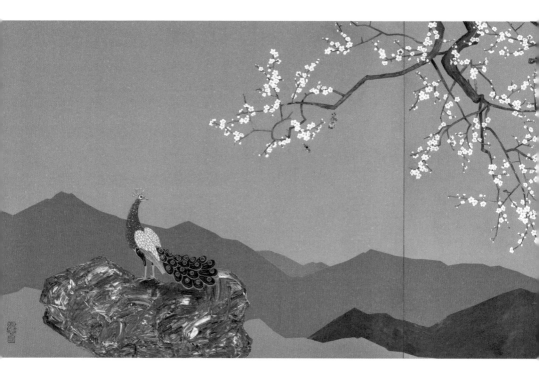

| 최지윤, 사랑하놋다 20-V, 2018, 캔버스에 장지와 혼합재료, 130×486cm

사는 우리 모두에게 부여하는 긍정적 치유의 표현이다. 과거와 현재를 아우르는 시선, 동서미감의 자유로운 연대. 언젠가부터 등장한 자유로운 미감들이 작가의 기존 양식과 어우러져 매력을 더한다. 산수가 등장하는가 하면 자연의 한 부분이 거친 감성으로 표현되기도 한다. 작가 작품의 오늘은 '현재를 살아낸 작가의 공기' 그 자체다.

작가는 초기 작품에서부터 매화의 이야기를 작품에 담았다. 작가는 꽃 그림을 '정물화'와 같은 장식적 모티브로 보는 인식에 회의를 느끼고 '자신의 오늘'과 맞닿아 재해석했다. 매화꽃이 만개하기까지 얼마나 많은 인고의 세월을 견뎌야 하는가. 이처럼 꽃을 대하는 작가의 진정성은 모든 생명이 그 자체로 존재하는 의미와 상황에 대한 관심으로까지 이어진다. 다양한 관계와 상황을 조화롭게 이해할 때 삶의 진정한 가치를 배울 수 있듯이 '여성작가'라는 프레임에 대해 진지하게 고민해 온 작가는 오히려 폄하되던 대상 그 자체를 끌어안기로 결심한 것이다.

사회적·역사적 가치에 대한 이해는 꽃을 둘러싼 외부 대상들을 추상화시키거나 거친 붓질로 변화시키는 실험으로까지 이어진다. 빛은 추억과 기억을, 거친 붓질은 주어진 엄격한 규율을 향한 자유를 상징한다. 작가의 작품 세계는 작가 자신에 대한 회상이자 그가 걸어온 길 그 자체로 해석해야 한다. 작가는 이름 모를 꽃에 담긴 작품의 서사를 통해 작가로서의 자신을 포기하지 않았던 여러 순간을 떠올린다. 사실적인 묘사에서부터 기하학적 변형에 이르기까지 구상具象과 추상을 넘나드는 꽃에 대한 실험들은 복잡다단한 삶을 향한 위안과 평안의 제스처인 것이다.

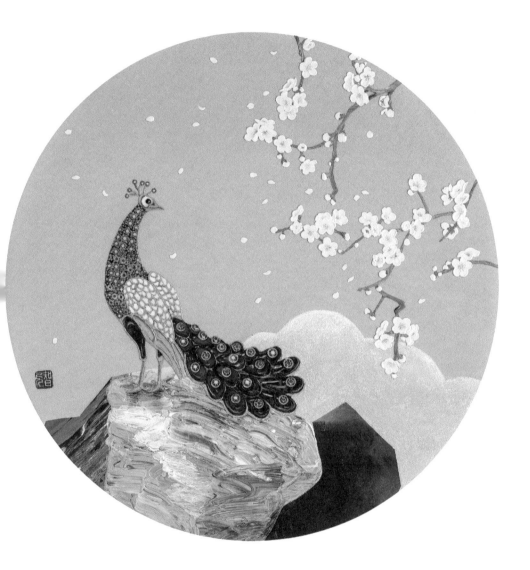

┃ 최지윤, 사랑하놋다 18-Ⅵ, 2018, 천 위에 장지와 혼합재료, 지름 50cm

| 최지윤, 사랑하놋다 2317, 2023, 캔버스에 장지와 혼합재료, 130×130cm

　　최지윤b.1962~ 작가는 서울 출생으로 경희대학교 미술대학 및 동 대학원에서 한국화를 전공했다. 경희대학교, 성균관대학교, 경기대학교 겸임교수 및 초빙교수를 지냈으며, 노화랑, 갤러리 아트사이드, 리각미술관 등에서 30회의 개인전과 500여회의 국내외 기획전 및 초대전에 참여했다. 아트페어로 Kiaf SEOUL, 취리히 아트페어, 대만 아트 타이페이, 홍콩 어포더블, 싱가폴 어포더블 등 40여회의 국내외 아트페어에 참가했다. 주요 소장처로 국립현대미술관 미술은행, 서울시립미술관, 외교통상부, 자생한방병원, 주브르나이 대사관, 크라운해태 등이다.

궁중 모란도 병풍과 김은주,
화왕花王에 담긴 '세밀한 장엄'

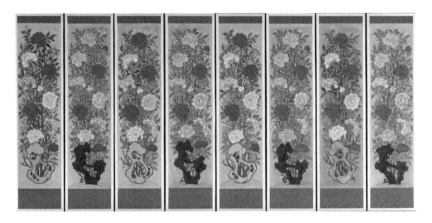

| 괴석모란도 병풍(怪石牧丹圖 屛風), 19세기~20세기 초, 비단에 채색: 8곡 병풍, 235×153cm, 각 166.5× 42cm, 국립고궁박물관 소장, 종묘6416

　　모란은 꽃이 크고 그 색이 화려하여 동양에서는 고대부터 꽃 중의 왕花中 王으로 임금을 상징하며, 부귀화富貴花 등의 별칭으로 알려져 왔다. 모란을 가 리켜 "화려하되 사치스럽지 않다華而不侈"라고 한 말은 겸손을 잊지 않는 왕의 꽃이라는 뜻이다. 모란은 그 화려한 꽃 속에 향기가 없어 나비가 꼬이지 않았 다. 화려함으로 상대를 배척하거나 위압하지 않고 다른 꽃들과 소통하며 보듬 을 수 있는 포용력을 가졌다. 이런 모란의 이야기는 『삼국유사三國遺事』에 실

린 설총薛聰의 단편 「화왕계花王戒」에도 나온다. 꽃나라를 다스리는 화왕花王 모란 곁에는 온갖 아름답고 고운 꽃들이 찾아와 곁에 머물고자 했다. 아름다운 장미와 검소하지만 정직한 할미꽃백두옹 사이에서 누구를 취할지 고민하다 결국 할미꽃을 취한 것은 주변과 소통하고 화려함을 좇기보다 겸손한 덕목을 취했던 모란의 면모를 나타내준다.

모란과 선덕여왕의 고사가 담긴 『삼국사기三國史記』의 기록을 보자. 신라 선덕여왕이 공주이던 시절, 아버지인 진평왕에게 당나라에서 모란꽃 그림과 씨앗을 전해왔다. 선덕여왕은 이를 보고는 "이 꽃은 아름답지만 향기가 없겠군요"라고 말했다. 왕이 웃으며 말했다. "네가 어떻게 그걸 아느냐." 그러자 선덕여왕이 대답했다. "이 그림에 벌과 나비가 없기 때문입니다. 향기가 있다면 벌과 나비가 따르는 것이 당연하지 않겠습니까. 이 꽃은 매우 곱지만 그림에 벌과 나비가 그려져 있지 않습니다. 향기가 없기 때문이겠지요." 씨앗을 심어 꽃이 피자 과연 선덕여왕이 말한 대로 향기가 없었다.

조선시대 그림 속 모란은 새와 풀, 모란이 함께 어우러지는 형식으로 나타난다. 조선 초·중기에 자주 그려졌던 이러한 전통은 조선 말기까지 이어진다. 말기에는 모란의 비중이 커지고 풍성함이 강조되며, 색이 쓰인 채색모란도와 먹으로만 그린 묵모란도로 다채롭게 그려진다. 조선 말기에는 모란만 단독으로 그려지는 모란도가 유행했다.

옆의 〈괴석모란도 병풍〉은 조선시대 왕실에서의 종묘제례宗廟祭禮, 가례嘉禮: 왕실의 혼례, 제례祭禮 등의 주요 궁중 의례와 행사 때 사용된 최고 기량의 작품이다. 8폭 혹은 10폭에 이르는 대형 화면에 연속적으로 펼쳐진 모란들은 화려하고 당당한 분위기를 연출한다. 색색의 꽃과 무성한 잎이 돋은 모란들은

| 청자 상감 모란무늬 항아리(靑磁象嵌牡丹文壺), 고려, 출토지 개성 부근, 높이 19.7cm, 입지름 19.7cm, 국립중앙박물관 소장, 국보, 덕수

자연을 배경으로 하여 다양한 모양의 괴석과 어우러져 여러 가지 상징과 의미를 드러낸다. 바위와 나무, 새 또는 나비와 같은 곤충, 다른 사군자와 함께 제작되는 경우도 많았는데, 주로 첩帖: 앨범 형태와 축軸: 걸개 형태으로 제작되었다. 조선 말기에는 민간에서 활용하는 의례용 병풍으로 암석과 함께 그리는 민화 석모란이 크게 유행하였다.

민화 모란도는 크게 의례 용도의 병풍 형식과 일반 단독 형식으로 나눌 수 있다. 첫째 유형은 궁중의 의례용 모란도 병풍을 민간 형식으로 풀어낸 경우다. 이 경우에는 주로 민간의 혼례나 잔치 용도로 활용되었다. 18세기 후반 유득공이 저술한 『경도잡지京都雜誌』에는 "공적인 큰 잔치에는 제용감濟用監에서 모란을 그린 큰 병풍을 쓴다. 또 문벌이 높은 집안의 혼례 때에도 이 모란 병풍을 빌려다 쓴다"라고 하여 왕실에서 제작한 모란도 병풍이 민간에 유전된 내력을 보여준다. 특히 『경도잡지京都雜誌』가 한양의 첨단 세시와 풍속을 묘사했다는 점은 고려하면 왕실 병풍의 대여는 당시 한양에서 만연하였던 풍조라 할 수 있다. 모란 병풍이 유행하기 이전, 고려청자와 백자 등에 시문된 모란꽃 문양에서도 모란을 향한 우리 조상들의 애정을 엿볼 수 있다.

┃ 김은주, 그려보다-210716, 2021, 종이 위에 연필, 100×80cm

김은주, 종이 위에 새겨진 꽃의 생명력

"한국미란 넘치지도 덜하지도 않은 꾸밈없는 덤덤함,
많은 정성을 들여서 해내어도 그것을 놓을 수 있는 잔재주 없는,
있는 그대로의 맑은 마음자리다."

- 김은주 -

흑연으로 무수히 그어낸 '모란'이 거대한 생명 덩어리가 되어 넘실거린다. 노동집약적 긋기를 통해 꽃은 어느새 생명의 순환을 그린 에너지가 된다. 인체에서 자연으로 확장된 무한의 생명력이 손의 노동으로 펼쳐진 김은주의 작품 세계인 〈그려보다 - 190920/211012 …〉는 제목들이 보여주듯이, 그린다는 본질과 그려진 시간성에 초점을 둔 '현실 집약적 행위성'을 담아낸다. 흑백의 모노크롬을 작업의 본질로 삼되, 빈 공간과 채워진 공간 사이에 가능성의 영역을 남겨두어 '허실상생虛實相生: 비우고 채움이 함께 어우러짐'의 에너지氣를 통해 무한대로 확장하는 생명력을 부여하는 것이다. 2016년 부산시립미술관 신소장품 전시에 출품된 작가의 대규모 작업은 5폭의 거대한 그림이 하나로 결합된 675×210cm의 '병풍 구조'를 보여주는데, 〈가만히 꽃을 그려보다〉라고 명명된 이름처럼 작가는 거시 구조 안에 미시적 생명력을 부여함으로써 '보이는 것과 보이지 않는 것 사이의 관계'에 대해 조심스레 질문을 던진다.

| 김은주, 가만히 꽃을 그려보다, 2011, 종이 위에 연필, 140×300cm

작가의 작품은 멀리서 인지하면 발묵沒骨法: 외곽선을 그리지 않은 번짐효과를 강조한 진한 먹의 운용처럼 보이지만, 가까이 다가가 작품의 본질에 다가가 보면 '종이 위에 연필'로 그려낸 기본에 충실한 작업임을 알게 된다. 조감법鳥瞰法: Bird's eye view으로 그려진 산수화가 연상되는 '종이 선묘線描의 꽃송이 풍경'들은 어찌 보면 형상이나 의미를 넘어 선들이 중첩된 생명력의 무한한 에너지 자체를 표현하는 듯하다. 실제로 작가는 대상을 강조하지 않은 채, '그려보다'라는 이름을 툭 하니 던져놓는데, 무심히 자리한 명명 안에서 자연의 본질에 충실히 하고자 하는 '소요자적逍遙自適: 여유롭고 자유롭게 사는 삶의 방식'하는 경지를 느낄 수 있다. 보는 이들 역시, 작품의 여백과 선을 오가면서 노닐다 보면 대상 사이에 흐르는 바람과 공기의 기운을 만날 수 있다.

멈춤과 움직임 사이의 행위성이 리드미컬한 모노크롬 안에서 꽃을 피우는 작품들은 크기와 상관없이 작품 안에서 작가의 시간을 함축하고 있다. 작가의 최근 작업들은 고요함 속에 일렁이는 파도의 움직임을 담는다. 세태에 굴하지 않는 유연함을 충만한 자존自尊으로 채워 넣은 작품들은 삶의 파동을 자연스럽게 흐르게 하여 '역동하는 시각적 시어詩語'을 창출시킨다. 파도가 동動의 에너지라면, 꽃은 정靜의 에너지다. 꽃이 바람을 타고 물이 되고 파도가 되어 '변모하는 세상'을 그대로 머금기 때문이다. 작가는 지나간 것에 연연하기보다, 강직한 진정성 속에서 자유를 찾는다. 연필이라는 재료를 집요하게 파고든 것도 '선 긋는 행위는 곧 작가 자신'이 된 까닭이다.

김은주, 그려보다-230327, 2023, 종이 위에 연필, 122×172cm

| 김은주, 그려보다-210430, 2021, 종이 위에 연필, 122×172cm

| 사진촬영 : 펠릭스 박 Felix Park

　　김은주b.1965~ 작가는 부산 출생으로 부산여자대학교지금의 신라대학교 예술대학 미
술학부와 동 대학원에서 서양화를 전공하였다. 30여 회의 국내외 개인전과 100여 회가 넘
는 기획전에 초대되었고, 30여 회의 국내외 아트페어에도 참가하였다. 소장처로는 부산시
립미술관, 포항시립미술관, 아난티클럽, 포시전호텔, 서울스퀘어, 로얄컴퍼니, 국립현대미
술관미술은행, 정부미술은행 등이 있다.

책가도 병풍과 엄미금,
세상 만물을 담는 '인문의 힘'

| 책가도병풍(冊架圖屛風), 19세기~20세기 초, 비단에 채색: 6곡 병풍, 126.1×297cm, 각 70.4×289.4cm,
국립고궁박물관 소장, 창덕6500

책가도를 우리말로 바꾸면 책거리라고 부르는데, 이는 책을 비롯한 당대의 중요 귀중품을 함께 그린 그림을 말한다. 자유분방한 개성을 드러낸 민중들의 그림, 민화의 한 장르로 보지만, 민중화가들은 대부분 교육을 제대로 받지 못한 사람들을 칭하기 때문에 화원들이 그린 '궁중채색화'와는 다르게 분류하기도 한다. 하지만 세련미나 격조가 넘치는 궁중 책가도라 할 지라도 그것이 한국적인 파격과 개성을 강조한 그림이라는 점에서 누가 그렸는지보다 무엇을 표현했느냐가 더 중요하다.

| 책가도 6곡병(冊架圖 6曲屏), 조선, 종이에 채색: 6곡 병풍, 152.2×68.3cm, 각 132.6×53cm,
국립중앙박물관 소장, 건희4123

일반적으로 8폭 10폭의 짝수 병풍 안에 책과 기물을 가지런히 넣어 그린 병풍책가도와 책꽂이는 생략하고 책과 물건만 그린 책가도를 구별하는 경우가 많다. 조선 말기에 성행했으므로 서양화에서 볼 수 있던 '투시도법'과 '명암법'이 독특하게 버무려져 있어, 전통화법의 그림들에 비해 공간감과 입체감이 살아 있는 '독창적인 장르'이다. 이윤민李潤民, 이형록李亨祿 부자父子와 같은 화원의 책가도 외에도, 서민들의 풍속도를 잘 그린 김홍도의 책가도 역시 유명하다.

책가도의 역사를 거슬러 올라가 보자. 구체화된 기록은 찾기 어렵지만, 일반적으로 알려진 바에 따르면 조선 후기 북경 사행使行을 통해 신문물이 전래될 당시 다양한 근대문물과 함께 유래된 것으로 알려져 있다. 중국에서는 강희康熙, 1662~1722년 청나라 성조 강희제 연호 후반 서양화풍의 유행과 함께 궁궐에서 유행했고, 연행燕行이 활성화되면서 천주학자들의 영향으로 중국 이외의

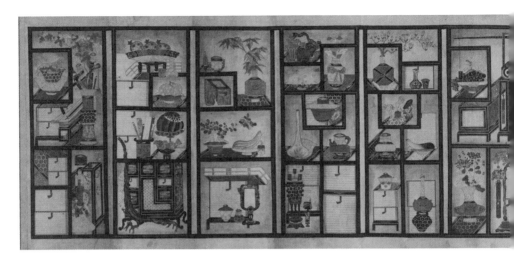

| 이형록, 책가도(冊架圖), 조선 19세기, 비단에 채색: 10곡 병풍, 152.7×32.7cm, 국립중앙박물관 소장, 덕수
 6004

장소로 확산된 것으로 보인다.

　일반적인 책가도는 2폭 가리개보다 6폭·8폭·10폭 병풍이 대다수를 차지한다. 얼마전 인기를 끈 아모레퍼시픽 특별전 '병풍의 나라, 조선'의 이름에서 알 수 있듯이, 병풍은 바람을 막아주는 동시에 행사와 장식의 역할을 하는 일상생활의 필수품이었다. 문방구 병풍의 유행은 일제강점기를 거쳐 근대까지 활성화 되었는데, 조선말기의 궁중회화와 민화 조차 화가의 낙관이 없는 것이 다수여서 누가 그린 것인지 알 수 없다. 간혹 여러 물건 가운데 인장을 그려 넣어 인면印面이 보이도록 눕힌 경우가 있는데, '숨겨진 도장은인: 隱印'은 마치 르네상스 시대 '입회 자화상그림의 한구석에 증인으로서 화가가 등장하는 그림'처럼 화가의 존재를 드러내고 싶은 바람을 드러낸 것이라고 추측된다.

　궁중화원이었던 이형록1808~1883 이후의 책가도 병풍도 제9폭에 자신의

이름을 새긴 도장을 그려 넣어, 애초에 작가미상으로 알려졌다가 나중에 화가를 찾은 작품이 된 경우도 있다. 이렇듯 책가도만의 재치와 묘미는 '상징성'에 있다. 입신양명의 상징이자, 자신의 학식을 드러내는 도구로 활용되었기 때문이다. 살구꽃은 과거 급제와 입신양명을, 공작 깃털은 높은 관직을, 수선화는 신선처럼 살기를 바라는 마음을, 석류는 다산과 자손번창을, 잉어는 어변성룡漁變成龍을 통해 부귀와 출세를, 시계 혹은 안경은 근대 새로운 문물의 유입을 상징했다. 일점투시에 가까운 책들은 역원근법을 통해 쌓일수록 아슬아슬한 긴장감을 유도하며, 공간감을 주기 위한 사각형 공간에는 다양한 기물이 놓여 다양한 음영의 변주를 보여주었다. 책가도를 애호했던 정조는 차비대령화원 녹취재로 문방도를 출제했는데, 그럼에도 자기 이름을 드러낸 예는 많지 않다. 이형록은 이응록, 이택균으로 개명하면서 지속적으로 본인의 인장을 그려 넣었기 때문에, 책가도와 문방도의 대표 작가가 된 드문 예다. 궁중화풍의 책가도는 19세기 민화로 확산되면서, 책가가 없는 책거리가 더 성행했다. 궁중과 상류층에서 서민들에게까지 확산된 책가도는 이후 민화의 핵심주제가 되면서, 현재도 가장 인기 있는 민화장르로 평가된다.

| 엄미금, The Page, 2023, 캔버스에 아크릴, 91×72cm

엄미금, 책가도에서 '인문 추상'으로

"한국미의 진솔함은 삶과 예술이 한데 뭉쳐진 데서 온다.
순박하고 순후하다. 순박은 자연 그대로의 모습이고
꾸밈이 없는 순수함이며 순후는 온순하고 인정이 두터운 것을 뜻한다.
한마디로 한국미는 자유분방하다는 데 있다."

– 엄미금 –

"세상의 모든 책을 하나의 화면에 담을 수 있다면…" 이 말도 안 되는 상상은 '지식의 총아寵兒'라 불릴만한 엄미금 작가의 인문 추상에서 가능하다. 어린 시절부터 책에 관심을 보인 작가는 민화의 중시조로 불린 조자용, 민속학자 심우성 선생이 이끈 민학회民學會를 만나면서 삶의 변곡점을 맞는다. 한국적인 에너지를 인문학에서 찾고 답사를 통해 삶의 경험으로 체화했던 방식, 예술미와 문화미를 하나로 종합하는 시대정신은 작가 신작 위에 고스란히 뿌리내렸다. 책을 쌓고 펼쳐 재결합하는 방식은 다층적 경험이 모여 단순화된 작품의 변화 과정과 닮았다. 초기부터 책거리의 변주에 관심을 가진 작가는 도제식 교육으로 유명했던 '에꼴 드 가나école de Gana'에서 자신만의 개성을 찾는 길을 발견했다.

작가는 서양의 큐비즘과 동양의 책가도의 공통점을 찾아 끊임없이 분해하고 재해석하다 보니 어느새 미니멀에 가까운 사유적 추상에 다다랐다고 고백한다. 역원근법과 다시점을 강조한 책가도에 흥미를 느낀 것은 '인문학적

| 엄미금, The Page, 2023, 캔버스에 아크릴, 30×30×(18)cm

원형'을 가진 책을 바탕으로 했기 때문이다. 작가는 책을 큐비즘으로 표현함으로써 기존 정서를 해체할 뿐만 아니라, 깊은 원형 발굴을 통한 자기 정체성의 변주를 획득한다. 실제 박사과정에서 고려불화의 배채법을 연구한 작가는 책가도를 원형으로 삼은 추상화의 과정 안에 색과 색이 연동되어 나오는 '레이어의 구조'를 한국미의 근간으로 삼는다.

작가의 초기 책가도에서도 역원근법을 바탕으로 한 추상적 구성을 쉬이 찾을 수 있다. 책과 서가書架, 방 안의 기물을 함께 그린 책가도는 십장생도·작호도까지 호랑이 그림 등과 함께 민화의 대표적인 장르다. 흔히 책거리 그림 또는 서가도·문방도·책탁문방도 라고 불리는데, 여기서 '거리'는 복수를 나타내는 우리말 접미어다. 화면 속에 책과 관계없는 갖가지 일상용품들이 어우러져 '선비의 사랑방'을 꾸미는 '문인 문화의 상징'이 되었다. 작가는 이렇듯 책가도의 추상적인 구성 속에서 민화가 가진 현대적인 모티브에 주목했다. 문자향 서권기를 강조한 문인文人의 미감 속에서도 공간성을 무시한 평면구성으로 현대적 세련미를 놓지 않은 장르이기 때문이다.

오래전부터 작가의 작품 주제는 '책'이었다. 작가는 "책은 이해와 통찰력을 주는 나의 스승"이라며 "책은 내 지식의 곳간이고, 내 상상력의 날개"라고 말한다. 책을 단순화한, 감성을 머금은 색면들이 서가에 쌓이듯 하나둘 관계를 형성하며 추상화되는 것이다. 마크 로스코Mark Rothko, 1903~70의 화면을 책으로 옮긴 듯, 캔버스 위로 과감하게 꽂힌 네모난 색면들은 '책을 통한 지적 체험'을 시적 울림으로 전달한다. 민화가 선조들의 생활 그림이었듯이, 작가의 추상 작품들은 '책가도의 동시대적 변용'이라고 할 수 있다.

정미금, The Page, 2023, 캔버스에 아크릴, 117×91cm

엄미금, The Page, 2023, 캔버스에 아크릴, 91×117×(2)cm

　　엄미금b.1959~ 작가는 동국대학교 문화예술대학원에서 논문 「조선 후기의 책거리
도 연구」를 발표하고, 불교미술 박사과정을 수료했다. 개인전은 2023년 아트조선스페이
스 초대전과 Hotel Maximilian Bad Griesbach golf resort독일 뮌헨 등 다수이고, TV조
선 〈이웃집 화가2〉 '아트민화 작가 엄미금'으로 출연한 바 있다. 단체전으로는 Park Bad
birnbach Artrium Germany, Bad birnbach Germany, Affordable Art Fair Amsterdam
Netherlands, 부산 벡스코 아트페어 등이 있고, 소장처는 홍선생미술, 종이문화재단 종이
박물관, 목인박물관, 전 이명박대통령사저 등이 있다.

3부

공예와 건축,
통감각적 레이어

김호정
채성필
아트놈
신미경
배삼식
김덕용
김현식
하태임

빗살무늬토기와 김호정,
기능을 넘은 순수형식

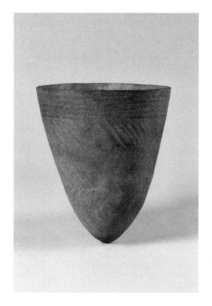

| 빗살무늬토기(櫛文土器), 시대 미상, 높이 50.1cm, 입지름 47cm, 국립중앙박물관 소장, 건희5219

국립중앙박물관의 토기 진열장에 서면 단연 관람객의 시선을 사로잡은 토기들이 있다. 바로 신석기시대의 빗살무늬토기와 청동기시대의 민무늬토기다. 궁금증이 생긴다. 선사시대 사람들은 왜 이렇게 간결하고 세련된 토기를 만들었을까. 그 가운데서도 한국인이 사랑하는 대표 문화재 100선에 해당하는 빗살무늬토기는 신석기시대 한반도에 거주한 주민이 사용했으며 바닥이

뾰족한 형태를 갖췄다. 표면에 빗살무늬가 있어 추상형식의 원형 혹은 신석기 물질의 표상으로 해석되며, 빗살무늬토기는 즐문토기櫛文土器, 즐목문토기櫛目 文土器, 유문토기有文土器, 기하문토기幾何文土器, 새김무늬토기 등으로도 불리 며 서기 1만 년을 전후한 무렵에 한반도에 출현하여 각 지역으로 확산했다고 추정한다. 이 토기의 연대와 양식의 특징은 초창기-조기-전기-중기-후 기-말기 토기로 구분되고, 지역에 따라 문양과 형태가 변화됐음이 확인된다. 이 책에 소개한 주요 작품 앞에는 '건희'라는 유물번호가 적혀 있다. 조립된 완형의 아름드리 토기도 이건희 컬렉션에 포함된 것이다.

빗살무늬토기 명칭은 일제강점기에 후지타 료사쿠藤田亮策, 1892~1960가 한반도의 신석기시대 토기 문양을 북방 유라시아의 캄케라믹Kamm keramik과 연결한 즐목문토기를 한글로 표기한 것이며, 즐문토기와 함께 일반적으로 사용하고 있다. 캄케라믹은 빗Kamm, 영어의 Comb과 도기Keramik, 영어의 Ceramic가 합쳐진 말로, 북유럽 선사시대에 유행한 밑이 뾰족하고 깊은 바리 모양 토기에 빗살로 찍어 무늬를 새긴 토기를 말한다.민족문화대백과 사전

이를 번역해 사용한 일본의 역사학자 후지타 료사쿠는 도쿄 대학에서 한국사 및 고고학을 전공해 평양에 연구소를 설치하여 고분과 사적을 발굴하는 한편, 조선사편수회 회원으로 활약했으며 일본 고고학회 초대 회장을 지냈다. 일제강점기 문화재를 좇다 보면 후지타 료사쿠의 이름이 자주 보이는 것은, 한국에 관한 그의 논문과 저서가 많기 때문이다.

빗살무늬토기는 좁은 의미로 토기 전면에 빗 같은 도구로 그어 점, 선, 원 등의 기하학적 문양을 장식한 토기만을 가리킨다. 넓은 의미로는 적색토기 등을 포함한 신석기시대의 모든 토기를 지칭한다. 빗살무늬토기는 삼국시대 토

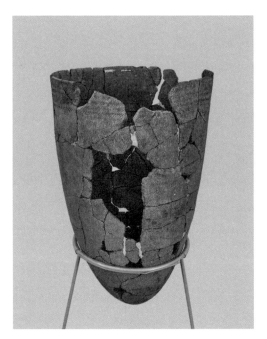

| 빗살무늬토기, 신석기, 출토지 경기도-김포시, 입지름 27.8cm,
바닥지름 4cm, 국립공주박물관 소장, 공한40130

기와 달리 물레를 사용하지 않고 직접 손으로 빚어 올렸으며, 여러 가지 성형법 중에서도 도넛 모양의 점토 띠를 쌓아 올린 윤적법輪積法을 사용했다. 토기 소성燒成: 굽는 방식은 특별한 구조물 없이 야외의 노천요露天窯를 이용해 600~700도정도의 온도에서 산화염 상태로 소성되는데, 이로 인해 대부분의 토기가 적갈색이나 갈색을 띠게 된다.

굳이 다른 문명과의 차이를 두는 이유는 빗살무늬가 다른 문화권의 신석기 토기와는 차별화되는 요소를 가졌기 때문이다. 이미 한반도 특유의 독특한 추상형식이 시기와 지역에 따라 다양한 종류와 형식으로 나타났다가 성행, 소

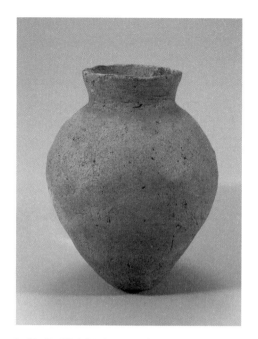

| 민무늬토기항아리(無文土器壺), 청동기, 높이 20.1cm, 입지
름 9cm, 바닥지름 3.5cm, 최대지름 15.8cm, 국립중앙박물
관 소장, 건희5232

멸한 것이다. 이렇듯 토기의 시공간적 특색은 현대 한국 작가들에게도 다양한 영감의 원천이 되고 있다. 발형토기는 음식을 끓이거나 보관하는 용도로, 긴 목이 있는 호형토기는 음식을 저장하는 용도로 주로 사용하였을 것으로 추정되지만, 이 역시 일정하지 않다. 토기의 발견은 새로운 조리법의 획득이라는 측면에서 인류의 생활양식에 커다란 변화를 가져다주었다. 특히 다양한 문양이 시문된 빗살무늬토기는 한국인들의 문화적 다양성이 다른 지역보다 탁월했음을 증명하는 사례가 아닐까 한다.

| 김호정, ≪Soil, Truth, Beauty≫ 개인전 전경

김호정, 토기에서 발견한 관계의 본질

"한국미란 자연과 인간 사이의 관계와
본질의 아름다움을 찾는 것이다."

− 김호정 −

한국미의 레이어를 도자와 페인팅으로 확대한 '융합형 아티스트' 김호정은 토기의 미감을 도자와 순수미술로까지 잇는 확장형 예술을 지향한다. 빗살무늬토기를 서구의 사이프러스고대미감와 연결한 동서미감東西美感의 발현으로 연결한 작가는, 영국 비엔날레와 독일 박람회에 초청받으면서 '초신성超新星 같은 신진 작가'로 떠올랐다. 지난 3월 뉴스프링프로젝트 초대전《Soil, Truth, Beauty》에서는 미술의 일상화를 바탕으로 '흙의 다각화'에 초점을 맞추었다. 이 전시를 통해 추상미술과 도자의 경계를 연결하면서, 한국미의 원형과 현대미술을 정반합正反合으로 재해석한 지난 10여 년 작업의 종합인 '자기 회귀적 프로젝트'를 선보인 것이다. 작가는 한국미를 바탕으로 한 최근 작업들에서 "한국미란 자연과 인간 사이의 관계 속에서 본질의 아름다움을 찾는 것"이라고 밝혔다.

작가에게 주목되는 것은 토기에서 발전한 평면추상 작업이다. 〈Captured Landscape〉 시리즈는 〈Flow〉, 〈Moon Jar〉 시리즈의 흙덩어리와 조각들의

반죽에서 생겨나는 표면의 추상 문양을 감상하면서부터 시작됐다. 풍경을 시적으로 묘사한 '풍경 추상' 작업의 일환이다. 작가는 이에 대해 "흙과 모래를 이용하여 재료 자체를 반죽하고 화면에서 보여지는 질감 속에서 자연의 원형을 추출한 작업"이라고 밝혔다. 이러한 도전은 청주국제공예비엔날레와 경기 세계도자비엔날레 등에서 호평받았으며 장르를 가로지르는 한국 대표 작가로 거듭나겠다는 작가의 다짐과 연결된다. 페인팅의 바탕으로 이루는 전체의 세계관은 '자연에 빗댄 색色의 상징'으로 요약된다. 푸른색Blue은 하늘과 바다를, 붉은색‒갈색Red‒Brown은 땅의 이야기를, 흑백색Black and White은 우주를 표현한다. 이는 화학적 재료가 아닌 흙을 직접 만지면서 탐구해간 '물성과의 관계'로부터 이루어진 것이다.

| 김호정, Caputured Landscape White II, 2021, 캔버스에 혼합재료, 162×130cm

정, Caputured Landscape White Ⅰ, 2021, 캔버스에 혼합재료, 162×130cm

| 김호정, Caputured Landscape White Ⅲ, 2021, 캔버스에 혼합재료, 162×130cm

작가는 "도자기 작업 과정에서 나타나는 흙덩어리와 색 조각이 모여 예기치 않은 문양을 만들어내는 모습은 흡사 자연의 질서 있는 현상과 닮았다"라고 말한다. 이는 도자미감에 담긴 여백과 대상의 관계성에서 발전시킨 것이다. 작가는 신비주의로 점철됐던 청색 도자안료인 회회청과 와 흑색/적색 토양의 원시적 컬러들을 대비시키면서 땅과 하늘의 기운을 연결한 '천인합일天人合一'의 정서를 서구미감과 연결한다. 자연과 하나 되는 통합적 영역의 예술활동에 도전하면서, 하나의 원형질가능성의 점點들로부터 모색된 절제된 미니멀리즘을 행위로까지 확장하는 것이다. 드로잉 신작들은 도자기의 표면과 그 흙이 섞여지는 과정에서 영감을 받아 진행한다. 흙과 일체화된 몸의 움직임은 '이상세계理想世界: 현실적 모순과 부조리가 없는 완전한 세계'에 대한 동경과 염원을 담아 그라피티와 같은 메시지 페인팅으로 확장된다. 흙의 정신을 통해 도자와 페인팅을 연결하는 작가의 시도는 '공예와 순수미술'의 경계를 가로지르는 아카데미즘에의 도전이자 가능성 그 자체라고 할 수 있다. 이러한 확장형 작업들은 '원형과 연결의 내러티브' 속에서 동시대 청년 작가들이 추구해야 할 작가정신을 보여준다.

김호정, FLOW Grey III-2, 2021, 백자토, 16.5×16.5×21cm

　　김호정b.1988~은 경희대학교에서 도예학과 학부를 졸업했고, 홍익대학교에서 산업도
예학 석사, 영국왕립미술대학RCA에서 도자유리학 석사학위를 취득했다. 서울과 국제 무
대를 기반으로 활동하고 있으며, 2021년 청주국제공예비엔날레에서 특선을 수상했고 같
은 해에 경기국제도자비엔날레의 《Cobalt Blue: Dyed for the world of art》에 초청된 바
있으며 현재 경희대학교 도예학과에서 겸임교수로 재직 중이다.

신라 토우土偶와 채성필,
근원을 좇는 '흙의 정신'

| 기마 인물형 토기/명기(騎馬人物形土器/明器), 신라, 높이 23.4cm, 길이 29.4cm,
　국립중앙박물관 소장, 국보, 본관9705

　　우리 민족은 왜 지난한 세월을 극복한 연후에 '흙'을 이야기하는가. 박경
리의 대하소설 『토지土地』는 구한말의 몰락부터 일제강점기에 이르기까지 급
격하게 변화하는 시대에 이르는 과정을 지주 계층이었던 최씨 일가의 가족사
를 중심으로 폭넓게 그려낸다. 힘든 현실을 살아가는 사람들의 한恨과 강인한
생명력을 통해 인간의 보편성에 대한 근원적 탐구를 소설화한 것이다. 『토지』
가 한국 소설사에서 큰 위상을 가지고 있는 이유는 바로 '흙'에 있다. 흙은 우

리 근원을 상징하기 때문이다.

동아시아의 오행五行 중 하나인 흙은 '생명사상'을 형상화한다. 공기, 물, 불 등과 함께 주변에서 흔히 볼 수 있기에 고대 철학자인 헤시오도스는 이것을 만물의 근원, 즉 원소라고 보았다. 창세기에 등장하는 최초의 인간 아담은 히브리어로 흙을 의미하는 '아다마'에서 나왔다. 성공회 기도문의 "흙은 흙으로, 재는 재로, 먼지는 먼지로Earth to earth, ashes to ashes, dust to dust"라는 표현이 유명한데, 창세기 3장 19절에도 "너는 흙이니 흙으로 돌아가리라"라는 구절이 있다. 미국의 소설가 펄 벅Pearl Buck, 1892~1973은 대지를 어머니라 했고 어머니는 자녀를 키우는 흙에 비견했다. 이렇듯 흙은 동서고금을 막론하고, 태초부터 생명과 관계된 여러 형상으로 변주되었다.

흙으로 만들어진 인형을 '토우土偶'라고 부른다. 사람이나 동물, 사물의 모습을 본떠 그릇이나 주전자에 붙이기도 하고, 종교적인 모형, 무덤의 부장

┃ 토우(土偶), 신라, 길이 12.7cm, 길이 7cm, 국립중앙박물관 소장, 동원2119

품 혹은 장난감 등으로 사용됐다. 구석기시대부터 오늘에 이르기까지 만들어
지고 있으니 '흙을 기반한 가장 오랜 예술품'이 아닐까 한다. 특히 한국에선
신라 토우가 유명하다. 그릇이나 주전자에 장식용으로 붙은 토우는 주로 진한
지역에서 출토되는데, 무덤 안에 묻을 부장품 용도인 토용土俑과는 차이가 있
다. 토우가 토용보다 상위 개념이지만, 일반적으론 토우와 토용을 거의 동의
어처럼 사용한다. 서양에서 제작된 토우 가운데 유명한 것은 모신母神으로서
숭배 대상인 〈빌렌도르프의 비너스Venus von Willendorf〉가 있다. 신라·가야에
서 자주 출토되는 토우는 현재까지 전해져 오는 것들 가운데 뛰어난 예술성으
로 인해 높이 평가된다.

　동물이나 가옥을 본뜬 토기가 있는가 하면 말을 탄 인물 또는 배를 탄 인
물 등 갖가지 동작을 나타낸 토기도 있다. 세밀한 것부터 소박한 것까지 만듦
새가 다양한데, 인간의 감성을 나타낸 예도 적지 않다. 기쁨이 넘치는 얼굴 혹
은 금세 눈물이 뚝 떨어질 듯 슬픈 얼굴, 여유 있는 웃음이 담긴 얼굴까지 남
녀노소 친근감 넘치는 표정을 하고 있다. 하지만 대부분은 정확한 출토지나
출토 상태가 알려지지 않아 각 토우의 성격을 규명하는 데 어려움이 따른다.
상형토기 중에서 출토지가 분명한 것은 경주금령총金鈴塚 출토의 기마인물형
騎馬人物形과 인물주형토기人物舟形土器가 각기 한 쌍씩 알려져 있고, 그 밖에
경주 계림로鷄林路 제25호분의 옹관묘甕棺墓에서 출토된 차형토기車形土器, 경
주시미추왕릉味鄒王陵 C지구 제3호분에서 나온 신구형토기神龜形土器로 알려
져 있다. 독립된 토우이건 장식용 토우이건 이들은 자연과 함께 했던 당시의
우주관宇宙觀과 사생관死生觀을 동시에 보여준다.

| 토우장식원통모양그릇받침(土偶附筒形器臺), 신라, 높이 46.8cm, 입지름 20.8cm, 국립중앙박물관 소장, 건희5343

| 채성필, ⟨익명의 땅(terre annoyme)⟩과 ⟨물의 초상(portrait d'eau)⟩ 시리즈 야외 설치, 2022

채성필, 흙에 담긴 관용의 필세筆勢

"한국의 미는 '우리의 미'이다.
즉, 나와 너를 아우르는 포용의 미이며, 관용의 미학이다."
- 채성필-

채성필 작가는 흙과 같은 천연재료를 안료로 삼아 독창적인 고유의 영역을 개척해왔다. 한국화에 기반한 정신상의 요구는 작업실 바닥에 흙물이나 먹물을 흩뿌리는 동시에, 호스에서 뿜어져 나오는 거센 물길로 '필획筆劃의 시공간적 확장'으로 나아간다. 잭슨 폴록Jackson Pollock이 드리핑dripping을 발견했다면, 작가는 동양의 일획一劃을 확장해 거센 폭포가 화폭 안으로 옮겨온 듯한 '물길의 평면화Flat view of the water-way'를 시도한다.

자연과 일체가 된 작가의 몰입Immersion은 안료-흙-캔버스가 몸을 매개로 하나가 된 '기체합일氣體合一'의 상태를 보여준다. 이는 흙에 감화된 작가의 초심初心과 연동된다. 마치 '고결한 선비가 폭포를 바라보는 그림高士觀瀑圖'에서 선비가 폭포만 남기고 그림 밖으로 빠져나온 모양새와 같다. 작가는 손에 쥔 캔버스의 위치를 자유자재로 옮기면서 흙의 에너지를 물길과 연결하는데, 이는 전통적인 회화의 정신과 동시대 아방가르드적 행위성이 결합된 방식이다. 한마디로 채성필의 작업은 노장사상의 소요逍遙: 슬슬 거닐며 돌아다님를 현

| 흙을 활용한 작업 과정

대사회로 옮겨, 산책하듯 작품에 몰입하게 함으로써 '흙 본연인 대지=어머니와 같은 마음의 바탕'과 만나게 한다.

전남 진도 태생인 작가는 어머니에서 흙으로, 흙에서 다시 관용의 시각으로 세계관을 확장하는데, 이는 의미론적으로 볼 때 '형호의 필법기荊浩의 筆法記: 중국 당말 오대'에서 언급한 '겸양謙讓'의 자세와 연결된다. 필법기는 어느 노인과의 문답 형식으로 이루어진 산수화 창작이론서다. 저서는 기이한 형태의 소나무를 그리는 이송도異松圖에 대한 필법을 배운 보답으로 노송老松의 정신과 아름다움에 대해 칭찬하는 시로 이루어져 있다. 작가와 맞닿는 구절을 살펴보자. "마른 곳에서도 시들지 않은 것은 오직 소나무뿐不凋不荣 惟彼贞松, 기세는 높고 험하지만 겸손으로 굽혀 들었다势高而险 屈节以恭" 이는 험난한 작품 활동 속에서도 소나무의 푸름처럼 '겸양과 관용'을 잃지 않겠다는 '흙의 마음'과 닮았다. 작가의 작품들은 갈라진 대지에 물길이 지나가는 '대륙의 조감도'를 연상시킨다. 작가는 동양과 서양이 만나는 관계의 지점에서 흙에서 채취한 고유의 색감들에 '스스로 그러한, 자연自然'의 깨달음을 부여하는 것이다.

작가의 작품에는 삶의 근본, 본질로 회귀하는 동·서미감의 합이 자리한다. 자율이 된 형상들, 그사이를 가로지르는 자율의 힘, 그것은 프랑스에서 활동하고 있는 작가의 작업 철학과도 연동된다. 작가가 흙을 통해 대지의 마음을 담는 이유는 포용하고 이해하는 본질을 추구하기 때문이다. 이분법을 만든 라이프니츠Gottfried Wilhelm Leibniz, 1646~1716가 주역의 음양陰陽을 경계가 아닌, 만물을 낳고 길러서 거두는 생명하늘과 땅으로 본 것과 유사하다. 다름의 가치, 겸손의 미학, 타자의 이해를 톨레랑스관용의 시선으로 본 작가의 시선은 예술이 삶이 되는 깨달음을 보여준다. 흙은 곧 초심이며, 본질을 잃지 않아야 주체

가 자율이 됨을 가르치는 것이다. 흙의 마음은 타인을 단정 짓지 않는 마음에서 비롯되기 때문이다.

| 채성필, 익명의 땅(terre anonyme 240428), 2024, 캔버스에 흙과 수묵, 116×89cm

　　채성필b.1972~ 작가는 전남 진도 출생으로 서울대학교와 동 대학원에서 동양화를 전공하고, 2003년에 프랑스로 건너가 2005년 렌느2대학교에서 조형예술학 마스터 과정을 졸업했다. 현재 파리1대학교 박사과정에 재학 중이며, 2008년에 파리 근교의 고흐 마을 오베르쉬르우아즈로 이주하여 거주 중이다. 동양화의 전통 채색법과 서양미술의 조형 어법을 접목하는 실험을 통해 유럽 화단의 주목을 받았다. 2004년 살롱전 수상과 개인전을 개기로 현지 화랑들과 소장가들로부터 주목받는 작가로 성장하고 있으며, 렌느시에서 선정한 아뜰리에에 입주하여 작업 중이다. 뉴욕, 두바이 등에서 20여 회의 개인전과 주요 단체전을 거쳤으며, 프랑스 체르누스키박물관, 프랑스 파리시청, 프랑스 피노재단, 국립현대미술관, 서울시립미술관, 세종정부청사 등에서 소장하고 있다.

국보 반가사유상과 아트놈,
사유하는 '시대정신'

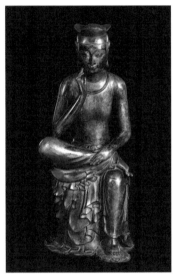

| (왼쪽) 금동반가사유상(金銅彌勒菩薩半跏思惟像), 삼국시대 6세기 후반, 높이 81.5cm, 국립중앙박물관 소장, 국보, 본관2789
| (오른쪽) 금동반가사유상(金銅彌勒菩薩半跏思惟像), 삼국시대 7세기 전반, 높이 90.8cm, 국립중앙박물관 소장, 국보, 덕수3312

국립중앙박물관 '사유의 방'은 외국인들이 가장 먼저 찾는 전시 공간이다. 그곳에는 국보로 지정된 〈반가사유상〉 두 점이 나란히 전시되어 있다. 어둡고 고요한 사유의 내면으로 들어가듯, 끝없는 순환과 확장의 에너지가 너른

공간에 펼쳐진다. 1,400여 년의 세월을 지나 우리와 마주한 두 점의 〈반가사유상〉은 눈을 살며시 감고 세상 그 너머를 바라보는 깨달음의 미소를 짓고 있다. 이들은 마치 〈모나리자〉의 미소처럼, 마음에 작은 물결을 일으키면서 보고만 있어도 치유와 평안을 선사한다.

〈반가사유상半跏思惟像〉이라는 명칭은 상像의 자세에서 유래한다. '반가半跏'는 양쪽 발을 각각 다른 쪽에 엇갈리게 앉는 '결가부좌結跏趺坐'에서 한쪽 다리를 내린 형상이다. '사유思惟'는 말 그대로 생로병사로부터 벗어난 깨달음의 상태를 보여준다. '반가의 자세로 한 손을 뺨에 살짝 대고 생각에 잠긴 불상'은 수행을 통해 번민에서 막 벗어난 듯, 곧 가부좌를 틀고 깨달음의 찰나와 만날 것 같다. 또한 '뮤지엄museum'과 '굿즈goods'를 합한 국립박물관재단의 뮷즈MU:DS '미니 반가사유상'은 방탄소년단의 RM이 산 것으로 알려지면서, 외국인 선물로 큰 인기를 얻었다.

| 사유의 방에 설치된 국보 금동반가사유상들

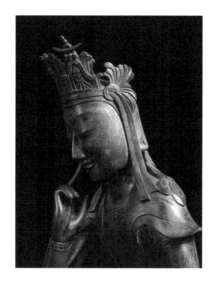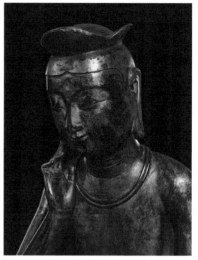

고개를 숙이고 명상에 잠긴 듯한 두개의 국보는 서로 비슷한 듯 다른 감상으로 당대의 시대미감을 대표한다. 시대를 아우르는 〈반가사유상〉에 대해 어떤 이들은 '한국의 〈생각하는 사람〉'이라고 표현한다. 원래는 중국에서 태자사유상太子思惟像이라고 불리는 이 도상은 석가모니가 태자였을 때, 인생의 덧없음을 깨닫는 모습에서 유래했다. 하지만 이 상은 하나의 독립된 형식으로 한·중·일 모두에서 발견된다. 입가에 머금은 생기 있는 미소, 살아 숨 쉬는 듯한 표정, 부드럽고 유려한 옷 주름, 상체와 하체의 완벽한 조화, 손과 발의 섬세하고 미묘한 움직임 등 모든 것이 동아시아 불교의 이상적인 모습을 담은 것이다. 일본 고류사廣隆寺의 목조반가사유상木造半跏思惟像 역시 그 모습이 한국의 것과 비슷하여 서로 영향 관계가 주목된다.

찰나의 미소를 보여주는 반가사유상의 미학은 조화와 균형을 갖춘 단독 예배상으로 많이 만들어졌다. 전시실 왼쪽의 〈반가사유상〉은 6세기 후반에,

오른쪽의 〈반가사유상〉은 7세기 전반에 제작되었다. 형상의 간결함과 옷주름의 율동감은 세속과 이상세계를 연결하듯 묘한 조화를 드러낸다. 작품의 백미는 섬세한 양손 손가락들과 힘주어 구부린 발가락 사이의 긴장감이다. 이러한 반가사유상의 제작은 삼국시대의 최첨단 주조 기술이 있기에 가능했다.

　　주조 과정을 살펴보면, 먼저 수직과 수평의 철심으로 불상의 머리에서부터 대좌까지 뼈대를 세운 뒤에 점토를 덮어 형상을 만든다. 위에 밀랍을 입혀 반가사유상 형태를 조각한 후, 다시 흙을 씌워 거푸집외형을 만든다. 이때 거푸집에 뜨거운 열을 가하면 내부의 밀랍이 녹아 반가사유상 모양의 틈이 생기는 것이다. 여기에 청동물을 부어 굳히고 거푸집을 벗기면 반가사유상이 완성된다.주조 과정 설명은 국립중앙박물관 유물 설명 0.2~1cm의 두께, 1m가량의 크기, 세심한 주조 기술이 만들어낸 세련된 작품은 어디에서도 거푸집의 흔적을 발견할 수 없기에 그 당시 금속 가공 기술이 매우 뛰어났음을 알 수 있다. 하지만 우리는 국보 〈반가사유상〉이 언제 어디에서 만들어졌는지를 유추하기 어렵다. 국보 〈반가사유상〉전시실 오른쪽 한 점은 1912년 일본 고미술상 가지야마 요시히데梶山義英에게 2,600원이라는 큰돈을 주고 이왕가박물관대한제국 황실이 세운 최초의 박물관에서 구입한 것이고, 다른 한 점전시실 왼쪽은 같은 해에 조선총독부가 사업가이자 골동품 수집가인 후치가미 사다스케淵上貞助에게 4,000원을 보상해 주며 구입해, 1916년 조선총독부박물관이 입수한 것이다. 모든 것이 비밀에 쌓여 있기에 더욱 많은 관심을 불러일으키는 국보 〈반가사유상〉들은, 1945년 해방과 함께 조선총독부박물관이 국립박물관으로, 이왕가박물관덕수궁미술관 으로 각각 바뀌어 소장품은 1969년 국립박물관으로 통합, 현재의 우리가 관람할 수 있게 되었다.

아트놈, 350_색즉시공 공즉시색, 캔버스에 아크릴, 162.2×130.3cm(100호)

아트놈, 반가사유상의 대중적 해학미

> "나에게 한국미란 강렬함과 화려함이다.
> 여기에 해학적인 요소가 있다면 더 좋다."
>
> ─ 아트놈─

멈춤과 나아감을 거듭하며 깨달음에 다다른 〈반가사유상〉, 한쪽 다리를 내려 가부좌를 풀려는 것인지, 다리를 올려 가부좌를 틀고 명상에 들어갈 것인지, 유쾌한 해학적 웃음은 다음 움직임을 더욱 헷갈리게 만든다. 깊은 생각 끝에 도달하는 영원한 깨달음은 21세기와 만나 세속적인 현실마저 유쾌한 상상으로 끌어안는다. 삼국시대 시대정신이 '고요한 깨달음'에 있었다면, 오늘의 시대정신은 이질적 사유마저 끌어안는 '현실과 이상의 유쾌한 조우'가 아닐까 한다.

이질적인 가치가 우연과 필연의 무분별한 뒤섞임 속에 존재하는 '혼성잡종의 시대The age of various hybrids'에, 아트놈 작가는 옳고 그름의 가치 역시 상황과 주제에 따라 달라진다는 사실에 주목한다. 이질적이고 낯선 삶이 우리가 받아들여야 할 오늘이라면 차라리 혼성잡종 그 자체를 정체성으로 삼아버린 것이다. "이왕이면 멋지게, 기왕이면 예술적으로!"

작가는 〈반가사유상〉 시리즈에서 강력한 시각적 모티브, 전통 요소신화 혹

은 역사화의 차용, 자기복제술과 유희Funnyism, 혼성잡종 시대 속 간결함평면화, 현실에 기반한 스토리텔링 등을 종합한다. 고정된 의미 체계를 헤집고 재해석하여 보기 좋게 만들어버리는 작가의 탁월함은 이미지를 생산하고 소비하는 팝아트의 본질과 맞닿으면서도, 전통의 형상을 좇는다는 점에서 다분히 한국적이다. 작가는 고매한 전통미술이 갖는 순수성의 가치를 유머 코드로 전환시킴과 동시에 키치Kitsch 자체를 신자유주의 속 문화 그룹 안에 위치시킨다. 전통 문화재이든 유명 상품이든 아티스트가 이를 다룬다면 창의적 가치로 인정받는다는 믿음은 "아트인가 문화재인가"가 오늘날의 시점에서 중요한 질문이 아니라는 것을 깨닫게 한다.

작가의 작품을 가만히 들여다보면, 미술대학을 다닌 적이 없지만 풍자와 창의적 규칙을 만들며 사회의 논란거리를 예술로 승화시킨 마우리치오 카텔란Maurizio Cattelan이 떠오른다. 재밌고 창의적인 작가의 위트는 '나'보다는 '우리', '꿈'보다는 '현실'을 지향하기 때문이다. 작가는 강렬한 시각적 모티브를 통해 서양 재료를 사용하면서도 기법적으로는 한국 채색화가 추구하는 평면성을 고수한다. 전통과 현대, 동양과 서양의 만남 속에서 모든 것을 단순하게 바라보는 '본질가치Essential value'를 지향하는 것이다. 고리타분한 전통이 아닌 한국적 요소들을 대중적 감각으로 그려내는 이유는 K-Art의 시대 속에서 한국 작가로서의 정체성을 보여주기 위함이다. 작가에게 예술이란 세상과 가장 재밌게 대화하는 방식이자 온전한 자신으로 살게 해주는 행복한 매개체인 것이다.

422_The Thinker, 2019, 캔버스에 아크릴, 72.7×60.6cm(20호)

| 아트놈, 406_ART BUDDHA, 2019, 캔버스에 아크릴, 130.3×130.3cm(100호변형)

　아트놈b.1971~ 작가는 서울 출생으로 중앙대학교 한국화과를 중퇴했으며 가나아뜰리에에 입주한 한국을 대표하는 팝아트 작가다. 예화랑, 표갤러리, 갤러리조선, 홍콩 Shout gallery, 싱가포르 Yang gallery, 베이징 등 국내외에서 30회의 개인전과 대구미술관, 울산시립미술관, 소마미술관 등 국내외 100여 차례 이상의 그룹전과 태화강국제설치미술제, 상하이 인터내셔널 퍼블릭아트 등 국제미술제 등에 참여했다. 삼성갤럭시, 넥슨, 카카오, 지포 라이터, 하이트진로, 아디다스, 한국도자기 등 국내외 기업들과 아트컬래버레이션을 진행했다. 국립현대미술관 미술은행, 한국과학기술연구원, 가나아트센터 등에 작품이 소장되어 있다.

부처과 보살의 구분, 머리에 쓴 관冠의 유무

부처佛陀는 깨달은 자覺者를 의미하는 붓다Buddha로부터 온 말이다. 다른 말로 여래如來라고 부르는데, 이는 진리를 깨달은자, 열반에 다다른 자를 말한다. 보살菩薩은 보디사트바 Bodhisattva의 음역으로, 그 뜻은 '깨달음을 구하는 사람 혹은 깨달음이 예비된 자'이다. 본래는 깨달음에 이르기 전의 석가모니를 가리키는 말이었으나, 차츰 위로는 부처를 따르고 아래로는 모든 사람을 이끌어 깨달음을 얻기 위해 힘쓰는 존재를 의미하게 되었다.

불상은 몇 가지 형태로 만들어져, 앉아 있는 경우를 좌상坐像이라 하며, 서 있는 것은 입상立像, 누워 있는 것은 와불臥佛이라고 한다. 또 드물게는 걷는 자세의 입상도 있다. 이 중에서 가장 많이 만들어진 것은 좌상이다. 좌상은 대개 수미단이라는 불단 위에 놓여진다. 불교 세계관에 따르면 세상에서 가장 높은 곳은 수미산이다. 불상이 놓인 곳을 수미단이라 한 것은 부처가 세계의 가장 높은 곳에 있음을 상징한다.국립중앙박물관 유물 설명

불상의 뒷면에는 화염문의 광배가 조성되는 경우가 많은데, 이것은 부처

의 몸에서 광채가 나온다는 것을 뜻한다. 또한 광배에는 조그마한 화불化佛이 있어서 여러 형태로 나타나는 영겁의 불타 세계를 상징한다. 불상의 머리 위에는 닫집이 화려하게 꾸며진다.

불상의 의미는 물론 부처의 모습이지만 넓은 의미에서는 보살상이나 각종 신상까지도 포함한다. 예를 들면 사천왕·범천·제석천·인왕상 등과는 구별이 쉬우나 불상과 보살상을 구분하기란 그리 쉽지 않다. 여러 가지 구분법 중 가장 손쉬운 것은 머리에 보관寶冠을 쓰고 있느냐를 따져보는 것이다. 불상은 대부분 맨머리이나 보살상의 경우엔 보관을 쓴 경우가 많기 때문이다. 그리고 얼굴이 가로 왈曰 자를 바탕으로 하느냐, 눈 목目 자를 바탕으로 하느냐를 본다. 가로 왈 자를 바탕으로 하면 불상, 눈 목 자를 바탕으로 하면 보살상으로 여기지만 대략적인 원칙일 뿐이다. 보살상을 보관이나 목걸이·팔찌 등으로 장식한 것은 석가모니가 성도하기 전 귀인으로서 수행하는 과정을 나타낸 것이라고 한다.

❙ (왼쪽) 서산용현리 마애여래삼존상(瑞山龍賢里磨崖如來三尊像), 국보, 백제후기. 가운데가 부처, 관(冠)을 쓴 양쪽이 보살이다.
(오른쪽) 서산마애불 탁본 유일본, 1970년대 우영 조동원, 성균관대학교 박물관 소장

불상의 명칭

전각과 불상의 이름

약사전·비로전·영산전·무량수전 등 같이 불상이
어떤 건물에 놓여 있는가를 보면 '불상명'을 알 수
있다. 대웅전 또는 대웅보전에는 석가모니를, 극락
전·아미타전·무량수전에는 아미타불을, 약사전
에는 약사불을, 미륵전·용화전에는 미륵불을, 대
적광전·화엄전·비로전에는 비로자나불을 봉안한
다. 이들의 종류는 손의 모양手印으로도 확인 가능
하다.

재질별 분류

용어	뜻
석불상 石佛像	돌로 조각한 불상
마애불상 摩崖佛像	바위를 새겨 부조처럼 만든 불상
목불상 木佛像	나무를 조각한 불상
금동불 金銅佛	동으로 만든 후, 금도금을 한 불상
철불 鐵佛	철을 부어 만든 불상
화상 畵像	천이나 종이에 그린 불상
토상 土像	흙으로 만든 불상
이불 泥佛	진흙으로 빚어 만든 불상

가사 袈裟

승려僧侶의 어깨에 걸치는 검은색의
법의法衣이다. 납衲은 기웠다는 뜻으로
납의衲衣라고도 한다.

통견 通絹

가사를 말하며 양쪽 어깨를 모두 덮는
방식으로 목 주위나 가슴 쪽을 느슨하게
둘러 걸친 것이다.

수인 手印

손으로 어떤 모양을 나타낸 것이다.

대좌 臺座

불보살이 앉는 자리로 가장 많이 사용하는
연화좌蓮華坐 중에서 연꽃줄기를 도안한
앙련仰蓮이나 복련覆蓮 등이 있다.

복련 覆蓮

대좌에서 연꽃이 엎어져 있는 모양이다.

광배 光背

불보살의 몸에서 뻗어 나오는 빛의 표현으로 몸의 뒤에 붙이는 장식이다. 머리 뒤의 원형의 것은 두광頭光, 등 뒤의 타원형의 것은 신광身光, 온몸을 둘러 싼 것은 거신광擧身光이다.

육계 肉鷄

보계寶髻라고도 한다. 부처의 정수리에 솟은 상투 모양이다.

나발 螺髮

소라 껍데기 모양으로 빙빙 틀어서 돌아간 형상을 한 부처의 머리털이다.

백호 白毫

부처의 32상 가운데 한 가지로 두 눈썹 사이에 난 길고 흰 터럭으로서 광명光明을 무량세계無量世界에 비친다고 한다.

삼도 三道

불상의 목에 있는 삼선三線으로 나타낸다.

앙련 仰蓮

연꽃이 받들고 있는 모양이다.

안상 眼象

눈 모양으로 그속에 어떤 형상을 조각해 넣기도 한다.

| 석조약사불좌상, 통일신라, 높이 109cm, 국립중앙박물관 소장, 본관1957

창령사터 나한상과 신미경,
오래된 미래의 흔적

┃ 승려형 나한상(石製羅漢像), 강원도 영월군 출토, 화강암, 가로
22.6cm, 세로 37cm, 국립춘천박물관 소장, 춘천34293

　강원도 영월 창령사터에서 무려 328점의 불상 〈승려형 나한상羅漢像〉이
발견되었다. 행운처럼 찾아온 이들은 2001년 5월 1일 강원도 영월군의 창령
사터에서 경작지 평탄 작업 중에 이 땅의 소유주였던 김 씨가 사찰을 짓기 위

해 땅을 정리하다 우연히 팔뚝만 한 돌덩어리를 발견하면서 세상과 연을 이었다. 사람 얼굴 형상의 석불이 무더기로 쏟아져 나오면서, 창령사는 과거를 지나 현재로 시간 여행을 할 수 있었다.

창령사는 고려시대에 창건돼 조선 전기에 번성했던 사찰로, 임진왜란을 기점으로 폐사된 것으로 추정된다. 워낙 산속 깊은 곳에 작은 규모로 지어졌음에도, 다양한 얼굴을 한 익살맞은 〈석조 오백나한상〉이 328점이나 봉안됐다는 것으로 보아 당시 이곳의 위상을 짐작케 한다.

나한 신앙은 고려 불교 신앙 중 하나로 나한羅漢은 부처의 제자로서 뛰어난 수행 끝에 구극究極의 경지에 이른 사람을 말하는데, 신통한 존재로 인식되어 서화나 조각으로 재현돼 숭배의 대상이 됐다. 돌에 새겨진 나한의 얼굴에는 '한국인의 얼굴'이 자리한다. 일상에서 흔히 접하는 친숙한 사람들 형상은 희로애락을 가진 인간의 모습 그 자체다. 아이들 같은 천진한 미소 속에 익살스럽게 정면을 바라보거나 고개를 살짝 비틀어 수줍은 미소를 띠기도 한다. 생각에 잠겨 턱을 괸 모습, 바위 뒤에서 고개만 내민 채 빼꼼히 상대를 들여다보는 나한도 흥미롭다. 지그시 눈을 감은 나한은 시대를 지나 오늘과 연결된 우리들의 얼굴이자, 우리 속의 나 자신이 되는 것이다.

나한상은 일반적으로 십육나한十六羅漢 – 십팔나한十八羅漢 – 오백나한五百羅漢으로 제작되는데, 석조로 오백나한이 조성된 예는 흔치 않다. 오백나한이란 부처의 가르침에 따라 불법을 깨우친 자들로, 500명의 불교성자를 가르킨다. 불가에서 깨달음의 한 단계인 아라한과阿羅漢果를 성취한 500명의 아라한阿羅漢을 성자로 부르는 것이 이때문이다. 여기서 아라한阿羅漢이란 고대 인도어인 산스크리트어의 번역어이다. 불법을 깨우쳐 신통력을 갖게 된 나한은 몽

골의 침략에 맞서는 고려왕실의 수호신 역할을 담당했다. 이들은 현재 국립춘천박물관에 소장되어 있지만, 이전에 영월군이 문화도시 브랜딩을 위해 '오백나한상 활용 콘텐츠'를 제작했고, 바다 건너 호주 시드니 파워하우스박물관에서 한국과 호주 수교 60주년 기념 전시에도 참가했다.

| 전시 중인 영월사터 오백나한

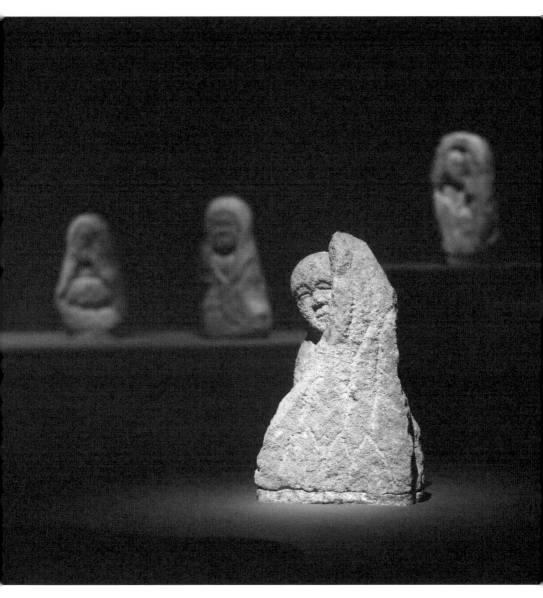

| 전시 중인 영월사터 오백나한 중 일부

나한상의 특징을 한번 살펴보자. 상체를 두드러지게 표현하되 얼굴 중심으로 두꺼운 두건과 가사를 전체에 덮는가 하면, 과감하게 하체를 생략하기도 했다. 나한상은 다른 불교 조각상과는 달리 도상에 대한 제약이 적어 이름 모를 조각가의 개성이 적극적으로 반영되어 있다. 이에 대한 사례나 기록이 적어, 당대를 살던 고려 말 강원도 인근 민중들의 얼굴이 아닐까 하는 상상을 해본다.

초승달 형태의 눈썹, 삼각형의 긴 코, 초승달을 엎은 듯 반원을 그리는 눈은 귀엽고 익살맞다. 입술은 적색으로 채색한 흔적이 있는데, 〈모나리자〉의 미소처럼 양 끝이 올라간 서툰 미소가 매력적이다. 산을 형상화한 석재 뒤에 살짝 숨어 우측으로 고개만 내민 〈승려형 나한상〉도 일품이다. 하나의 석재를 활용해 산과 나한상을 동시에 표현했다. 눈썹과 코를 연결하면서도 도톰한 양감은 적절히 반영되었다. 의외로 세세히 표현된 얼굴 매무새와 세부적인 콧날 함몰형 입술, 깊게 패인 주름과 인중이 뚜렷하다. 반면 나한상의 앞의 산은 단순하게 도식화되었다. 현대 작가의 의도된 세련됨처럼, 거친 듯 세밀하고 정교한 듯 자유로운 이 도상들은 수백 년을 걸쳐 우리 앞에 자리한 '오래된 미래의 흔적'이다. 과거 흔적만 남은 폐사지에서 우연히 마주친 나한에는 조선시대 민초와 현대 서민들의 소망이 절절하게 담겨 있다. 순진무구한 아이의 모습을 닮은 이들은 종교적 신념을 떠나 우리 자신의 마음을 닮은 과거다.

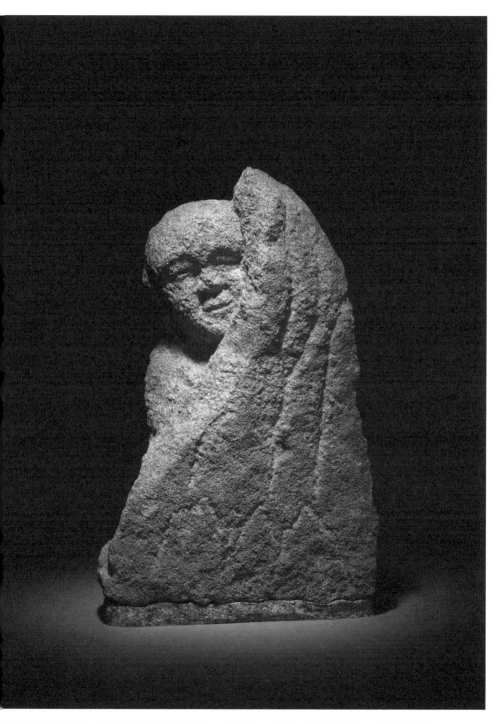

석형 나한상(石製羅漢像), 강원도 영월군 출토, 가로 25.8cm, 세로 39.9cm, 화강암, 국립춘천박물관 소장, 춘천34303

신미경, 사라지고도 존재하는 '한국미의 흔적'

"한국미란 사라지고도 존재하는
한국인 특유의 정서가 반영된 '영속성의 흔적'이다."

- 신미경-

| 신미경, Lefebvre&Fils Gallery, 비누, Paris 신미경
개인전

풍화되고 사라지는 비누의 물성을 권위주의의 해체로 본 신미경은 아시아 여성작가라는 한계를 뛰어넘어 부단히 자기 개성화의 길을 걸어왔다. 동서양 문명의 가치를 '비누 조각'으로 번역함으로써, 최근에는 한국성을 담보한 국제성을 인정받아 하인두예술상의 두 번째 수상자로 지목됐다.

비누를 소재로 서양의 조각상이나 회화, 동양의 불상과 도자기 등 특정 문화를 표상하는 유물과 예술품을 재현하는 작업에 몰두해

온 작가는 의도적으로 대상의 외연적 흔적만을 취해 '동시대적 언어'로 되살려낸다. 비누 특유의 유약하고 연약한 물성이 거꾸로 무게감 있는 '역사적 맥락' 속에서 기존 대상이 지닌 원본성에 가치론적 질문을 던지는 것이다. 비누는 지극히 일상적인 물품이자 부서지고 소모되어 종국엔 사라지는 특성을 가지고 있다. 작가는 이를 트랜슬레이션Translation이라 칭한다.

기존 〈페인팅〉 시리즈와 〈고스트〉 시리즈에 내재한 가능성의 질문들은 늘 결과가 아닌 '과정형 프로젝트'를 향한다. 〈고스트〉 시리즈는 무라노의 유리공예같은 외연을 투명 비누로 눈속임한 비누 도자기를 활용했다. 이는 도자기의 비싼 원본 형태에 충실하되 특별히 고안한 몰드와 비누가 가진 일회적 속성을 '가벼우면서도 무거운, 허무한 가운데 꽉 찬' 양가적 해석 속에 던져 넣는 철학적 작업이다. 작가에게 중요한 것은 "무엇을 만드느냐가 아니라, 무엇을 주체화시키는가"에 있다. 우리의 눈이 만드는 근대 이후의 관계 맺기는 인간의 흔적유물론적 양식이 만들어낸 허구적 신화에 불과하기 때문이다.

지금까지 작가는 탈맥락화된 뮤지엄 유물들을 '식민지 이데올로기'로부터 해체시키기 위해 '보이는 대상Text'에 감추어진 '보이지 않는 장치Context'들을 활용해, 무거움과 가벼움 사이를 넘나드는 이율배반적 해석 구조를 사용해 왔다. "신화화된 사유 안에 감추어진 과거의 간극"은 탈구조화된 이중놀이를 통해 현재화된다. 작가는 유물의 재현을 뮈토스Mythos: 허구 혹은 신화적 구조 안에서 새롭게 재정의한다. 과거 종교였던 신화적 대상들은 믿음이 해체되면서 이성과 진리의 언어인 로고스Logos를 잃어버리고 집단적 껍데기로 전락하는데, 이렇게 대상만 남겨진 신화는 과거와 전혀 다른 방식으로 현재에 소비되는 것이다. 라틴어로 허무 · 허영 · 덧없음을 뜻하는 바니타스Vanitas는 "헛되고

| 신미경, 오래된 미래, 2018, 비누, 우양미술관, 신미경 개인전

| 신미경, Unfixed, 2013, 재영한국문화원, 신미경 개인전

헛되며 헛되고 헛되니 모든 것이 헛되도다Vanitas vanitatum Et omnia vanitas"라는 성경 전도서 1장 2절에 나오는 구절로, 인생무상의 의미를 담은 허무주의로 해석된다. 작가는 이러한 허무성을 예술로 전환해 '허실상생虛實相生'의 시각 속에서 유물이 가진 원본에 새로운 의미를 부여하는 것이다. 우리는 이 지점 에서 작가의 작품들이 사실의 재현the Representation of Reality을 왜 번역하고 있 으며, 왜 바니타스Vanitas를 통해 새로운 길로 나아가려 하는지를 생각해보아 야 한다. '작가의 트랜슬레이션'은 번역과 해석의 내러티브와 유물론적 해석 의 탈피를 통해 새로운 가능성의 탐구를 보여준다. 예술인류학자 같은 여정 속에서 동시대 미술의 가능성과 새로운 대안을 제시하는 것이다.

| 출처: 아트조선

　　신미경b.1967~ 작가는 청주 출생으로 서울대학교 예술대학 학부와 동 대학원에서 조소를 전공하고 영국 슬레이드스쿨과 영국 왕립미술대학원에서 석사학위를 취득했다. 필라델피아미술관, 대영박물관, 국립현대미술관, 브리스톨미술관, 프린세스호프미술관 등 30여 회의 국내외 개인전과 200여 회의 기획전에 초대되었다. 또한 국립현대미술관, 리움 삼성미술관, 휴스턴미술관, 서울대학교미술관, 프린세스호프미술관, 브리티쉬아트카운슬, 브리스톨미술관 등에 작품이 소장되어 있다.

미륵사지와 배삼식,
동양 최대의 절터에 담긴 '상상미감'

| 전북익산 미륵사지 석탑, 후지타 료사쿠 유리원판의 일부, 성균관대학교 박물관 소장

 백제의 숨결을 느끼기 가장 좋은 장소를 꼽으라면 주로 미륵사지가 거론된다. 미륵사지는 미륵사의 터를 말하며, 미륵사는 신라의 황룡사, 고구려의 금강사와 함께 삼국시대를 대표하는 절로, 지금은 반쯤 남은 미륵사지 석탑과 당간지주만 휑하니 서 있다. 백제 사찰로는 이례적으로 『삼국유사』에 창건 실화가 전해지는데, 백제 무왕이 부인선화공주과 함께 용화산 밑 큰 못가를 지나던 와중, 미륵불 셋이 못에서 나타나 왕이 수레를 멈추고 치성을 드렸다는 것

이다. 이에 부인이 왕에게 "여기다가 꼭 큰 절을 짓도록 하소서. 진정한 저의 소원입니다"라고 하였다. 이에 무왕은 지명법사를 찾아가 못을 메우고 절을 지을 방법을 물으니, 법사가 귀신의 힘으로 밤새 산을 무너뜨리고 평지를 만들었다. 이후 미륵불상을 모실 전각과 탑, 행랑채 세 곳을 짓고 미륵사라는 현판을 붙였다고 한다. 전북 익산시 미륵산 기슭에 있는 이곳은 백제 무왕이 639년 창건해 17세기경 폐사됐다는 기록이 있음에도, 설화들이 얽히고 섞혀 여러 이견과 상상을 불러일으킨다.

미륵사지의 현재 터만으로도 우리나라 최대 규모 사찰의 위용을 짐작할 수 있다. 찬란했던 옛 문화의 한 페이지를 보여준 미륵사지는 발굴되기 이전엔, 창건 당시에 세워진 익산 미륵사지 석탑국보 11호 1기, 석탑 북쪽과 동북쪽 건물들의 주춧돌, 통일신라시대 사찰의 정면 양쪽에 세워진 당간지주 1쌍보물 236호이 남아 있을 뿐이다.백제문화단지 '미륵사지' 설명문 미륵사지와 인접한 국립 익산박물관은 1980~96년 동안 장기간에 걸친 발굴 결과 미륵사지 출토품 2만 3000여 점을 모아 놓은 곳으로, 미륵사 창건기뿐만 아니라 조선시대까지 이르는 다양한 유적을 만날 수 있다.

백제시대 공예의 정수精髓로 알려진 '익산 미륵사지 서탑 출토 사리장엄구'는 최근 국보로 지정됐다. 전북 익산은 경주, 공주, 부여와 더불어 우리나라 4대 옛 도읍으로 고대왕국이 갖춰야 할 4가지 조건왕궁-사찰-산성-왕릉을 완벽하게 갖췄다. 김부식은 『삼국사기』에서 백제문화의 특징을 "검소하면서도 누추하지 않고 화려하지만 사치스럽지 않다"라고 서술했다.

미륵사지는 가람배치와 면적에서 거대한 규모를 자랑한다. 가람은 사찰, 사찰 건축물이 배치된 형식을 말한다. 즉 탑이 1개가 있고 금당이 1개가 있으

면 '1탑 1금당식'이라고 하는데, 미륵사는 다른 백제 사찰들과 달리 '3탑 3금당식'으로 건물들을 지었다. 이러한 가람배치는 전 세계 어디에서도 볼 수 없는 혁신적이고 특수한 형식으로, 미륵사가 다른 곳과 달리 새로운 형식을 따르는 곳이었음을 보여준다. 미륵사 중앙에는 목탑이, 동서 양쪽으로는 석탑이 있었을 것이라고 추정한다. 미륵사지 석탑은 한반도에 석탑이 들어올 때 만든 초기 작품인 듯하다. 목탑의 형태를 직접 모방하여 '석탑이 정착하기 이전의 과도기적 원형'이라고 평가받는다. 가람 형식과 탑의 형식 모두, 당시 미륵사에서만 볼 수 있는 유일한 사례라는 뜻이다.

익산 미륵사지 석탑은 고대의 목탑에서 석탑으로 변화되는 과정을 충실하게 보여주는데, 이 석탑 이후 한국 석탑의 크기가 계속 작아지면서 독자적인 양식이 생겼다. 백제의 또 다른 석탑인 정림사지 석탑이나 신라의 감은사지 석탑, 불국사 석탑처럼, 시간이 흐를수록 탑은 형태가 간결해지고 크기는 점차 작아졌다. 이젠 기록조차 남아 있지 않는 시대의 원형은 석탑을 복원하고 붕괴 원인을 조사하는 과정에서 동양 최대의 절터라는 사실과 많은 궁금증만을 남겼다. 미륵사 창건 당시의 정확한 원형은 알 수 없으며, 17~18세기 이전 1층 둘레에 석축이 보강되고 1915년 일본인들이 무너진 부분에 콘크리트를 덧씌운 상태로 남겨졌을 뿐이다.

구조 안전진단 결과 콘크리트 노후화와 구조적 불안정이 우려되어 해체수리가 결정되었고, 2001년 국립문화재연구원이 본격적으로 석탑의 해체와 보수정비를 실시하여 2017년 재조립을 완료했다. 익산 미륵사지 석탑은 고대건축의 실제 사례로서 역사적 가치가 매우 높기에, 우리나라 불탑 건축 연구에서 대단히 중요한 부분을 차지하고 있다.

익산 미륵사지 석탑, 일제강점기, 유리건판, 16.4×11.9cm, 국립중앙박물관 소장, 건판19065.

배삼식, Sincerity No.294-24, 2024, 혼합재료, 120x95cm

배삼식, 터에서 발견한 사각의 레이어

"한국미는 전통을 차용한 소재주의가 아니라,
한국인이라는 자생성을 끊임없이 고민하는 과정에서 발견되는 것이다.
나는 익산 미륵사지 석탑 장엄구 보관함에서 한국의 미인 선을 보았다.
한국 작가가 만들면 한국적인 미술이 된다.
한국 미술은 한국 사람만이 만들 수 있는, 독창적인 아름다움이다."

– 배삼식–

배삼식은 사각의 네트워크를 통해 삶 자체를 대변하는 솔직한 작가다. 작가는 문화와 역사에 대한 서술에서도 "한국적이라는 것은 의도적인 창조가 아닌 한국인으로서의 자생성을 찾아가는 데 있다"라고 말한다. 돌가루를 아교에 섞어 젤로 만든 판을 얹어내고, 릴리프 느낌의 부조물을 작품으로 녹여내는 작업 등, 보조제재료가 중심이 되는 과정은 주변부를 중심으로 만드는 작가의 인생철학과 관계있다.

소재주의를 탈피하여 보이지 않는 가치를 창출하고, 모든 재료를 경험한 이후 자생적으로 터득한 경험의 레이어를 단순한 평면성으로 환원한 것이다. 위Top View에서 본, 마치 건축 도면을 연상시키는 세련된 큐브들이 신구 건축의 조화로움을 상징하듯 춤을 춘다. 마치 유명 건축가가 옛 상징물 위에 새로움을 더해 설계하듯 작가는 회화면서도 조각 같은, 부조면서도 건축 같은 사

배삼식, Sincerity No.131-18, 2024, 혼합재료, 130x180cm

각의 미학을 유기적 네트워크로 그려낸다. 현대적으로 보자면 용산의 랜드마크가 된 데이비드 치퍼필드David Chipperfield의 아모레퍼시픽 사옥을 연상시키지만, 작가의 근작들은 '한국의 미륵사지 석탑 – 터'에서 영감을 얻어 과거의 영광을 오늘의 추상 양식 위에 되살려낸다.

작가의 2024년 작품들은 흰색과 검은색의 경계를 드러내며 '새로운 터'로의 확장을 보여준다. 마치 질문하며 연결되는 '미륵사지의 수수께끼를 푸는 과정'과도 같다. 최근 자연스럽게 틀을 확장할 수 있었던 이유에 대해 작가는 "작업을 넓혀서 하다 보면 조감하듯 터의 중심을 잡게 되는데, 원래 가졌던 역사적인 부분을 드러내는 느낌이 든다"라고 고백한다. 예를 들어 익산 미륵사지의 중심에 놓인 사리함의 작은 중심이 전체를 이루는 핵심이 되는 것과 같은 원리다. 감춰진 수천 년의 터와 흔적들도 '중심'으로부터 따져보아야 전체 모습이 드러난다. 작가는 작품의 중심인 십자 모양을 먹줄로 튀기면서 균형을 잡는데, 이는 과거의 건축가 혹은 조각가가 다양한 경계 속에서 중심을 통해 상징을 부여했던 방식과 유사하다.

풍화된 석재의 시간과 모던 건축이 필터링된 듯한 색조, 소외된 재료를 중심으로 옮겨내는 따스함, 사각의 배열이 만들어낸 무기교의 패턴은 어디서도 본 적 없는 독창성을 갖는다. 차이와 반복으로 이끌어내는 미적 성취는 오늘날의 현대미술을 만들어내는 과거와 현재, 미래를 잇는 방법론이기도 하다.

작가는 이에 대해 "진정성을 바탕으로 한 작품은 사람들과 어떤 관계를 맺느냐에 따라 계속해서 진화하는 발전 과정"이라고 말한다. 삶과 일체화된 작업 방식이 곧 '진정성의 표출Expressing sincerity'인 셈이다. 미륵사지의 사각미감은 어린 시절 목도한 가야문화에 대한 관심과도 연결된다. 가야토기에서 반

복적으로 발견되는 사각의 투각 형상들이 '미륵사지의 터'와 레이어된 셈이다. 작가의 큐브들은 갈고 닦아내어 획득한 인내의 형상일 수도, 집터와 어우러진 안식처일 수도 혹은 우리 시대가 만들어낸 스마트폰 앱들, 이른바 인터넷으로 협력하고 상생하는 한국적 정서의 근간일 수도 있다. 미륵사지—가야토기—원고지의 선적 배열과 스마트폰 어플로까지 이어진 무작위적 창작 행위 속에서 작가는 저절로 터가 되고 길이 되는 '자생적 추상'의 과정을 보여준다.

| 배삼식, Sincerity No.002-17, 2024, 혼합재료, 195x122cm

배삼식, Sincerity No.259-23, 2024, 혼합재료, 33×24cm

　　배삼식 b.1956~ 작가는 경남 거창 출생으로 동국대학교 학부와 동 대학원에서 조각을
전공하고 스페인 바르셀로나 에스콜라 마사나를 졸업하였다. 갤러리 서화, 영은미술관을
비롯해 20여 회의 국내외 개인전과 200여 회의 기획전에 초대되었고, 호암미술관에 작품
이 소장되어 있다. 또한 Kiaf SEOUL, Art Busan, BAMA Busan 등 국내외 아트페어에
도 참가했다.

고려 나전칠기와 김덕용,
최고 기량의 영롱한 빛

| 나전경함, 고려, 22.6×41.9×20cm, 국립중앙박물관 소장, 보물, 증9291

　　나전칠기는 청자, 불화와 함께 고려시대 미술의 정수精髓로 전 세계에서 손꼽을 만큼 최고 수준의 미감으로 현재 20점밖에 남지 않았다. 고려시대의 나전칠기는 주변국에도 인기가 많아 중요 선물 품목에 포함되었다. 송나라 사신 서긍은 『고려도경』에 "나전 솜씨가 세밀해 가히 귀하다세밀가귀細密可貴"라는 기록을 남기기도 했다.

나전은 '자개'라는 순우리말로도 쓰인다. 나전은 한자로 소라 라螺, 비녀 전鈿이라 쓴다. 전복, 소라, 조개와 같은 패류貝類의 껍데기를 갈아 얇게 가공한 자개를 일일이 붙여 문양을 장식하는 기법을 말하는데, 공예 기술의 집약체로 불린다. 나전칠기를 자세히 들여다보면, 나전 본래의 무지갯빛과 광택이 특유의 영롱함을 드러낸다. 핵심은 세밀하게 반복된 문양 표현 속에서 빛나는 다채로운 색감을 선사한다는 것이다.

국립중앙박물관이 소장한 고려 〈나전경함〉을 살펴보자. 보물 〈나전경함螺鈿經函〉은 영롱한 빛으로 보는 이의 눈을 사로잡는다. 본래 불교 경전을 보관하기 위해 만들어진 함이다. 고려 후기의 작품으로 추정되는데, 섬세한 450여 개의 모란당초문牡丹唐草文이 넝쿨을 따라 반복된다. 모란꽃은 꽃술 같은 보주寶珠 모양으로 배치됐고, 꽃과 꽃을 이어주는 줄기는 율동적인 표현을 위해 자개가 아닌 금속 선을 사용했다. 자개와 함께 금속을 사용한 것은 고려 나전칠기의 대표적 특징이다. 자세히 들여다보면 당시 유행하던 마엽문麻葉文: 대마 잎사귀 문양, 귀갑문龜甲文: 거북 등껍질 같은 육각 문양, 연주문連珠文: 작은 원을 둘러친 문양이 보좌하고 있다. 이들 문양은 자개를 그냥 사용하는 것이 아니라 자개를 가늘게 잘라 무늬를 표현하는 '끊음질' 기법이 사용됐다. 국립중앙박물관에서 열린 고려 100주년 특별전 《대고려 918·2018: 그 찬란한 도전》은 고려미감의 원형으로 나전을 전면 배치

한 바 있다. 세월의 흔적을 머금고 군데군데 갈라지고 칠이 떨어졌음에도, 전체적인 미감은 놀랍도록 세련됐다.

| 나전대모국화넝쿨무늬붓자, 고려, 42.7×1.6cm, 국립중앙박물관 소장, 신수4033

| 나전국화넝쿨무늬자합, 고려, 9.8×7cm, 국립중앙박물관 소장, 신수51951

〈나전대모넝쿨무늬불자螺鈿玳瑁菊唐草文拂子〉는 완형을 갖춘 가장 오래된 불자로, 이는 선승禪僧이 마음의 번뇌와 티끌을 없앤다는 상징적인 지물指物이다. 붉은색의 대모와 나전을 번갈아 가며 배치한 겹꽃이 압권인데, 작고 세밀한 둥근 형태의 C자 모양으로 잘라 만든 나전이 전체를 감싼다. 나전과 함께 바다거북 등껍질인 대모玳瑁가 장식된 대모복채법玳瑁伏彩法은 12세기 고려 나전칠기의 대표적 특징이고, 이 불자가 고려 전반기 나전칠기로 판단하는 근거가 된다.

〈나전국화넝쿨무늬자합螺鈿菊花唐草文盒〉은 앞의 보물보다 온전하고 아리따운 자태를 갖춘 작은 모자합母子盒이다. 이 자합은 국화넝쿨무늬가 빼곡이 장식되었고, 꽃과 넝쿨 사이 자개와 대모가, 넝쿨 줄기와 테두리에는 금속 선을 사용했다. 세밀가귀란 말처럼, 크기는 10cm 안쪽으로 손에 쏙 잡히는 작은 크기이지만, 나전–대모–금속 선으로 장식해 섬세함이 함께 어우러져 고려시대의 작으면서도 세련된 '나전칠기 특유의 수준 높은 빛깔'을 보여주는 수작이다.

2015년에 열린 《세밀가귀細密可貴: 한국미술의 품격》 특별전에서 선보인 나전칠기는 안팎으로 고미술의 절정을 보여준 전시라고 각광받는다. 고려 나전칠기는 일본인이 소유하던 유물을 2020년 국외소재문화재재단이 환수해 온 것이다. 최근, 800년간 베일에 가려 있던 귀한 고려 나전칠기가 2023년 9월 6일 국가유산청과 국외소재문화재재단에 의해 환수, 공개된 바 있다. 고려시대부터 이어져 내려온 정교한 손재주는 지금 한국이 반도체 강국이 된 이유가 아닐까.

| 김덕용, 결-순환, 2023, 나무에 혼합재료(자개), 160×140cm

김덕용, 연결과 순환의 세계관 '세밀가귀細密可貴'

"한국의 미는 담백, 절제, 발효, 숭고, 그리움…
그리고 이 모든 것이 자연스럽게 공존하는 비빔밥같은 조화의 미학이다.
자연과 인간의 조화로움에서 근원의 그리움을 찾아가는 결의 순환이다."

– 김덕용 –

세밀가귀細密可貴라는 고려 나전의 세련됨이 '완벽한 기량'과 '자연미감'을 덤덤히 받아들여 삭힘의 자세를 통해 작품에 안착된다. 김덕용은 이를 "세월의 결로 새기는 한국적 아름다움"이라고 평한다. 나무의 결이 자연스러운 시간 속에서 생성되듯이, 담백하게 드러난/표현한 '시간성의 발효'는 고려장인의 섬세함을 타고 천 년 뒤 김덕용의 오늘과 만났다.

작가는 '한결같다'는 말을 좋아한다. 흐르는 물流水이 과거 – 현재 – 미래의 레이어로 연결하듯, 작품은 고려시대 최고 미감을 바탕으로 가장 현대적인 매체로까지 확장되는 것이다. 최근 다른 작가들이 김덕용 작가의 여러 작업을 혼성모방한 사례들이 적잖이 목도되지만, 특유의 한국적 세계관과 높은 완성도를 갖춘 '최고기량과 곰삭듯 녹아든 미감의 깊이'까지는 모방하기 어려울 것이다.

고려 나전이 자연의 여러 문양들을 패턴화했다면, 작가의 작품은 고른 표면 위에 현대적인 추상과 구성의 단면들이 정확하게 배열되고 단청채색이 더

해져 완벽한 조화를 이룬다. 옻을 기반한 자개-알 껍질-금박과의 조화 등 작가의 작품들은 '고도의 기술과 동시대 미감'이 겸비된 최고 기량의 조화미 라고 할 수 있다. 전혀 다른 미감 사이의 조화는 끊고 마감해 연결하는 '공간 프로젝트'를 통해 확장된다.

작가의 작품은 크게 순환의 결을 연결하는 '관계 중심'의 키워드와 무한 대의 공간을 제한적 재료로 개성화한 〈차경-time and space〉 시리즈로 나눌 수 있다. 오랜 나무판에 올려낸 인물들 또한 한국의 자연을 '생의 미학'으로 올려낸 구수하고 깊은 맛을 담았다. 나무판에 연결된 '세밀가귀의 위엄'은 자 연의 조화미를 현대적 공간으로 옮겨 '한국적 피막을 생성하고, 자개와 나무, 재를 활용한 독특한 작품'으로까지 연결된다.

마치 순환하는 우주를 보는 듯한 작가의 작품들은 "인간의 유한성에도 불 구하고, 영속되게 살아가는 자연의 이치"를 담는다. 추상과 구상을 나눠 구분 하기 보다, 한국적인 소재와 전통 재료를 초석 삼아 정신의 깊이를 좇아 '나의 시간과 공간이 요구하는 대로' 따르는 방식이다. 말 그대로 작가의 작품들은 여러 은하계가 하나의 우주라는 무한대의 에너지로 연결되듯 '차연差延, différance'의 방식을 좇는다. 하지만 프랑스 철학자 자크 데리다Jacques Derrida의 차연이 해체와 지연이라는 상반적 언어의 결과값Result value이라면, 작가의 방 식은 순환하면서 개별화되는 "여러 마음의 방"을 하나의 연재처럼 연결하기 때문이다.

〈차경借景-borrowing landscape 자연에서 빌려온 경치〉 시리즈에 등장하는 바다 와 별들의 궤적을 그린 〈우주宇宙〉, 〈상서로운 산수〉 시리즈 등은 '순환하면서 도 연결되는 귀한 미감'을 공통적으로 보여준다. 작가는 동양화 전공에서 찾

| 김덕용, 자운영, 2022, 나무에 혼합재료(자개), 195×190cm

기 어려운 대중적 매개체를 '한국미의 다채로운 재해석' 속에서 결집해 동서
고금의 미감을 종합하는 '최고 기량의 조화미'를 한국미의 레이어로 이어오고
있다.

| 김덕용, 차경-time and space, 2021, 나무에 혼합재료(자개), 220×182cm

▌(왼쪽) 김덕용, 150910-1, 내 마음의 풍경, 2015, 나무에 혼합재료(자개), 160.5×136cm
　(오른쪽) 김덕용, 150910-2, 2015, 나무에 혼합재료(자개), 160.5×136cm(합 160.5×272cm)

　　김덕용 b.1961~ 작가는 순천 출생으로 광주에서 중·고등학교를 졸업한 후 서울대학교 미술대학 회화과와 동 대학원에서 동양화를 전공했다. 2024년 포스코미술관 초대전을 비롯해, 영은미술관 특별초대전, 이화익갤러리, 갤러리현대, 홍콩 솔루나파인아트, 일본 켄지타키갤러리 등 국내외 여러 개인전과 300여 회의 기획전과 해외아트페어에 초대되었다. 작품은 국립현대미술관, 서울시립미술관, 경기도미술관, 아부다비 문화관광청, 토지문화관 등 국내외 다수 주요 장소에 소장되어 있다.

종묘 정전과 김현식,
장엄한 격식을 갖춘 명상의 공간

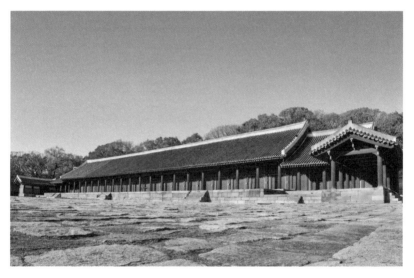

| 종묘 정전, 국보 지정 1985.01.08. 서울 종로구 종로 157(훈정동), 국가유산청 국가문화유산포털 제공

　　서울 종로구 종로에 있는 종묘는 1985년 국보로 지정되었다. 종묘는 제례를 위한 공간이므로 건축이 화려하지 않고 지극히 단순해 특유의 절제미를 보여준다. 과감히 생략된 조형과 단순한 구성임에도 종묘가 구현해야 할 건축 의도는 철저히 규명했고, 단청 역시 극도로 절제되었다. 이러한 구성과 색채의 간결함은 세계 여러 건축가에게 많은 영감을 주었는데, 건축가 프랭크 게

리Frank Gehry는 종묘를 보기 위해 찾은 가족여행에서 "이같이 장엄한 공간은 세계 어디서도 찾기 힘들다"라고 평가했다.

종묘의 중심 건물인 종묘정전宗廟正殿은 조선 태조 4년1395에 창건되었으나 임진왜란 때 소실되었다. 현재의 건물은 광해군 원년1609에 다시 지은 것이다. 정전은 조선시대 초 태조 이성계의 4대조목조, 익조, 도조, 환조 신위를 모셨으나, 그 후 당시 재위하던 왕의 4대조고조, 증조, 조부, 부와 조선시대 역대 왕 가운데 공덕이 있는 왕과 왕비의 신주를 모시고 제사하는 곳이 되었다.

종묘는 토지와 곡식의 신에게 제사지내는 사직단社稷壇과 함께 국가에서 가장 중요시한 제례 공간이므로, 건축양식에도 최고의 격식이 담겨져 있다. 유교의 검소함에 깃든 격식의 공간은 단순한 구성이 모여 장대한 수평을 이루고 있어 다분히 현대적이다. 정전의 양 끝은 협실夾室로 이어지고 동서월랑東西月廊이 직각으로 꺾여서 좌우에서 정전을 보위하는 형태를 취한다. 사이사이에 큼직큼직한 박석薄石: 널찍하고 얇은 돌들로 덮인 넓은 월대가 광대하게 펼쳐지면서 수직과 수평의 묘한 균형을 보여준다.

각각의 단위인 종묘 정전의 신실은 한 칸으로 된 구성의 기본 단위인데, 건물 한 칸 한 칸이 모여서 '개별의 합'을 이룬다. 단순·소박한 신실의 구성들이 옆으로 길게 연속되어 다른 어떤 건축도 흉내 낼 수 없는 종묘만의 특징이 있다. 9칸인 중국의 종묘에 비해 한국의 종묘는 19칸의 긴 정면과 수평성이 강조되었다. 이러한 특성은 종묘가 한국 유교문화의 진수로 '격식과 장엄함' 속에서 오늘에까지 이어지고 있는 것임을 보여준다.

유교문화권인 중국, 베트남과 달리 한국의 종묘는 건물과 더불어 제례와 제례악을 그대로 보존하고 있다. 종묘는 1995년에 '유네스코세계문화유산'으

로, 종묘제례 및 종묘제례악은 2001년에 '인류 구전 및 무형유산걸작'으로 등재되어 '세계 유일한 유무형의 자산'으로 결합되었다. 국가유산포털 종묘 정전에 대한 설명에 따르면 "현재 정전에는 서쪽 제1실에서부터 열 아홉 명인 왕과 왕비의 신주를 각 칸을 1실로 하여 총 19개의 방에 모시고 있다. 이 건물은 칸마다 아무런 장식을 하지 않은 매우 단순한 구조인데 홑처마에 지붕은 사람 인人 자 모양의 맞배지붕 건물이며, 기둥은 가운데 부분이 볼록한 배흘림 형태의 둥근 기둥이고, 정남쪽에 3칸의 정문이 있다. 종묘 정전은 선왕에게 제사 지내는 최고의 격식을 갖춤과 동시에 검소함으로 건축공간을 구현했다." 조선시대 건축가들의 뛰어난 창조적 예술성을 담은 세계에서 유례가 없는 유일한 건축물이다.

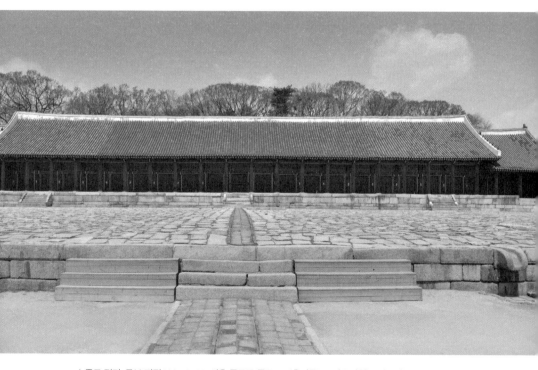

| 종묘 정전, 국보 지정 1985.01.08. 서울 종로구 종로 157(훈정동), 국가유산청 국가문화유산포털 제공

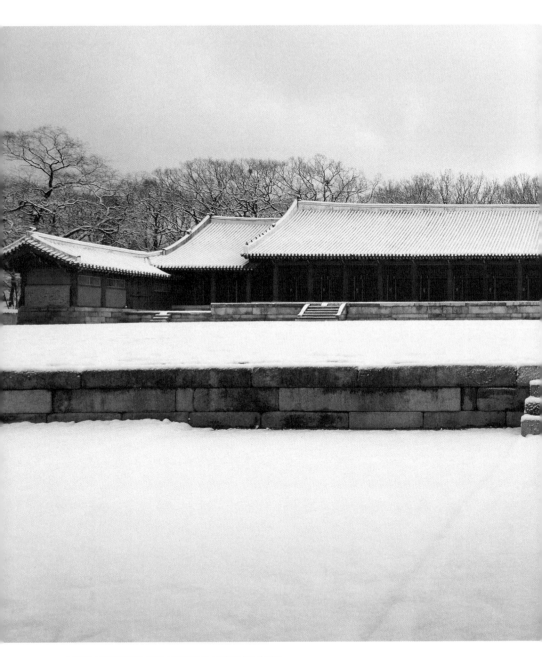

| 겨울날 종묘 정전의 전경. 국가유산청 국가유산포털 제공

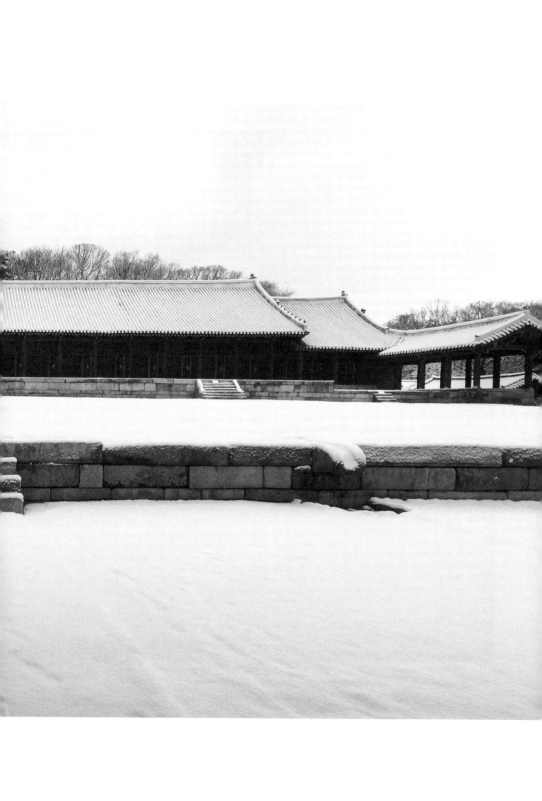

| 김현식, Beyond The Color/W, 2021, 에폭시 레진에 아크릴, 나무 프레임, 80×80×7cm

김현식, 평면 안의 정전 건축-사유炁의 레이어

"한국미는 의도된 공백, 비색非色의 여백에 있다."

- 김현식-

김현식은 "평면은 공간이다"라는 명제를 동서양 문화와의 대화 속에서 발견한다. 근작들은 한국의 대표 건축인 종묘 정전의 섬세하면서도 장엄한 건물을 떠오르게 한다. 종묘 건축과 연계해서 선적 레이어를 동시대 회화 인식으로 연결해 작가의 '한국미감'으로 구현하는 것이다. '평면을 공간'으로 인식한 테제These는 원근법을 발견한 르네상스 건축인들의 '재현적 세계관'과 통하고, '평면을 입체'로 되돌려놓은 프랭크 스텔라Frank Stella의 '자기반성적 세계관'과도 연결된다.

평면 안에 미술사 자체를 옮겨놓은 작가의 고민은 아무도 구축하지 못했던 '개념형 추상의 본질'을 다룬다. 작가는 이러한 평면성을 프랭크 스텔라의 평면과 대조적으로 설명한다. 스텔라의 평면이 밖으로 뛰쳐나와 입체감을 더한 것이라면, 작가의 평면은 화면 내부로 들어가는 구조라는 것이다.

평론가 이진명은 평면을 역사적 서술 속에서 공간화하는 심층 투사의 시각인 '현炁의 예술'으로 명명하고 작가의 작품 세계를 '현炁의 확장' 속에서 해

| 김현식, Beyond The Color/Y, 2023, 에폭시 레진에 아크릴, 나무 프레임, 100×100×7cm

석했다. 다른 한국 단색화 작가들이 동양철학의 정신주의와 명상을 전제로 평면성의 근본을 이해하려고 할 때 작가는 평면성의 구조 속에서 화가가 추구해야 할 엄격한 철학을 스스로에게 부여하고, 규정 안에서의 변주를 꾀한다. 작가는 평면성의 구조 속에서 화가가 추구해야 할 엄격한 철학을 스스로에게 부여하고, 규정 안에서의 변주를 꾀한다. 제1회 하인두예술상에 만장일치로 선정된 이유 역시, '동서미감을 집요한 작가정신으로 파고 들어간 탁월함' 때문이 아닐까 한다.

내 작업에서의 여백은 겹겹의 색 기둥 사이에 아무것도 그리지 않고 투명하게 보이는 의도된 빈 공간이다. 선과 선 사이의 무수한 공백은 여지의 공간이고 새로운 가능성의 공간으로 무한히 확장하는 절대 현玄의 공간으로 초월적 울림을 만들고자 하는 나의 절제된 의도이다.

<div align="right">- 「작가 노트」 중에서</div>

작가의 작업은 선적미감을 한국 건축공간처럼 풀어내 정적이면서도 활력이 있는 '적조미寂照美'를 드러낸다. 고요하게 빛나는 아름다움으로, 날아갈 듯 치켜올려진 처마의 자유로움이 평면 속에서 깊이 있는 명상미감으로 드러나는 것이다. 이는 한국 건축의 품격과 적조한 성정을 드러낸 '종묘정전'이 현대 추상회화로 옮겨온 듯하다.

길게 이어진 웅장한 선현善賢들의 정신, 선의 미감을 깊은 역사로 드러낸 레이어, 마치 한국의 파르테논신전을 연상시키는 '사유의 다층 구조'는 격물궁리格物窮理와 거경함양居敬涵養의 성취를 추구한 '조선 건축의 바탕'과도 닮았다. 실제 한국 건축미의 최고 수준을 보여주는 종묘정전은 건물 한 칸 한 칸이 모여서 전체를 이룬다. 단순한 구성을 한 신실이 모여 하나의 장대한 수평적인 건축 형태를 만들면서, 넓은 기단의 형식인 월대가 광대하게 펼쳐가면서 공간을 보다 장엄하게 만들지만, 그 안에서 개별 구조들은 평등한 시선으로 각각의 공간을 이루고 있다. 작가의 평면 공간이 지극히 단순하고 소박한 것처럼, 길게 연속된 종교정전이 주는 압도적인 장엄함은 다른 어떤 건축도 흉내 낼 수 없는 독특한 바탕을 이루는 것이다.

| 김현식, ITS. Mirror/Installation View, 2021, 에폭시 레진에 레진 안료, 레진 프레임, 300개 각 19×19×4cm

| 김현식, Beyond The Color/W, 2021, 에폭시 레진에 아크릴, 나무 프레임, 80×80×7cm

김현식b.1964~ 작가는 경남 산청 출생으로 홍익대학교 회화과에서 공부했다. Dollmaci Gallery Istanbul, ART Loft Gallery Brussels, Mauger Morden Art Gallery London, 학고재 등 국내외 20여 회의 개인전과 200여 회의 기획전에 초대되었다. 또한 Art Basel Hong Kong, Art Brussels Belgium, Art Miami, Art New York, Art London, Asia Now Paris, Art Paris, Kiaf SEOUL, Art Busan 등 다수의 국내외 아트페어에 참가했고 K11 Collections Hong Kong, 국립현대미술관, 광주시립미술관, IUNOM Group LA, Chalet Collections London 등이 작품을 소장했으며, 제1회 하인두예술상2022, Art Busan Awards2019 등을 수상하였다.

창덕궁 인정전仁政殿과 하태임,
단청과 컬러밴드의 '어진 균형'

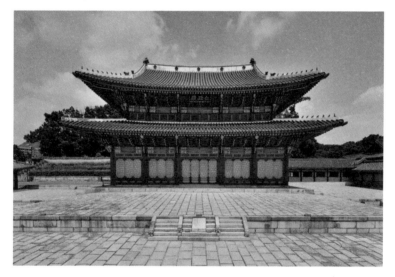

| 창덕궁 인정전 전경, 순조 4(1804), 국보 제255호, 국가유산청 국가유산포털 제공

세상의 모든 질서인 만곡彎曲: 활 모양처럼 굽은 모양=컬러밴드 패턴은 인간의
신체가 허용하는 '겸손한 아름다움謙讓之德'을 지녔다. 단연 조선 건축물 중 단
아한 화려함을 뽐내는 창덕궁 인정전昌德宮 仁政殿, 국보 255호. 사신을 접견하고
신하들로부터 조하를 받던 공식적인 건물인 만큼 너른 마당朝廷과 하늘을 사
이에 둔 '아름드리한 조화'가 하나의 만곡선을 이룬다.

| 창덕궁 전경 및 회랑, 국가유산청 국가유산포털 제공

| 창덕궁 인정문에서 본 전경, 국가유산청 국가유산포털 제공

　　국가유산포털 〈창덕궁 인정전〉의 설명에 따르면 "'인정仁政'은 '어진 정치'라는 뜻이다. 인정전은 창덕궁의 정전正殿=法殿으로, 왕의 즉위식을 비롯하여 결혼식, 세자 책봉식 그리고 문무백관의 하례식 등 공식적인 국가 행사 때의 사용한 중요 건물이다. 인정전의 넓은 마당은 '조회가 있었던 뜰'이란 뜻으로 조정朝廷이라고 부른다. 삼도 좌우에 늘어선 품계석은 문무백관의 위치를

| 창덕궁 인정전의 처마와 단청, 국가유산청 국가유산포털 제공

나타내는 표시로 문무관으로 각각 18품계를 새겼다."라고 한다. 정조 때 조정의 위계질서가 문란해졌다고 하여 신하의 품계에 따른 비석을 세운 것인데, 문무관이 임금님께 절을 하라고 "배拜 –"하는 구령이 떨어지면 홀을 든 채 마주 보며 '곡배曲拜: 활처럼 몸을 구부려 절함'를 했다. 창덕궁 인정전은 유네스코세계문화유산으로 바깥에서 보기엔 복층으로 보이지만 건물 안은 단층으로 되어 있어 위아래가 통으로 뚫린 '열린 구조'인 복층 건물이다. 높은 천장 중앙에는 예로부터 상상의 새로 불리는 봉황 두 마리가 땅과 하늘을 연결한다. 인정전의 처마는 굽은 활처럼 둥글게 말려 하늘을 향하지만, 자신의 한계를 겸손하게 받아들이면서 하늘을 배경 삼은 단아한 미감을 자랑한다. 이를 돋보이게 하는 것은 바로 궁궐 단청이다.

단청이란 청색, 적색, 황색, 백색, 흑색 등의 기본색을 배색하여 간색間色: 중간색을 만드는데, 건축물의 영구 보존과 주요 건축자재로 쓰이는 소나무의 강한 목질과 결의 갈라짐을 보완하기 위해 도장 방법으로 고안되었다. 단청의 특별한 색과 문양은 옛 원시 사회에서부터 주술적인 의미와 조화를 부여해 궁궐의 장엄함과 품격을 높이려는 의도가 담겨져 있다.

단청은 자연과 우주 그 자체를 의미한다. 오채五彩는 오행五行으로 이어져 방위의 중앙과 사방을 기본으로 삼고, 여기에 사신四神 사상을 도입하여 '전세 – 현세 – 내세'의 종교적 사상을 연결하였다. 청색은 '목木 – 봄春 – 동東'을, 적색은 '화火 – 여름夏 – 남南'을, 황색은 '토土 – 토용土用 – 중앙中央'을, 백색은 '금金 – 가을秋 – 서西'를, 흑색黑色은 '수水 – 겨울冬 – 북北'을 상징한다.

단청은 외광外光을 강하게 받는 기둥에는 붉은색을 칠해 힘과 능력을 강조하고, 추녀나 천장, 처마 부분에는 녹청색을 칠해 그늘진 곳의 명도를 높여

서 전체의 조화를 이뤘다. 즉 위는 푸르고, 밑은 붉게 칠해 이른바 '상록하단上
錄下丹: 하늘은 푸르고 땅은 붉다'의 원칙을 지킨 것이다.

궁궐 내부의 단청들은 주로 용과 봉황, 운학 등 쌍을 이룬 채 그려 넣어 우
주의 존엄과 평안, 장생 등을 기원하거나, 수복壽福이나 쌍희자囍 등 길상 문자
를 도안화하여 구성하였다.

한국의 단청은 날씨가 맑은 날 마당에 반사된 순한 빛을 받게 되면서 화
사한 아름다움을 더욱 드러낸다. 그 화사함에는 허세나 뽐냄이 없고 오히려
동심을 연상하는 솔직함과 순수한 미감이 배어난다. 인정전의 단청은 천인합
일天人合一의 자연관을 드러냄과 동시에 한 치의 어긋남이 없이 반복되는 '겸
손한 아름다움'을 머금은 것이다.

| 창덕궁 인정전의 추녀, 국가유산청 국가유산포털 제공

| 하태임, Un Passage No.231004, 2023, 캔버스에 아크릴, 130×162cm

하태임, 만곡 패턴에 담긴 청아한 균형미

"한국미는 오방색과 처마의 고귀한 조화로부터
발견되는 세련된 아름다움이다. 궁궐 건축에서 발견되는
만곡 패턴에는 '고담하고 청아한 균형미'가 담겨 있다."

– 하태임–

하태임 작가의 미감은 오방색의 정연한 질서와 우주의 순환 논리를 담은 '활처럼 구부러진 만곡 패턴'에서 찾을 수 있다. 이는 인정전의 조정과 처마에서 발견되는 방식인데, 작가가 컬러 밴드Color band를 그리는 방식은 신체가 허용하는 범주까지의 패턴이자 겸손한 아름다움이라고 할 수 있다.

작가의 작품 세계관을 관통하는 것은 바로 '통로通路'다. 이는 인정전의 열린 구조처럼 "그림이 소통을 위한 통로"라는 전제에서 출발한다. 컬러밴드에 드리운 자유로운 획劃은 겉으로 보기엔 팔의 한계를 시험하는 유한적 만곡선彎曲線으로 착각하기 쉽다. 하지만 그 안에는 팔의 육체적 한계 때문에 보이지 않는, 확장된 순환이 자리한다. 생각이 결박된 상태라면 이해할 수 없는 '자유로운 세계관'을 가진 작가는 이분법으로 고정된 사고방식을 뛰어넘으라고 말한다. 화폭 안의 표상은 점에서 선으로 연결되는 포물선의 단면에 불과하다. 제각각 퍼지는 색띠들의 만남은 인간 세상의 법칙을 우주 밖의 무한 공간으로까지 확장한 창작의 결과다.

순환하는 생명과 삶의 포용성을 머금은 움직임에 대해 작가는 "우주의 질서에서 만나는 삶의 무늬"라고 표현한다. 작가는 인터뷰에서 '하태임의 축캔버스의 실존'을 설명하기 위해 컴퍼스Compass로 그린 원형들의 교차점들을 보여주었다. 개별 인간을 연결하는 관계의 생명성, 거시적으로는 우주를 구성하는 생동하는 에너지를 표현한 것이다. 실제 팔이 움직일 수 있는 물리적 한계로 인해 화폭은 한정적인 물성을 남길 수밖에 없다. 비선형의 '만곡 패턴'은 반복과 중첩을 통해 교차되고 서로 가로지르면서 수많은 자아를 끌어낸다.

우리는 '밝고 경쾌한 색띠의 중첩'에서 맑은 날 발견되는 한국 단청의 생동감과 만난다. 완만한 곡면을 파고드는 '질서의 파동'은 우주와 내가 하나가 되는 물아일체物我一體의 경지로 이어진다. 각각의 고유한 색들은 율동과 생명을 어루만지며 인간의 희로애락을 노래한다. 오방색을 옅은 레이어로 희석한 작품들은 일찍 작고한 부친 하인두河麟斗, 1930~89 화백의 영향이다. 1960년대 김창열金昌烈, 박서보 등과 앵포르멜informel: 비정형 미술 및 추상표현주의 운동에 열정을 쏟은 하인두는 1970년대 중반 이후 유동적인 파상선破狀線과 확산적인 기호 형상을 단청丹靑에 깃든 한국미의 본질 속에서 해석했다.

생성과 확산의 심의心意 구조는 스테인드글라스를 연상시키는 빛과 색의 다층언어로 연결되는데, 작가의 컬러밴드는 스미듯 쌓이는 한국미의 구조를 투명한 투사 효과로 재해석해 '한국 추상의 미술사적 내러티브'를 창출한다. 만곡 형태의 반복과 중첩은 숨을 머금고 천천히 쌓아 올린 수행의 레이어이자, 어느 하나 부딪힘 없이 서로를 이끌며 응원하는 단청 특유의 오행으로 연결된다. 작가는 반복적인 제스처로 신체를 훼손해가면서도 자신을 축으로 삼아 길게 뻗은 팔 길이만큼의 가시성을 겸손하게 수용한다. 새로운 발견과 끊

임없는 가능성에 질문을 던지는 작가의 궤도는 수많은 우주의 행성들이 서로를 인정하며 자신의 가치를 찾아가듯 그렇게 우리 앞에 새로운 발걸음을 남기는 것은 아닐까.

| 하태임, Un Passage No.234045, 2023, 캔버스에 아크릴, 100×100cm

| 하태임, Un Passage No.234045, 2023, 캔버스에 아크릴, 100×100cm

하태임, Un Passage No.234100, 2023, 캔버스에 아크릴, 70×70cm

　　하태임b.1973~ 작가는 서울 출생으로 프랑스 파리 국립미술학교를 졸업하였으며, 귀국 후 홍익대학교에서 박사학위를 받았다. Helen J Gallery LA, gallery AP SPACE New York, Artside Gallery Beijing, Cite International des Arts Paris, 영은미술관, 쉐마미술관, 서울옥션 등 국내외에서 총 33회의 개인전을 가졌고 250여 회의 단체전에 참가했으며, 2018년까지 삼육대학교 미술컨텐츠학과 전임교수를 지내다 작업에 전념하기 위해 교수직을 내려놓았다. 1999년 모나코 국제 현대 회화전에서 모나코 왕국상을 수상한 바 있으며, 국립현대미술관, 서울시립미술관, 삼성전자, 서울가정행정법원과 2018년 트럼프 대통령과 김정은 국무위원장의 북미회담이 열렸던 싱가포르 카펠라호텔 로비 등 주요한 장소에 작품이 소장되어 있다.

무엇이 가장 비싼 그림을 만드는가?

"우리에게는 예술이 있다. 우리가 세상의 진실 때문에 몰락하지 않도록."
삶에서 생각하는 것을 중요한 일이라고 한 니체의 말이다. 그가 언급한 예술
의 기능은 사유思惟에 있지만, 정작 미술에서 사유는 '돈맛'에 가려지는 경우
가 많다. 필자는 박물관에서 근무하는 '비영리기관의 연구자'임에도 불구하고
끊임없는 영리판단을 요구받는다. 혹자들은 필자에게 미술시장에 나온 쇼핑
품목(?) 가운데 어떤 작품에 투자해야 하는지를, 상속받은 작품의 실거래가가
얼마인지를, 비싼 작품의 유통 방식 등에 대해 질문을 한다. 비싼 그림은 많은
이야깃거리를 남기기 때문에, 부정성과 긍정성을 동시에 가질 수밖에 없다.

아트 테크에 뛰어든 MZ 세대의 플렉스 소비

전 세계 인구의 30%를 차지하는 MZ 세대, 가치소비를 중시하고 온라인
활동에 익숙한 이들은 미술품을 아낌없이 사들이는 아트 테크의 큰손으로 자
리잡았다. 밀레니얼 세대와 1990년대 중반에서 2000년대 초반에 출생한 Z세

대를 통칭하는 이들은 전시를 감상하는 것을 넘어 아트를 재테크의 한 수단으로 삼고 있다. 이전까지 작품 투자는 작품당 적게는 수천만 원 많게는 수십억원에 달하는 금액 때문에 부유층의 취미로만 인식됐으나, MZ 세대들은 온라인/SNS에 친화적인 탓에 네이버쇼핑이나 유튜브 등을 통해 직접 작품을 보지도 않고 수십에서 수천만원까지 소비하고 '플렉스Flex: 과시'하기 위해 자신의 SNS에 소장 작품들을 올린다. 네이버카페 '직장인 컬렉터 되다'는 미술품 투자 정보를 얻기 위해 막 가입한 초보부터 전문 컬렉터까지, 주식 이상의 수익률을 기대하면서 본인 자산의 30% 이상을 투자해 컬렉팅하는 이들까지 존재한다. 이들의 플렉스에 따라 크고 작은 옥션의 작가 순위가 바뀌는 기이한 현상도 눈에 띈다.

그렇다면, MZ 세대는 왜 아트 테크에 빠져든 것일까. MZ 세대 취향을 이끄는 인플루언서인 BTS 멤버 'RM'이 다녀간 전시와 작품이 이내 SNS를 통해 빠르게 번져나가 인기를 끌고, 서울옥션/K옥션 등에서 하태임·문형태·우국원·김선우 등과 같은 젊은 작가들이 블루칩으로 떠오르는 현상을 보고 있으면 코로나와 온라인 활동에 익숙한 이들에 맞춰 미술시장 전환의 결과라고밖에 설명할 수 없다.

이렇듯 신컬렉터층의 등장은 기존 미술의 '비공개성'을 평범한 이들로까지 확장시키면서 '정보의 공개성'을 낳았고, 신진·청년작가들의 NFT, 판화, 드로잉까지 1년씩 기다려야 사는 이례적인 현상을 낳았다. 심지어 작품을 조각 투자해서 사는 방식까지 등장했다. 세계 최대 아트페어 주관사인 아트 바젤과 글로벌 금융기업 UBS는 작년 미국과 영국, 중국 등 10개국 고액 자산가 그룹의 MZ 세대가 미술 작품 구매에 평균 2억 6천만 원가량을 소비해 시장에

서 큰손으로 떠올랐다고 발표했다.

호황 속에 개막한 KIAF2021 제20회 한국국제아트페어이 첫 VVIP오프닝에서 350억 원을 기록하며 국내 최대 규모 아트페어의 성장을 확인시킨 것도 이를 반영한 결과다. 10만 원에서 30만 원까지 거래되는 아트페어 VVIP, VIP 티켓을 구매하려는 젊은 컬렉터들의 열기가 이러한 시대적 현상과 플랙스 문화를 잘 보여준다. 인스타그램에 KIAF의 해시태그가 붙고, BTS의 뷔, 이병헌, 실제 작품을 낸 솔비, 하정우, 지비지본명 정재훈 등의 셀러브리티가 직접 참가했다는 소식이 전해지면서 공공의 관심은 더욱 집중됐다. 아트 테크의 열기가 언제까지 이어질지는 예측할 수 없지만 현재 MZ 세대가 아트마켓을 주도하는 것은 자명한 사실이다.

미술시장은 미술품의 가격이 매겨지고 거래되는 곳이다. 오늘날 현대미술의 분야에서 미술시장의 비중은 엄청나게 크다. 일반적으로 돈과는 거리가 먼 순수미술을 마치 '돈맛'을 맛본 미술시장이 해치는 것 같은 인상을 풍기지만, 오늘날 미술품은 단순한 수요·공급의 기능을 넘어 독자적으로 가치를 생성·소멸하는 단계에 이르렀다. 미술시장에서 사용하는 호황Boom, 폭락Crash, 가격상승Appreciation, 시세Quotation 등의 용어들이 금융시장에서 쓰이는 말과 똑같은 이유다. 비대해진 미술의 경매경쟁은 '베블런효과Veblen Effect'와 연관되기도 하는데 어떤 상품의 가격이 비상식적으로 오르는데도 과시욕·허영심 때문에 수요가 줄지 않는 현상으로, 이는 미국의 사회학자 베블런Thorstein Bunde Veblen이 1899년 출간한 『유한계급론』에서 처음 사용했다.

얼마 전 132억으로 국내 최고가를 경신한 김환기의 뉴욕시대 작품 〈Universe 5-IV-71 #200〉1971는 작품에 담긴 여러 의미에도 불구하고, 작

품 가격이 모든 것을 압도하는 현상을 낳았다. 미술품 과열 경쟁이라는 비극론부터, 한국 미술시장도 이제 세계와 견주게 되었다는 희극론까지 만약 김환기 화백이 살아 있었다면 쓴웃음을 지어야 할 상황이 연출된 것이다. 제프 쿤스의 은색 고철 덩어리 〈토끼〉1986가 1000억대에 팔리고, 일상용품을 마구 찍어낸 앤디 워홀의 작품이 수백억을 호가하는 시대, 폴 세잔의 〈카드놀이 하는 사람들〉1890년 후반, 피카소의 〈꿈〉1932 등이 수천억대를 호가하면서 이들의 이야기는 신화가 되고 이들의 작품은 미술사에 굳건히 남게 된 것이다.

물론 미술의 자본가치가 반드시 부작용만을 초래하는 것은 아니다. 오늘날 무수히 많은 박물관의 유물들은 대부분 컬렉터의 사회적 환원에 의해 이루어진 것이다. 대표적인 예가 메디치 가문의 마지막 후손인 안나 메디치Anna Maria Luisa de'Medici, 1667~1743의 컬렉션인 우피치미술관으로, 안나는 컬렉션을 피렌체에서 반출하지 않는다는 조건 아래 토스카나 정부에 기증했다. '돈맛'으로 쌓인 컬렉터의 개인 소장품들은 기부에 의해 사회적·공적 자산이 된다. 일제강점기 당시 민족 유산을 지킨 위창 오세창, 수정 박병래, 간송 전형필도 이와 같은 컬렉터였다. 올바른 눈맛은 자신의 가치판단을 사회적 가치로 전환했을 때 이루어지기 때문이다.

무엇이 우리의 주관적 눈맛을 자본가치로 이끄는가? 획일화된 눈맛은 어떻게 안목眼目으로, 심미안審美眼으로 이어질 수 있는가?

눈맛의 발견 10
포스트 코로나 미학, 병마病魔를 가로지른 그림들

세상이 참 많이 변했다. 요즘엔 눈 깜짝 사이에 세상을 움직이는 시스템도, 이를 반영하는 인식도 빠르게 달라진다. 익숙해진다 싶으면 어느새 옛것이 되어버린다. 예전엔 텍스트가 중요했다면, 이젠 콘텍스트가 중요하다. 그래서 요구되는 것은 관계 지향성이다. 전문성이 있어도 주변과 융합하지 못하면 소통할 수 없기 때문이다. 포스트 코로나 시대의 키워드는 '소통 가능한 전문성'이 아닐까싶다. 백신도 예방법도 흔치 않던 전근대 시대, 유행병이 휩쓸고 지나가면 이를 예방하는 차원에서 부적 같은 그림들이 시대를 이야기하듯 쏟아져 나왔다.

악귀를 물리치는 대표적인 이야기는 바로 「처용가處容歌」에서 찾을 수 있다.

서울 밝은 달밤에

밤늦도록 놀고 지내다가

들어와 자리를 보니

다리가 넷이로구나.

둘은 내 것이지만

둘은 누구의 것인고?

본디 내 것이내이다만

빼앗긴 것을 어찌하리

신라 헌강왕 때의 「처용설화處容說話」에서 비롯된 가면무국가무형문화재 제39호는 조선초기 오방처용무五方處容舞라는 다섯 방위의 춤으로 구성돼 다양한 그림으로 기록되었다.

| (왼쪽) 『악학궤범』 속 처용 그림
 (오른쪽) 을묘년(1975) 정조의 화성행차를 기록한 의궤 제14면에 소개된 처용무 그림

『악학궤범樂學軌範』에 따르면 12월 회일晦日: 그 달의 마지막 날 하루 전날 궁중에서 나례儺禮: 잡귀를 쫓기 위해 베풀던 의식를 행한 뒤에 처음과 끝 두 차례에 걸쳐 처용무를 추었다. 조선 초 『악학궤범』, 전傳 김홍도1745~1806의 〈부벽루 연회도〉, 정조의 을묘년1795 화성행차를 기록한 의궤의 제14면 혜경궁홍씨 회갑잔치 장면 등에는 오방위를 상징하는 처용무 그림이 그려져 있다. 역병을 내쫓고 행운을 불러오는 상징으로 여겨졌기 때문이다.

한국엔 처용 그림이 있다면, 서양엔 역병 희생자를 위해 탄원하는 '성 세바스티아누스Sebastian' 그림이 있다. 전설에 따르면 황제 디오클레티아누스의 근위 대장이었던 세바스티아누스는 기독교를 박해하는 황제에게 자신이 기독교 신자임을 밝힌 이후, 수많은 박해를 받았으나 그때마다 되살아났으며 이후 전염병의 수호성인으로 추앙받았다. 1347년부터 1350년에 걸쳐 유행한 페스트는 유럽에서만 약 2000만에서 3500만 명가량의 희생자를 낳았다.

페스트 유행은 기사와 성직자 계급이 지배하던 중세유럽의 봉건 제도를 뿌리째 뒤흔들었고, 이는 사회경제적 손실뿐 아니라 개인의 가치관에도 엄청난 충격을 가했다. 기도나 고행이 병 치료에 효과가 없다는 인식은 교권의 추락으로 이어졌고, 역병이 죄에 대한 벌이라는 교회의 가르침에 회의를 품게 했다. 훗날 종교개혁의 토양이 된 페스트에서 승리자는 다름 아닌 변호사였다. 페스트가 지나간 뒤 죽은 사람의 재산 분배 문제를 해결하는 데 변호사가 필요했기 때문이다. 역설적이게도 역병은 소수인권의 성장, 종교개혁의 가속화, 신문물로의 전환 등 낡은 패러다임을 몰아내고 새로운 가치와 희망찬 미래를 여는 동력이 되었다.

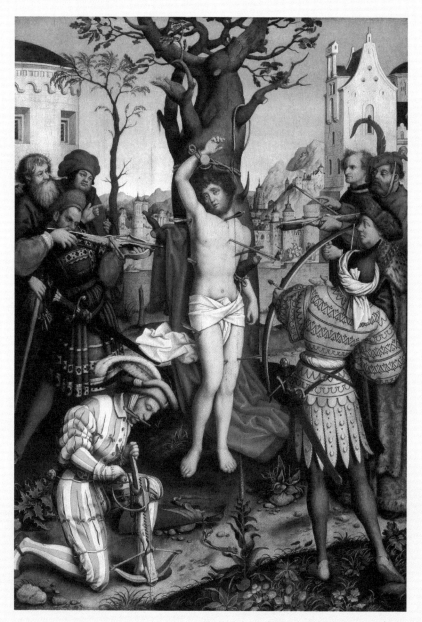

| 한스 홀바인, 성 세바스티아누스의 순교, 1516, 153×107cm

눈맛의 발견, 시간의 빗장을 여는 커넥터

동시대 예술의 전통 읽기, 장르를 극복한 새로움

아는 것이 정말 힘인가? 한자를 해독하는 것이 권력이 되는 시대는 지났다. 새로운 세대들은 문자에 담긴 의미를 직관으로 이해한다. 원인은 간단하다. 전근대 시대엔 시대 인식이 권위 있는 학자들의 언어로 보편화됐다면, 오늘의 시대엔 기술의 변화가 눈 깜짝할 사이 바뀌는 '개성화의 변주'로 이어지기 때문이다. 청년 세대들의 의사소통 방식은 인스타그램의 약호들로 축소되고, 빠른 세대교체와 교육 방식의 변화는 결과가 아닌 카멜레온처럼 빠른 옷차림을 강조한다. 말 그대로 예술의 역할론에 변주가 필요하다는 것이다.

전통의 현대화에는 이처럼 소재주의의 극복이 필요하다. 2022년 100주년을 맞이한 조선미술전람회 서·사군자부는 이미 1930년대 서예를 봉건시대의 유물로 치부하고 '미술의 영역'에서 제외했다. 전통 양식의 전승과 명맥을 유지하고자 존속시켰던 문인文人 미감과 서書의 위계질서를 탈각시킴으로써

회화를 문자 우위에 세우게 유도한 것이다.

　전통을 지우고 새로움으로 나아간다는 '모던 아방가르드'의 신화는 최근 전통 속에서 새로움을 찾는 '뉴트로 콘텐츠'와 함께 진화하고 있다. 현대 작가들이 선택한 개성화 과정 속에서 달항아리와 민화의 브랜딩이 새로운 문화마케팅으로 떠오른 것이다. 물론 이 안에 본질을 잃은 소재주의라는 비판이 팽배하지만 그럼에도 전통의 재발견은 다양한 문제점과 출혈을 떠안더라도 끊임없이 이어가야 할 도전적 가치다.

　전통 예술혼의 대중적·현대적 재창조는 이를 수용해줄 현대 대중들의 관심사와 욕구, 태도 및 사고방식 등을 꿰뚫어 이를 현대 예술과 연결시키는 능력을 필요로 한다. 그러나 이 시도는 몇 가지 어려움을 안고 있다. 무엇보다 새로운 발상이 싹트는 예술계의 성장 인력이 줄어들고 있다는 점이 가장 큰 문제다. 예전과 달리 젊은 작가들은 검증된 제도권시장논리 안에서 안정되고자 하는 경향이 크기 때문에, 전통 콘텐츠에 기반한 새로운 실험에 도전하지 않으려 한다는 것이다.

　그 밖에 다른 문제점은 제도 교육을 통해 전통예술을 선택한 사람들이 새로운 분야와 융합하기를 꺼린다는 사실이다. 현대 예술은 뛰어난 재현적 기술보다 기존 예술의 관습을 깨고 전통을 바탕으로 새로운 예술을 창출하는 기획자를 필요로 한다. 1990년대 넌버벌 퍼포먼스Non-verbal Performance로 주목받은 난타를 떠올려보자. 사물놀이를 현대 예술로 승화시켰다는 점에서 난타의 기획력과 통찰력은 젊은이들이 본받을 만한 가치다.

　이렇듯 성공적인 전통 콘텐츠의 개발은 국내뿐 아니라, 국외까지 우리 문화예술의 힘을 널리 전파할 수 있는 가능성을 내포한다. 오늘날 현대 예술의

발전은 전통 예술혼의 계승과 혁신을 차치하고서는 생각할 수조차 없다. 전통 예술의 풍부한 내용과 다양한 표현 형식은 이미 '한류韓流'라는 용어로 아시아에서만 국한됐던 가치를 넘어 이제는 'K‒Drama'·'K‒Pop'·'K‒Culture'라는 용어로 대체되면서 세계화를 이루고 있다.

전통 예술혼의 철저한 인식과 연구는 현대 예술 발전의 새로운 방향을 제시하며, 예술의 민족적 정체성과 보편적 다양화의 이론적 근거를 제공한다. 그러므로 예술가는 자기 민족의 예술적 전통과 시대정신 그리고 현대적 예술 표현을 조화롭게 융합할 수 있는 능력을 갖추어 예술의 새로운 전통을 모색해야 한다.

LAYERS OF

THE DISCOVERY OF VISUAL AESTHETICS

AHN HYUNJUNG

KOREAN BEAUTY

Introduction of the author

Ahn Hyunjung holds a Master's degree in Sociology from Yonsei University and a Master's degree in Art History and a Ph.D. in Art Philosophy from Sungkyunkwan University. She is currently the Curatorial Director First-Class Curator at the Sungkyunkwan University Museum, and has worked at the National Folk Museum of Korea and the Seongkok Art Museum. She has taught Art History and Arts Management at Konkuk University, Seoul Institute of the Arts, and Korea Cyber University, and is currently an adjunct professor at the Graduate School of Public Administration at Yonsei University. She has made regular appearances on major cultural channels such as KBS, SBS, and EBS, and has been a regular guest on FM99.1 Gugak Broadcasting's "Han Seokjun's Culture Era: Ahn Hyunjung's Art Prism 2022-2024." She has contributed numerous columns to the Dong-A Ilbo, the Korean Bar Association Newspaper, and the SAC Seoul Arts Center Magazine. Her pub-

lished books include 『The Gaze of Modernity: The Joseon Art Exhibition』 and 『Popular Art and Cultural Content』 along with over 20 art‑related papers, more than 400 columns and reviews, and over 20 curated exhibitions. Since 2020, she has served as an advisor to the National Museum of Modern and Contemporary Art, a public art advisory committee member for Gyeonggi Province, an advisory committee member for the Seongbuk‑gu Cultural City Promotion Team, an outside director for the Disability Division of the Seongdong‑gu Cultural Foundation, a curator for the "Characters Meet Modernity" project at Hyundai Gallery, a critic selected by the Arts Management Support Center's Critic‑Magazine Matching program, a review committee member for the Korea Disability Arts and Culture Center Changmoonwon Eum, a director of Orchestra The Original, a current judge for the Haindoo Art Award, a public art advisory committee member for the Shinsegae Byeolmadang Library, an advisor for Art Space Seochon etc.

The Traditional Art Craze:
K–Art Reborn as Korean Beauty

Twenty years have passed since I started working as a museum curator. I first encountered curating as an intern at Seongkok Art Museum in 2002 and learned about 'the preservation and utilization of artifacts' as a researcher at the National Folk Museum in 2004. Looking back, it seems inevitable that I would come to view heritage and contemporary art together. When I visited the Boston Museum of Fine Arts in 2005, I was fascinated by the blending of ancient and modern art from various perspectives. In Korea, 'ancient art focused on artifacts' was only displayed in museums, while 'contemporary art with modern discourse' was confined to art galleries.

Whenever I travel, I always visit overseas museums with 'Korean galleries' or 'Korean rooms.' It's because I want to see the encounter of traditional cultural artifacts reinterpreted through new commissions, rather than the crude mix of cultural heritage and contemporary art consumed abroad. Re-

cently, the public's perception of tradition has shifted from outdated and distant relics of the past to sources of 'novel' and unique inspiration. The colonial era, the Korean War, and rapid industrialization disrupted the continuity between traditional and modern culture. However, amid the globalization of K-Art, there is a shift away from the Western-centric global standards of the 20th century. Instead, there is a growing emphasis on rediscovering and developing aesthetic traditions that have long-lasting appeal. The MZ generation^Millennials and Gen Z is increasingly aware that failing to reclaim our identity and innovate from it could lead to cultural obsolescence. As K-pop stars like BTS become faces of global brands and lead mainstream culture, their cultural activities have laid the groundwork for the globalization of K-Art. Examples such as the 21st-century branding of moon jars, the popularity of Korean painting NFTs, and the mainstreaming of Minhwa^Korean folk painting could be seen as cases of the new transformation in the popular consumption of traditional culture.

Art develops around great economic powers with large populations and a huge amount of social capital. We're now in an era where third countries or originality of minority values are increasingly recognized in the vast cultural melting pot. From our perspective, the 2020s have presented us with an opportunity to become not peripheral but rather the 'cultural hub' ourselves. Recent exhibitions at the National Museum of Modern and Contemporary Art, Deoksugung, harmonize tradition with modernity to show 'new inspira-

tions.' Just as Japan emerged as a major empire through modernization during the Meiji Restoration, 21st-century South Korea is opening a 'cultural strategy era' utilizing its burgeoning cultural capital to develop and enhance traditional culture through social reinterpretation and propagate it globally through phenomena like K-Movie, K-Drama, K-Pop, and K-Food. Since the 2020s, the Korean art scene has undergone remarkable changes particularly with the introduction of Frieze Seoul.

The master of monochrome painting, Park Seobo passed away in the fall of 2023 and the art market faced a tough year due to economic downturns like high interest rates. However, large-scale exhibitions introducing Korean contemporary art began opening successively around the United States, marking the start of K-Art gaining attention. The themes have also diversified, ranging from 'ancient art, experimental art, and photography to contemporary art' since 1989.

Notably, it can be said that exhibitions like the 'Korean Wave' theme at the Victoria and Albert[V&A] Museum in the UK in 2023 and the Boston Museum in America in 2024 signal a significant change in the status of Korean culture. The Solomon R. Guggenheim Museum in New York in September 2023 hosted the exhibition "Korean Experimental Art of the 1960s-1970s" while the Metropolitan Museum of Art held a year-long commemorative exhibition for the 25th anniversary of the Korean Art Gallery. With three rounds of artwork changes, the exhibition titled 'Lin-

eage - Generations' served as a bridge between traditional and contemporary art, resulting in the enrichment of the Metropolitan Museum's Korean contemporary art collection and the establishment of permanent curator roles dedicated to Korean art. At the Philadelphia Museum of Art, which boasts the longest history in the United States, the exhibition "Korean Art Since 1989" featuring 28 Korean - American and Korean artists, concluded successfully. Especially noteworthy is that the Metropolitan and Philadelphia museums commissioned sculptural pieces to be installed on their exteriors from artist Lee Bul and Shin Meekyoung, respectively. Frieze Seoul's successful establishment has served as a signal for introducing domestic artists to foreign galleries and introducing Korean artists to foreign art world figures who visited Korea during the Frieze period. Recent technological - centered changes are flipping the art world's landscape in unpredictable ways, signaling changes in the art world. From this perspective, what's important to us is the discovery of 'Korean aesthetics' that befits 'K - Art.'

In today's increasing trend of popular consumption of tradition, it's crucial to help the next generations characterized by dynamism and the idea of equality realize how significant and meaningful traditional culture is for securing national identity. A hopeful aspect is that over the past two decades of Hallyu[Korean Wave], Korea's unique traditional beauty has begun to permeate the global consciousness. What's important is a sophisticated modernization of exhibition methods that transcends mere materialism. For this, effective

cooperation between the Ministry of Foreign Affairs and the Ministry of Culture and curator training programs bridging tradition and modernity should be prerequisites with active engagement from both public and private sectors. The culture of donating to overseas museums should extend beyond 'artifacts and artworks' to supporting the proliferation of 'Korean art specialist curators.' In today's context where both popularization and specialization are demanded, there's an urgent need for diverse exchange and collaboration programs between museums and art galleries. We should all realize that tradition is not stagnant but rather a prototype infused with new elements.

Layers of Korean Art: Heritage and Contemporary Art

There is a saying, "There is nothing new under the sun." It implies the act of stitching together and reviving things that others have already done, and this sentiment was once embodied in the retro trend seen in dramas and fashion. This concept is closely related to the academic term 'Invented Tradition.' Coined by the British historian Eric Hobsbawm1917-2012 in 1983, it argues that many things labeled as 'tradition' are actually recently initiated and sometimes intentionally created. What we need to pay attention to here is that 'makingcreating' and 'beginninginitiating have completely different meanings.'

Stating that tradition was created signifies the intention to forge identity in order to promote national unity during the formation of modern nation-states. The problem lies in our perception of tradition as merely 'old, ancient materials.' It could be said that examples such as the 'Moon Jar

trend' that has recently heated up the art scene or the traditional Korean music featured in BTS songs illustrate successful utilization of tradition alongside popular appeal. The crucial point here is that 'tradition' is not fixed but rather a 'process-oriented value' transmitted through generations. Considering both classical and contemporary art implies that we should not only utilize our culture as material but also create a new direction for tradition through right and proper interpretation.

Korean beauty, 'Korean aesthetics' transcending time

"What is Korean aesthetics?"

This question which may be asked by any Korean is closely tied to the term 'Korean.' Korean aesthetics embodies the perspectives of aesthetic consciousness that have been inherited from the past, reflecting universal ways of thinking. If we were to question how beauty is experienced and created, it would inevitably lead to the acknowledgment that emotions felt vary depending on each era.

The 26 contemporary artists matched with cultural heritage draw inspiration from the heritage of the past in contemporary identity. The perspectives of the artists expressed at the beginning of the text on Korean aesthetics are closest to the assertion made by poet Cho Jihoon, stating, "Our national aesthetics is something every Korean feels but can't quite articulate."

This book is not suggesting professional literature or cultural heritage research but rather aims "to showcase the layers of Korean aesthetics by juxtaposing classical and contemporary art." Tradition isn't something fixed: instead, it's a prototype infused with hidden new elements. The book aims to stimulate the discovery of aesthetic appeal by connecting cultural assets with modern art pieces and then allowing readers to interpret and integrate art into their lives after the explanation of 'cultural assets - artists–artwork.' Now, art emphasizes the role of 'museums' and 'art galleries' as centers of shared value rather than exclusive possession. Rather than a simple listing of art history, the goal is for readers to discover emotions easily empathized with even without knowledge, when encountering works by Korean artists. The reason for planning the 'Layers of Korean Aesthetics' is to encourage readers to realize for themselves why encountering art, both old and contemporary, is of significance.

Layers of culture: 'The Structure of Korean Aesthetics' intertwined with tradition

Korean architecture is characterized not only by its simplicity, modesty, delicate lines, and proportions, but also by the soft and well-blended colors seen in decorations, evoking deep empathy for Korean architecture among viewers. The emotional essence of Korean aesthetics, embodying the person-

ality and spirit of individuals, stands in stark contrast to the object-centered Western art, vividly expressed through surfaces and light. The unique construction technique of Korean pagodas is characteristic enough to be one of the symbols of Korea. Reflecting the simple and humble nature of Korean people and their lives, the restrained decorations utilizing subtle senses of proportion and balance, as well as the finely crafted spiritual structures, are evident even in the simple lines and proportions of the buildings. Similarly, the distinctive feature in paintings is the delicately layered and harmoniously balanced color structure, creating a somewhat phenomenal effect despite the more two-dimensional use of colors. Although Korean ceramics may not rival those of China or Japan in terms of collected quantity, they have still gained worldwide acclaim. Goryeo celadon, especially the relief celadon, demonstrates a refined aesthetic sense that prefers elegant lines, soft forms, and refined yet unexaggerated decorations.

The Sungkyunkwan University Museum established in 1964, collaborated with Jonkyungkak under the Academy of East Asian Studies to host 《Treasures of Sungkyunkwan: Layers of Culture》23.05.23.-24.03.31., showcasing major collections such as 'national treasures' etc. Among them, the "Layers of K-Art" section presented contemporary Korean abstract art matched with ceramics' to show the multi-layered structure of Korean aesthetics. This exhibition featured renowned artists like Kim Taeksang[Celadon], Park Jongkyu[Raised-relief celadon], Kim Geuntae[Blue porcelain], and Kim Chunsoo[Blue

and white porcelain, prominent figures in the global art scene, known for their sophisticated interpretations of Korean tradition within abstract works. These artists are typical abstract artists from Korea who have garnered attention in the global art market through events like Seoul Frieze Art Fair and Hong Kong Basel Art Fair. They employ a methodological approach in their artworks drawing upon 'multiple layers based on Korean traditional aesthetics' within refined variations of overlaps and brush strokes. The exhibition, initially planned as part of the Art Basel event in 2024 was scheduled as a special exhibition at the Hong Kong Cultural Center from March to May. The initial planning of this book began with the exhibition. Their artworks diverge from the monochromatic surfaces typical of Western painting, instead creating distinct visuals that evade mannerism while embodying a lifelong exploration of contemporary sculptural consciousness. The phenomenon of layering, overlapping and blending based on the glaze of ceramics and the foundation of Korean soil is commonly manifested in their works from the perspective of the 'depth of Korean traditional culture' pursued in the era of materialism. Rooted in a dimension elevated from trends, these artists anchor their works in traditional principles and spirituality amidst the global dynamics of K-Art. The intention was to match their activities which display the originality of Korean beauty through diverse variations, with the 'Masterpieces of Ceramics Collected by Sungkyunkwan University Museum,' aiming to serve as a catalyst for sustainable creative aesthetics.

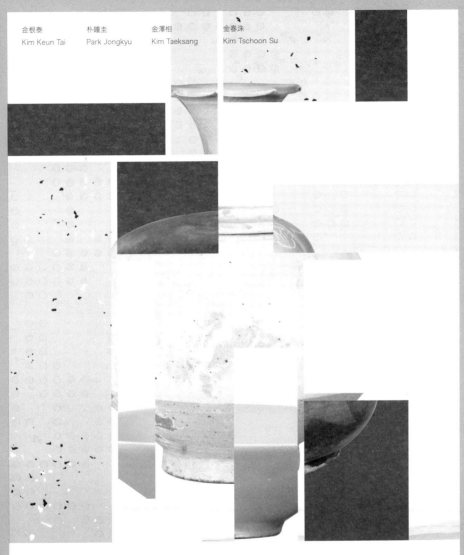

金根泰　　　朴鍾圭　　　金澤相　　　金春洙
Kim Keun Tai　　Park Jongkyu　　Kim Taeksang　　Kim Tschoon Su

韓國藝術的層次

03.21－05.25, 2024

 주홍콩한국문화원
駐香港韓國文化院
Korean Cultural Center in Hong Kong

| "Layers of K-Art: Ceramics and Abstract Painting", Poster of the Joint Exhibition between the Korean Cultural Center in Hong Kong and Sungkyunkwan University Museum

Views of Korean Artists on the Essence of Korean Beauty

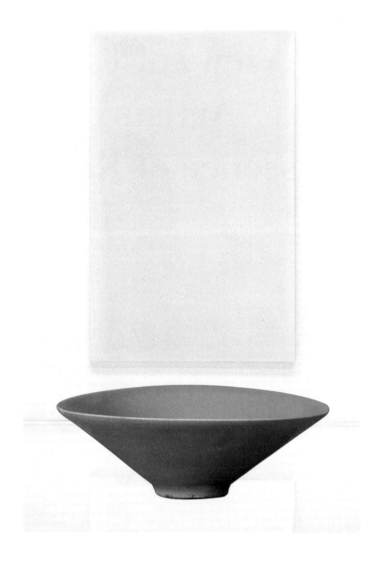

"Korean beauty is an elegant and unpretentious, modest beauty."

- Kim Taeksang

"Korean beauty is about recalling emergence amid differences
by continuously seeking hybridity in the process of 'de-Asianization.'"

- J. PARK(Park Jongkyu)

"Korean beauty is the driving force that connects the depths of oneself with nature, extending to all things."

- Kim Keuntai

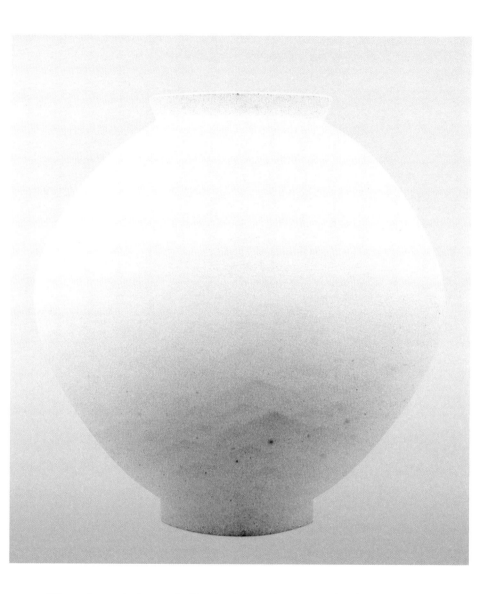

"Korean beauty is characterized by simplicity and restraint rather than ostentation.
It is a modest yet exquisitely refined beauty that expresses a kind-hearted spirit."

- Choi Youngwook

"Korean beauty is the elegance of national treasures discovered in a garden of treasures."

- Seo Sooyoung

"Korean beauty is the journey of enlightenment,
pursuing the essence of the vividly green nature,
akin to finding oneself through the truth of painting."

- *Kim TschoonSu*

"Korean beauty is about modern reinterpretation and expression of traditional Korean tech-
niques, such as the back-painting method,
which embody shifts in perspective and the essence of art."

- Shin Jehyun

"Korean beauty is to meet the world through the prism of light.
The art of the Korean people is a brilliant light that embraces the history of challenges and
hardship and 'Eternal light' that shines brilliantly like the sun and moon
when meeting with microcosm in the dawn.'"

- Han Ho

"Korean beauty is about reviving the simplicity and natural harmony that have already vanished, within the aesthetics of 'unintentionally emptied modern sensibility.'"

- Lee Seahyun

"Korean beauty is the aesthetics of unrestrained freedom, free from formalities."

- *Woo Jongtaek*

"Korean beauty is the silent aesthetics given by empty spaces
to find individual fullness within emptiness."

- Shin Younghun

"Korean beauty lies in the hidden charm that moves the heart even in unseen places. It is like the inner eyes that see with the heart even when they are closed."

- *Chon Byunghyun*

"Korean beauty is the naturally flowing dynamic energy,
reviving the graceful 'rhythm of lines' in literary paintings."

- Han Sangyoon

"Our aesthetics lie in the sublime beauty. Korean beauty encompasses not only simple landscapes but also the profound beauty and emotion that lie beyond them."

- *Kimmi(Kim Misuk)*

"Korean beauty has the simplicity and precision that manifest within free themes and styles."

- Lee Sukju

"Korean beauty speaks of delicate and graceful lines, the elegant and dignified colors of our nature, and the aesthetics of blank spaces capturing life and landscapes."

- Choi Jeeyun

"Korean beauty is about the unembellished simplicity that is neither excessive nor lacking, the clear state of mind that can let go even after putting in a lot of effort."

- Kim Eunju

"Korean beauty is about the innocent and gentle freedom, and the sincerity in life and art."

- Um Mikeum

"Korean beauty is about finding the beauty of the relationship and
essence between nature and humans."

- Kim Hojung

"Korean beauty is the inclusive beauty that embraces both you and me,
and the aesthetics of tolerance."

- Chae Sungpil

"Korean beauty is about intensity and splendor. It is even better with an element of humor."

- Artnom

"Korean beauty is the 'trace of continuity,' reflecting the unique Korean sentiment that persists even after it has vanished."

- Shin Meekyoung

"Korean beauty is not about materialism that borrows tradition,
but about the continuous contemplation of the inherent nature of being Korean."

- Bae Samsik

"Korean beauty is the aesthetics of harmony like bibimbap, where simplicity, restraint, fermentation, sublimity, and longing coexist all naturally."

- Kim Duckyong

"Korean beauty lies in the intended blank(void), the aesthetics of emptiness without color."

- Kim Hyunsik

"Korean beauty is the sophisticated beauty discovered in the noble harmony of the five colors and the eaves. The curved patterns found in palace architecture embody the 'simple and serene beauty of balance.'"

- Ha Taeim

Discovery of the Pleasure of Seeing, A Connector Opening the Gates of Time

Is knowledge really power? The era where deciphering Chinese characters equated to authority has long gone. New generations understand the meaning embedded in characters intuitively. The reason is simple. While epistemes in pre-modern eras were universalized through the language of authoritative scholars, today's era sees technological changes rapidly morphing into 'variations of personalization.' The communication style of young generations is condensed into Instagram symbols, and rapid turnover and changes in education emphasize adaptability like a chameleon's quick change of attire. Literally, it stresses the need for variations in the role theory of art. Modernizing tradition requires overcoming such materialism. The Joseon Art Exhibition, commemorating its 100th anniversary this year, dismissed calligraphy as a relic of the patronage era in the 1930s and excluded it from the 'realm of art.' It dismantled the hierarchy of literati aesthetics and callig-

raphy to elevate painting over characters.

The myth of the 'modern avant‑garde' that moved away from tradition and towards newness has evolved along with the recent trend of seeking novelty within tradition, known as 'retro content.' Activities of contemporary artists emphasize personalized processes, leading to the rise of branding for items like moon jars and folk paintings as new cultural marketing. Of course, there is widespread criticism of this materialism that has lost its essence. Nevertheless, the rediscovery of tradition is a continuously challenging endeavor that carries inherent value despite various shortcomings and criticisms.

The popular and contemporary reinterpretation of traditional art spirit requires the ability to penetrate the interests, desires, attitudes, and thought processes of modern audiences who will embrace it. However, this endeavor faces several challenges. Most notably, there is a dwindling pool of creative talents in the art industry where new ideas can flourish. Unlike in the past, young people today tend to seek stability within validated institutionsmarket logic, making them less inclined to venture into new experiments based on traditional content.

Think of 'Nanta,' which gained attention in the 1990s as a non‑verbal performance. The creativity and insight of Nanta, which transformed traditional percussion into modern art, embody a value that young people can emulate even in times when it's challenging to replicate the vibrancy of the 1970s and 1980s. Another challenge is that individuals who choose tradi-

tional arts through institutional education tend to shy away from integrating into new fields. Contemporary art requires planners who can break existing artistic conventions and create new art based on traditional harmony rather than relying solely on exceptional technical skills. Successful development of traditional content not only has the potential to spread the influence of our cultural arts domestically but also internationally. Today, the development of contemporary art cannot be considered without inheriting and innovating traditional art. The rich content and diverse forms of expression in traditional arts are already being globalized, extending beyond the Asian-centric values encapsulated in terms like 'Hallyu' to terms like 'K-Drama,' 'K-Pop,' and 'K-Culture.' A thorough understanding and study of traditional artistry offer new directions for the development of contemporary art and provide theoretical foundations for the national identity of art and the universal diversification of art. Therefore, artists must possess the ability to harmoniously integrate their ethnic artistic traditions, contemporary spirit, and modern artistic expressions to explore a new tradition of art.

한국미의 레이어
눈맛의 발견

© 안현정 2024

3쇄 발행 2024년 09월 20일

지은이 Author | 안현정 Ahn Hyunjung
펴낸이 Publisher | 김종필 Kim Jongphil
펴낸곳 Publishing Company | ㈜아트레이크 ARTLAKE
인쇄 | 재영피앤비

글 Writer | 안현정 Ahn Hyunjung
기획·편집 PM·Editor | 신유림 Jin Yourim
디자인 Designer | 박선경 Park Sunkyung
교정·교열 Proofreading | 최정원 Choi Jeongwon
마케팅 Marketer | 한보라 Han Bora

등록 제 2024-000075호 (2020년 8월 25일)
주소 서울특별시 마포구 어울마당로 5길 36, 삼성빌딩 3층
전화 (+82) 02 517 8116
홈페이지 www.artlake.co.kr
이메일 artlake73@naver.com

ISBN 979-11-986338-7-3 03600